다양한 정물을 다룬 실전대비 지침서

美術實技 18

정물수채화·II

WATER COLOR STILL LIFE

엄경호 저

도서출판 우람

다양한 정물을 다룬 실전대비 지침서

머 리 말

　"수채화의 이해"를 발간한지도 2년여가 흘렀다. 그동안 독자들의 성원과 애정으로 출판 할 때의 부담스럽던 마음이 조금은 희석되었으나 스스로 되새겨보면, 곳곳에서 느껴지는 부족함과 아쉬움으로 마음이 편치 못하였던바 '수채화의 실제'를 내게 되면서 전편에서의 부족함에 대한 보완의 계기로 삼으려 애썼다. 그러나 여전히 부족함은 없지 않은 듯 하다.

　'수채화의 실제'의 편집에서, 올바른 실기력의 향상은 많은 제작 경험과 우수작의 감상을 통한, 포괄적인 회화전반의 이해에 있다고 믿는 까닭에, 우수작품 수록의 지면을 늘렸으며, 수채화와 연관되는 다양한 재질에 의한 작품감상에 많은 할애를 하였다.

　이제막 수채화에 입문하는 초보자와, 높은 수준의 이해도를 요구하는 미대 입시생, 그리고 수채화에 관심을 가진 일반인 모두에게 도움이 될 수 있도록 촛점을 맞추었다. 수채화 전반에 관한 이해의 폭을 높이는데 많은 도움이 되리라고 믿는다.

　훌륭한 작품은 제작자에게 희열을, 감상자에게는 감동을 주곤한다. 그러나 훌륭한 작품이 제작되기까지의 여정은 수많은 좌절과 어려움이 따를 것이다. 이제 미술 대학의 문을 두드리며 그 힘든 여로에 길목에 서있는 독자들에게 본 '수채화의 실제'가 훌륭한 길잡이가 되어주기를 바란다.

　끝으로, 이 책의 제작과정에 많은 조언과 충고를 아끼지 않은 홍 황 기, 장 기 법, 이 규 삼, 박 기 복, 정 인 재, 이 택 구 선생님께 감사드린다.

<div align="right">

엄 경 호

</div>

차 례

Ⅰ. 수채화의 이해

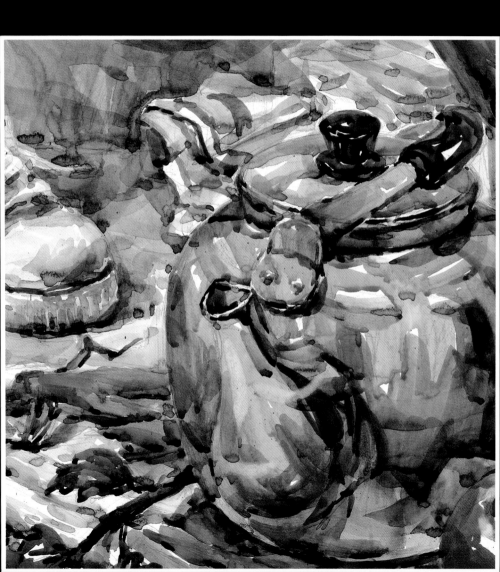

1. 수채화의 개념과 역사

광의(廣義)의 수채화의 개념은 우리에게 익숙한 수채물감만이 아닌, 「수용성 안료」즉, 수분에 용해되는 채색안료를 사용하여 제작된 모든 그림의 영역이 포함된다.

멀리는 고대 이집트 문명의 「파피루스(papyrus)」문서에서 그 흔적이 보이며 이는 중세의 벽화 등에 주로 쓰였던 「과슈」의 사용으로 이어진다. 근대적 의미로서의 수채화의 발전은 인상주의 작가들에 의한 활발하고 뛰어난 수채화 제작으로 이룩되어 졌다고 보여진다. 자연의 미묘한 변화를 재빨리 포착하려는 화가들의 욕구가 자연히 민감한 표현적 속성을 지닌 수채화에 관심을 기울이지 않았는가 한다.

회화쟝르 가운데 수채화는 일반적으로 가장 널리 알려져 있다. 물과 수용성 안료를 사용하여 제작되는 수채화는 물과 붓의 유동성에 의한 다양하고 순간적이며, 자연스럽고 부드러운 특성으로 인해서 기름기와 두터운 마티에르로 대변되는 유화에 비하여 상대적으로 동양적인 감성에 친숙한 회화라고 볼 수 있다.

2. 수채화가 갖는 기본요소
1) 구성요소
선

대상을 표현함에 있어서 그 형태를 구성짓는 요소이다. 수평선, 수직선, 사선 등의 직선은 딱딱하고 강한 느낌을 주는 반면에 기하곡선, 자유곡선은 부드럽고 율동적이다.

형

대상의 모습이 선에 의하여 표현된 상태를 말한다. 이는 사물의 특징을 드러내어 객관적인 대상의 이미지를 표출하는 요소이므로 형태표현에, 있어서는 사물의 외형적인 특징 관찰에 유의해야 한다. 예를 들면 감자와 고구마를 표현함에 있어서 일반적인 외형의 특징은 형태에 있다는 것을 주의해야 한다.

색

눈으로 느끼는 색이란 빛에 의해 드러나게 된다. 즉 사물이 빛을 받아 반사하는 정도에 따라 결정되는 것이며, 통상적으로 색이라 함은 대상물이 빛을 받아 반사하는 빛의 색인 것이다. 따라서 동일한 물체일지라도 빛의 상태에 따라 조금씩 변화됨에 유의해야 한다.

• 색의 3속성
① 색 상
우리는 수많은 색을 구별한다. 예를 들면 무지개에서 보이는 빨강, 주황, 노랑, 초록 등 빛의 순서에 따라 구별하기도 한다. 이외에도 빛의 파장에 의해서 식별되는 색도 많다. 이처럼 감각에 따라 식별되는 구분 즉, 색채를 구별하기 위해 필요한 색채의 명칭을 말한다.

② 명 도
색채의 밝고 어두움을 나타내는 정도, 이러한 색상간의 밝고 어두운 정도를 척도화한 것이 명도이다. 일반적으로 명도가 높을수록 색상이 밝으나 수채화에 있어서는 동일 색상인 경우에도 물의 양에 따라 명도 조절이 가능하기도 하다.

③ 채 도
색채의 순수한 정도. 고채도는 색이 맑고 산뜻하며 눈에 잘 띄고, 저채도는 탁하고 침착한 느낌을 준다. 따라서 적절한 채도의 안배 또한 화면의 전체적 조화에 크게 작용한다. 혼색이 많아짐에 따라 채도는 낮아진다.

• 색감

① 온도감

일반적으로 적색계통의 색은 따뜻하게 느끼게 되는데, 이는 불이라는 구체적 대상에서 기인한 듯하며 이러한 계열의 색(빨강, 주황, 노랑 등)을 난색(暖色)이라 한다. 반대로 청색계통의 색은 차게 느끼게 된다. 이러한 계열의 색을 한색(寒色)이라 하며 청록, 청색, 청자색 등의 색상들로 수축·후퇴성을 지닌다. 이는 작품의 전체적인 분위기를 형성하는데 중요하며, 특별한 경우외에는 지나치게 난색조에 치우치는 것보다는 항시 적절한 조화를 이루어 나가야 한다.

② 중량감

색채에 따라 무거움과 가벼움을 느끼는 것을 말하며, 보편적으로 중량감은 색채의 명도에 의해 좌우된다. 저명도 색상인 경우는 무거움을, 고명도 색상인 경우는 가벼움을 느낄 수 있다. 이는 물체의 재질감과도 연관이 있는 것이다.

③ 진출성과 후퇴성

색의 강약감은 주로 채도의 높고 낮음에 따라 결정된다. 채도가 높은 색은 낮은 색에 비해 진출성향이 두드러진다. 따라서 고채도의 색을 필요이상으로 많이 사용하면 현란하여 시각적인 산만함을 주게 된다.

• 색조

각 색상이 어우러져 형성되는 조화를 말한다.

2) 표현요소

명암 (Value)

대상이 빛을 받아 생기는 밝고 어두운 상태를 말한다. 대상의 입체감을 표현하는데 중요한 요소가 되며 정물화의 경우 통일된 명암의 상태는 화면의 전체적 조화를 형성한다.

양감(Volume)

대상이 지니고 있는 부피나 덩어리감을 말한다. 입체로서의 공간감 형성에 중요한 요소가 된다. 소묘로서의 양감은 단일색조로 이루어지나 수채화에 있어서는 색상의 명도단계 개념에 유의해야 한다.

질감(Texture)

대상의 표면에서 느낄 수 있는 느낌(매끄럽다거나 거칠다거나 하는 것 등)을 말한다. 실제 제작에 있어서 대단히 중요하게 작용하는 요소이므로 세심한 관찰과 재질에 따른 기법의 탐구가 요구된다.

원근(Perspective)

보편적으로 멀고 가까움의 느낌을 말하나, 공간적으로 넓다거나 깊다거나 하는 느낌 등도 있다.

3. 수채화의 재료와 용구

수채화의 재료와 용구는 기본적으로 물감, 붓, 팔레트 그리고 화지로 이루어지나 기타 부수적 용구도 다양하다. 또한 같은 종류의 붓과 물감, 화지라도 그 특성이 다양하여 제작의도나 숙련도 등에 따라 선택함이 중요하다.

물감

물감은 세트별로 가지 수도 다양하고 색상도 다양하나 각 색상마다 특성이 다르기 때문에 이의 파악도 요구된다. 또한 사용에 특별한 주의를 기울여야 하는 색상도 있다는 것에 유의해야 한다.

물감의 라벨을 잘 들여다 보면 여러 가지 내용이 기재되어 있음을 알 수 있다.

생명 : 보통은 영어·불어·한자·한글이 나란히 기재되어 있는 것도 있다.

물감의 종류 : 투명수채화 물감, 과슈 혹은 유화 물감 등

가격표 : 가격을 나타낸다. 회사에 따라 알파벳이나 숫자로 표기되어 있다.

내광성 : * 표가 많을수록 견고, 2개 이상이라면 실용적으로는 쓰이기 어렵다.

용량 : 수채화 물감은 5cc 또는 15cc 가 많다.

색채견본 : 인쇄색으로서 대략은 같다.

투명수채화 물감의 투명도

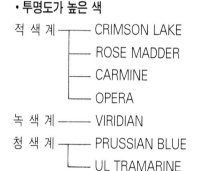

• 투명도가 높은 색

적 색 계 ┬── CRIMSON LAKE
 ├── ROSE MADDER
 ├── CARMINE
 └── OPERA
녹 색 계 ─── VIRIDIAN
청 색 계 ┬── PRUSSIAN BLUE
 └── UL TRAMARINE

• 투명도가 낮은 색

적 색 계 ─── JAUNE BRILLANT
황 색 계 ┬── YELLOW OCHRE
 └── YELLOW GREY
녹 색 계 ─── TERRE VERTE
청 색 계 ─── COMPOSE BLUE
무채색계 ─── WHITE

팔레트

보편적으로 철판에 흰색을 칠한 팔레트가 적당하다. 크기는 다양하나 되도록이면 큰 것이 다양한 색상을 다룰 수 있어서 좋다. 팔레트 사용시 주의점은 항시 색상을 깨끗이 다룰 수 있도록 유의해야 한다는 점이며, 팔레트상의 물감 배치는 색상환의 순서에 의해 배치하는 것이 무난하나 개인적인 특성과 기호에 의해 배치하여도 좋다.

화지

화지의 종류는 다양하며 그 특성도 다양하다. 통상적으로 선택할 만한 화지의 조건으로는 물감의 흡수가 잘 되어야 하며, 표면이 쉽게 손상되는 것은 곤란하다. 또한 색상이 변질되거나 퇴색되는 것에도 주의를 기울여 선택을 해야 한다.

붓

붓은 천연모필을 주로 사용하나 인조모필도 많이 보급되어 있다. 붓 크기의 표시는 호수에 의해 나타난다. 호수가 많을수록 붓이 크다. 모필은 적당한 유연성과 탄력을 유지하며 물의 흡수력이 좋아야 하며, 모필의 끝이 갈라져서는 곤란하다.

Ⅱ. 수채화의 제작

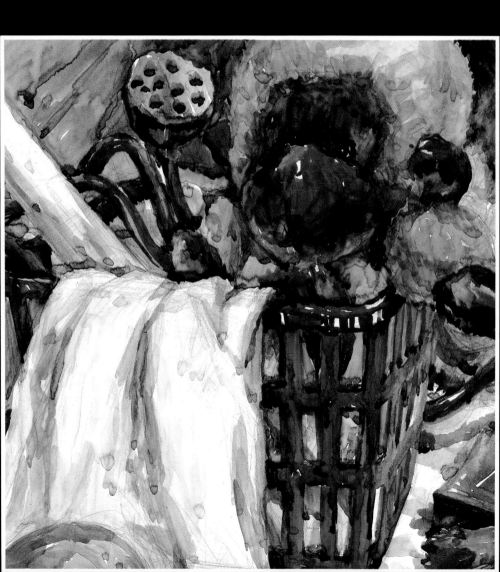

1. 구도

구도란 표현 대상을 가장 조화롭고 이상적으로 화면에 옮기는 구조적 설정을 말한다. 정물수채화의 경우 보편적으로 다수의 대상을 표현하게 된다. 따라서 제작과정에서는 개별적인 대상표현과 동시에 대상 전체가 가장 조화롭고 이상적인 안정감을 나타내어야 한다. 설혹 대상이 하나의 물체일지라도 화면상에서는 여러 형태로 나타낼 수도 있다. 이러한 경우 문제가 되는 것은 화면의 구성능력과 공간배치 능력이다. 즉 주어진 대상들을 짜임새 있게 공간에 배치하여 가장 적절하게 화면에 옮기는 것이다. 이러한 것을 구도라 한다.

대상을 어떻게 그릴 것인가 하는 문제 즉, 구도설정의 문제는 초보자는 물론 숙련된 작가들도 많이 하는 문제이다. 이는 주어진 대상의 형태, 크기, 색감 등 여러가지 상황에 따라 다양한 형태의 구도 변화가 가능하여 그 중의 가장 이상적인 구도를 선택해야 하는 문제이기 때문이다.

구도 설정시 주의점

가장 고려해야 할 것은 「변화와 조화있는 안정감의 추구」라 볼 수 있다.
- 동일한 크기, 모양의 반복됨은 단순하여 변화가 없어진다.
- 일직선으로 느껴지는 물체들의 배치 또한 단순하다.
- 화면의 중심이 분할되지 않게 한다. 이는 대상들의 크기에 고려해야 하는 문제이다.
- 대상의 배치가 한쪽으로 몰리면 안정감을 느끼기 어렵다.
- 화면의 정중앙에 주된 물체를 배치하면 화면상의 조화를 찾을 수 없다는 것 등이다.

구도의 기본형

• 삼각형 구도 (안정감과 통일감)

• 역삼각형 구도 (깊어가는 느낌)

• S자형 구도 (상승감)

• 대각선 구도 (안정감)

• 수평 구도 (확대감)

• 수직 구도 (상승감)

2. 수채화의 여러가지 표현기법

●선 묘 : 붓의 면을 이용하여 다양한 선을 표현한다.

●점 묘 : 붓의 끝을 이용하여 점을 찍듯이 하여 거친 표면의 질감 등을 나타낸다.

●겹치기 : 물감이 마른 후에 겹쳐 칠한다.

●마르기전에 점묘 : 물을 칠한 다음 붓으로 쿡쿡 찍어 번지게 한다.

●적신후 선묘 : 바탕종이에 물을 듬뿍 적신후 붓으로 물감을 찍어 긋는다.

●번지기 : 칠한 색이 마르기 전에 다른 색을 사용하여 자연스럽게 번지게 한다.

●마르기전에 물방울 떨어 뜨리기 : 칠한 물감 위에 물방울을 떨어뜨리면 그 부분이 밝아지면서 재미있는 윤곽선이 만들어진다.

●갈 필 : 물기를 적게 하여 붓을 휘갈기듯이 사용한 터치로 속도감이나 거친 질감을 표현한다.

●마르기전에 흘리기 : 충분한 물기로 물감을 흘러 내리게 하여 다양하고 자연스러운 색감 변화를 표현한다.

●불 기 : 물감을 묽게 하여 입으로 불어서 자율스런 이미지를 표현한다.

●닦아내기 : 화면의 일부분을 희거나 밝게 만들기 위해 사용한다.

●남긴 후 칠하기 : 종이의 흰부분을 남겨두었다가 칠하며 표면의 굴곡이 심한 물체표현에 적합하다.

● 물의 농담 표현 : 물의 양에 변화를 주어 표현한다.

● 마른후 사포로 긁어내기 : 단단하고 거친 질감 표현에 사용한다.

● 긁 기 : 칼끝으로 긁어내어 날카롭고 거친선을 표현한다.

● 솔을 이용한 표현기법 : 흙, 모래, 먼지 등의 표현에 용이한 자연
　　　　　　　　　　　 스런 질감에 사용한다.

● 붓끝을 이용한 갈필 표현기법 : 풀밭이나 털옷 등의 질감 표현에
　　　　　　　　　　　　　　　 사용한다.

● 스폰지를 이용한 표현기법 : 스폰지의 재질감을 이용해 거친 바
　　　　　　　　　　　　　　 위나 돌의질감 등에 사용한다.

3. 스케치 및 채색의 실제제작

정물 수채화의 기본적 소양을 갖추기 위한 과정들을 수록하였다. 연필을 이용한 소묘 작품에서는 정물의 표현에 대한 공간적인 이해와 아울러 정물화를 제작하기 위한 기본 스케치과정을 연결하여 참고하기 바란다. 또한 단색화의 중요성은 물감의 농도와 붓의 사용, 물의 특성 등 재질에 대한 연구와 여러가지 소재가 복합되었을때에 화면의 이해도와 물체간의 명도의 차이, 빛에 대한 명암의 관계 등을 파악 할 수 있는 중요한 과정이다.

1) 대상의 이해와 관찰
1 정물소묘

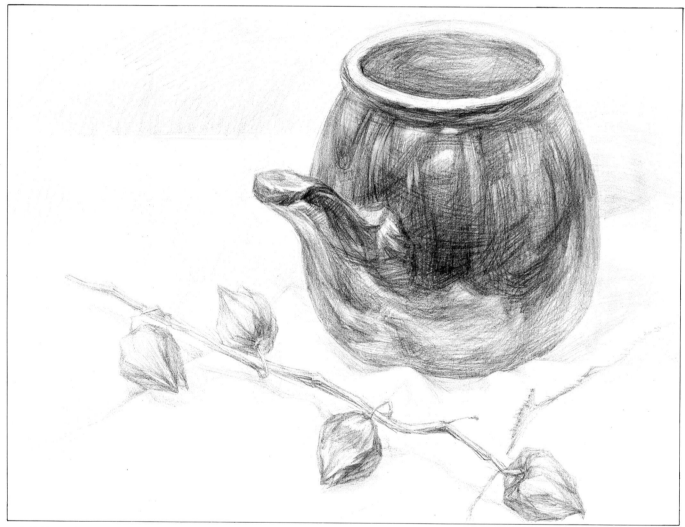

□수채화는 스케치에서 시작된다. 차분한 색감과 형태연구 그리고 완성까지 이끌고 갈 힘이 스케치의 완성정도에서 찾아 볼 수 있다.

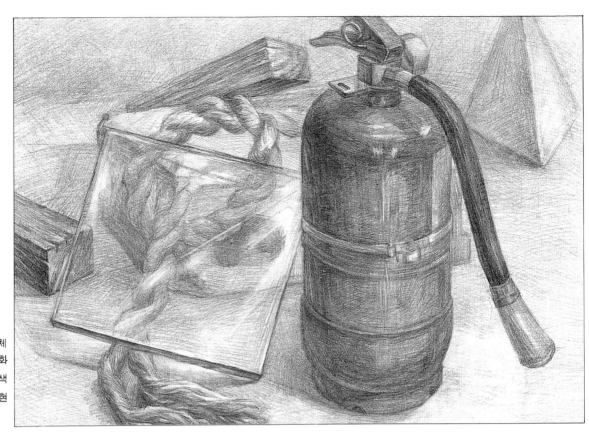

□연필 소묘의 각 물체
　마다 질감 표현과 화
　면에 분위기를 채색
　과정 전에 먼저 표현
　해 보자.

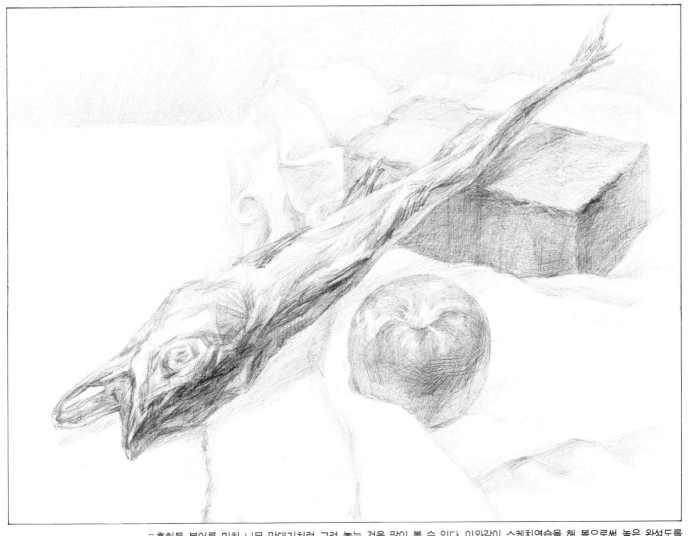

□흔히들 북어를 마치 나무 막대기처럼 그려 놓는 것을 많이 볼 수 있다. 이와같이 스케치연습을 해 봄으로써 높은 완성도를
　찾을 수 있다.

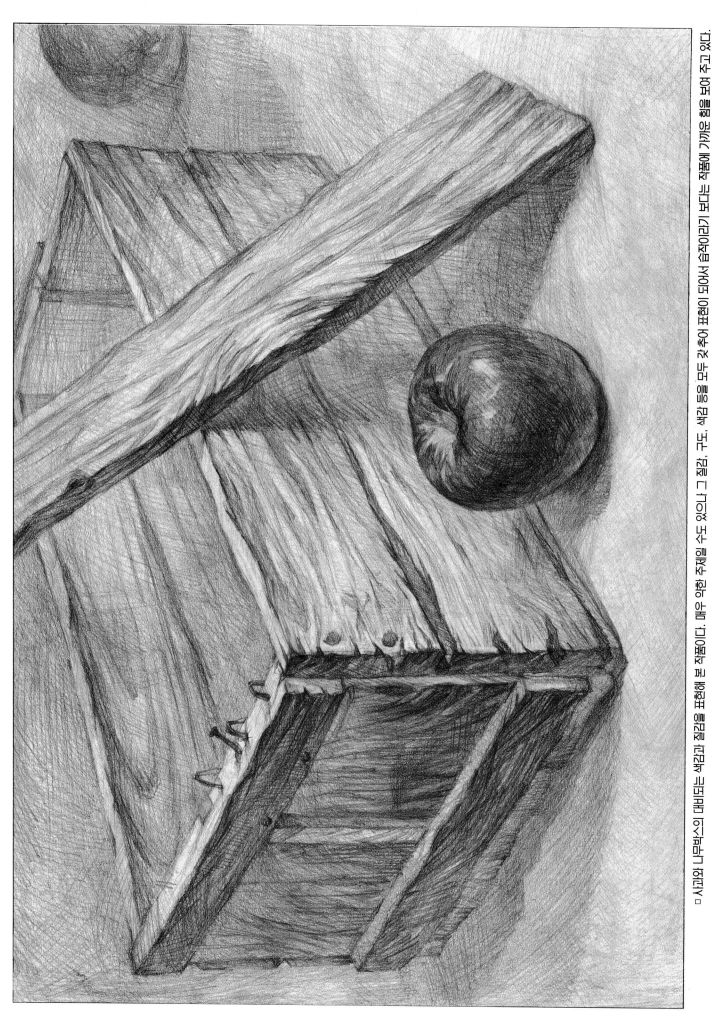

□ 사과와 나무박스의 색감과 질감을 표현해 본 작품이다. 매우 익힌 주제일 수도 있으나 그 질감, 구도, 색감 등을 모두 갖추어 표현이 되어서 습작이라기 보다는 작품에 가까운 힘을 보여 주고 있다.

□ 수채화보다 연필 정물소묘를 입시과목으로 설정한 대학교가 있을 정도로 그 중요성이 큰 비중을 차지하고 있다. 예전에는 수채화를 하기 전에 꼭 했던 필수과정이다. 여러분들도 스스로 그려 보기를 바란다.

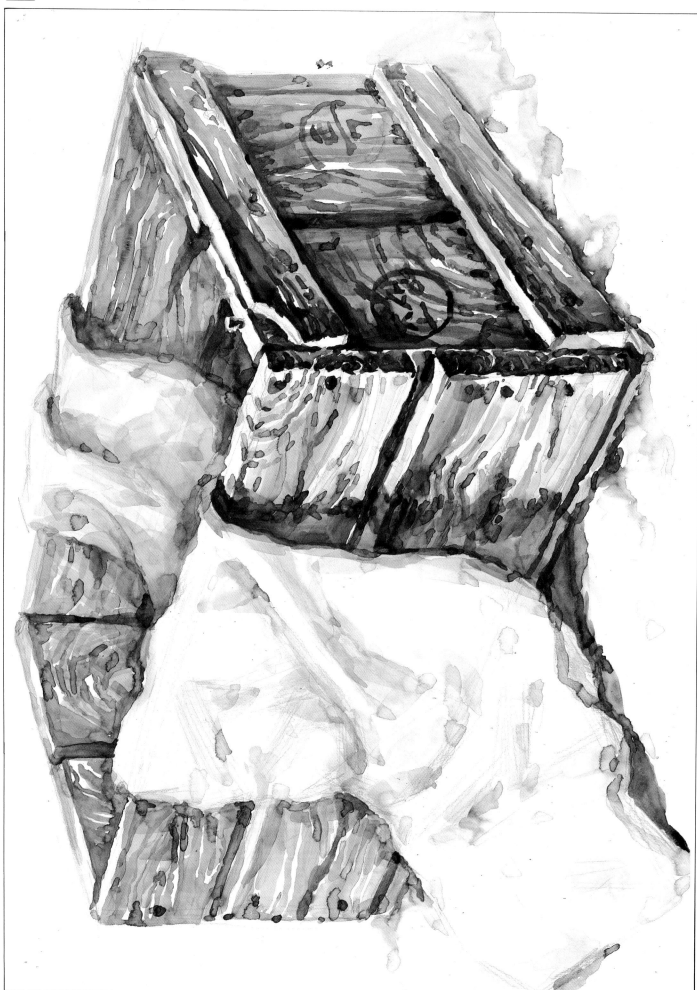

동일물체의 변화

□ 검정색의 농도를 물로 맞추어 흰색의 천과 갈색톤의 상자 처리를 한 것이다. 수채화의 색감표현은 중요한 연습이 된다.

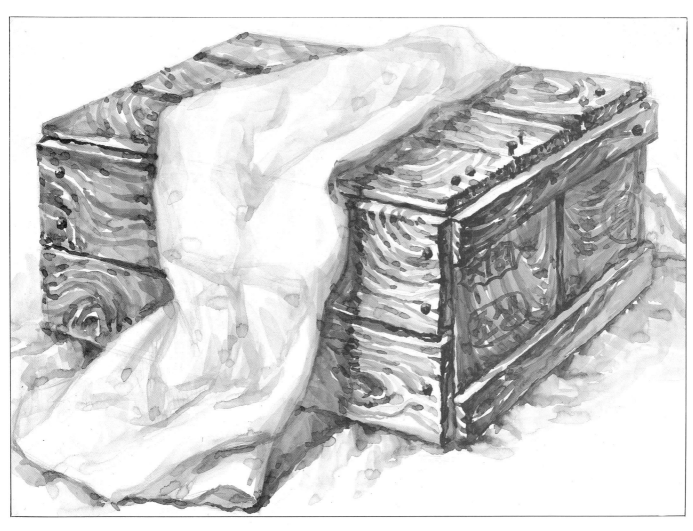

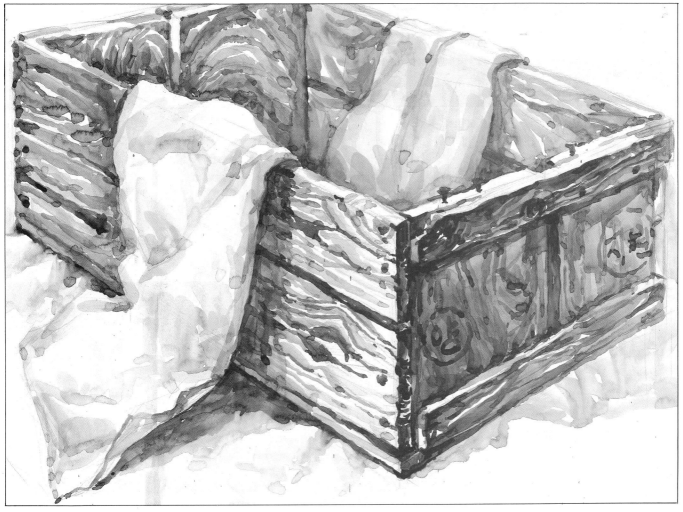

③ 천, 도형

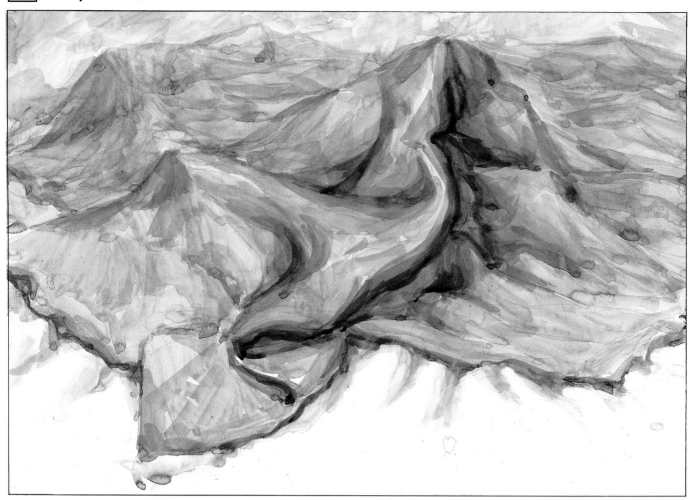

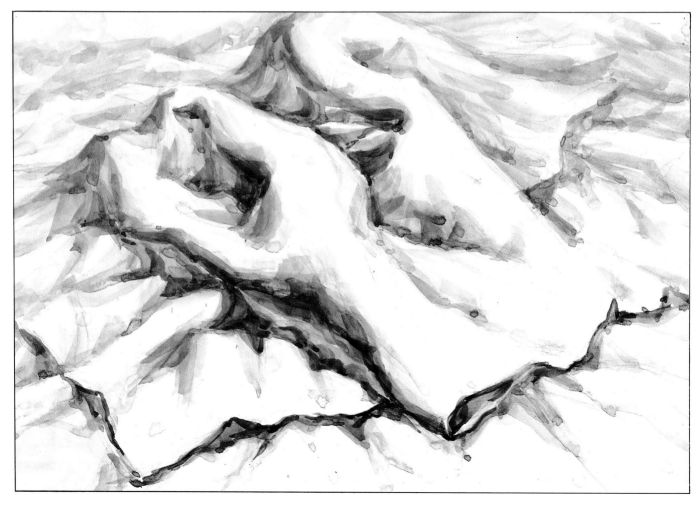

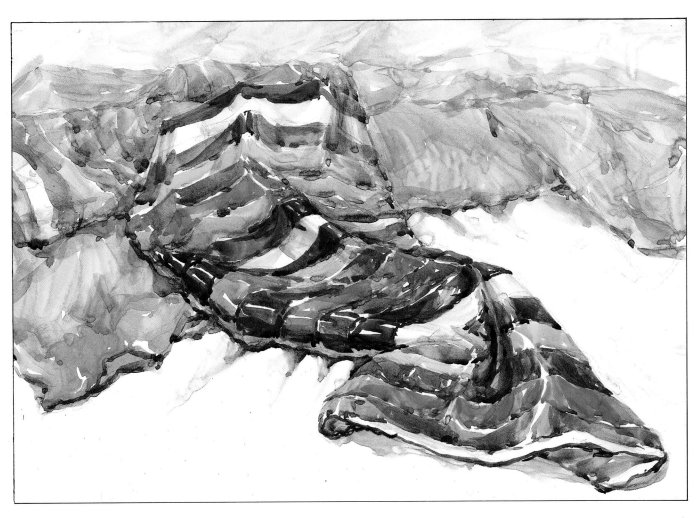

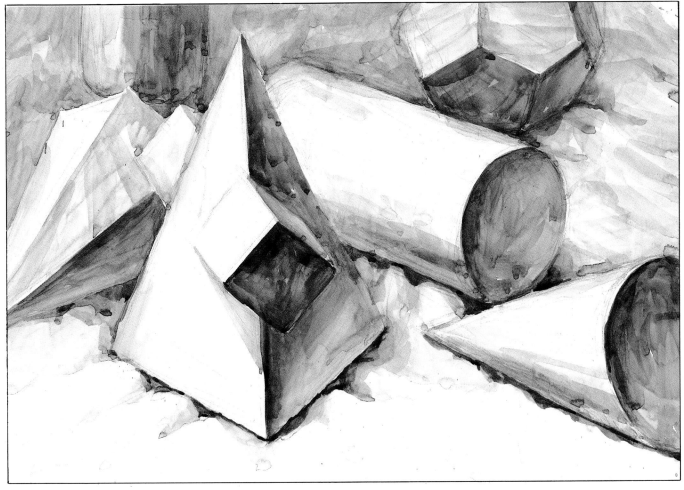

2) 개별 완성과정
① 개별 정물(사과, 양파)

과정 ①
사과 외곽 형태의 자연스러운 곡선과 강조되어야 할 꼭지부분 그리고 밝고 어두워지는 부분에 유의하여 스케치한다. 그림자의 방향도 주의한다.

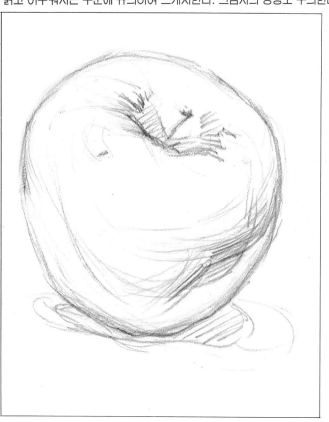

과정 ②
밝은 부분부터 자연스러운 색조변화에 주의하여 채색한다.

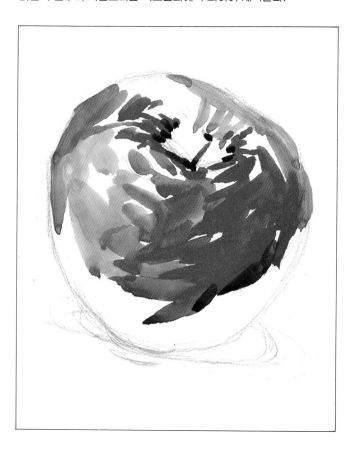

과정 ③
어두운 부분의 색감변화를 포착하여 채색하며 대략적 강조를 한다.

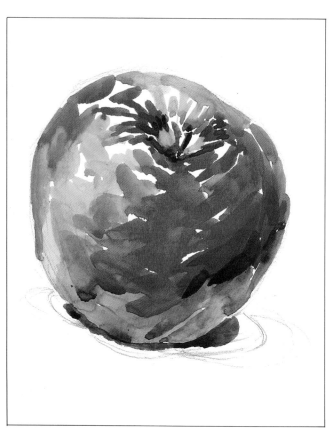

완성작
색채의 연결 및 양감을 살려 마무리한다.

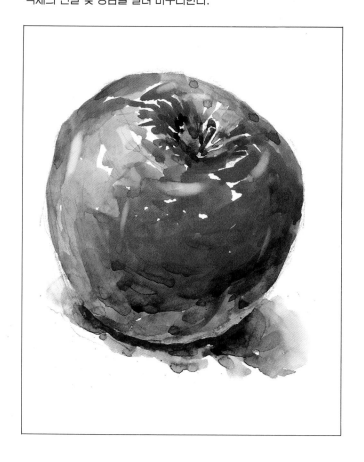

과정 [1]

형태상의 특징 및 표면의 변화를 관찰하며 스케치한다.

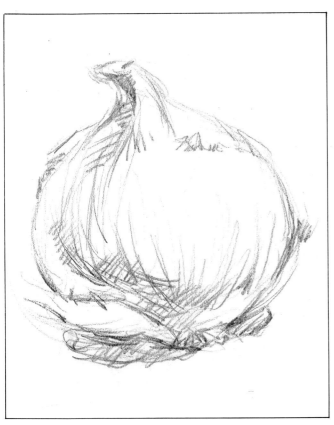

과정 [2]

밝은 부분의 변화에 유의하며 채색한다.

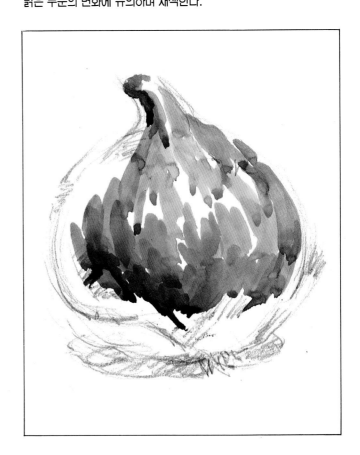

과정 [3]

어두운 부분의 색조 변화에 유의하며 채색한다.

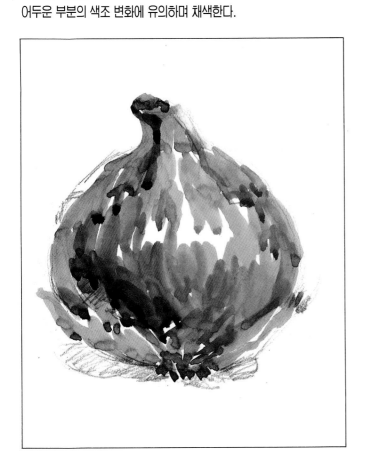

완성작

특징 및 양감을 강조하여 마무리한다. 밝은 부분과 어두운 부분의
자연스러운 연결에 주의한다.

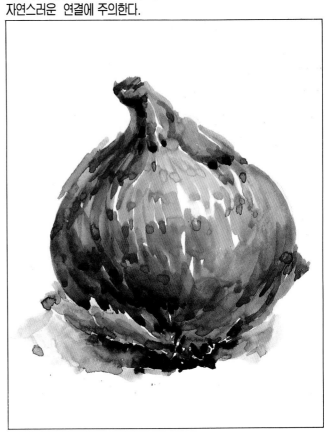

② 개별 정물

◈ 자연물

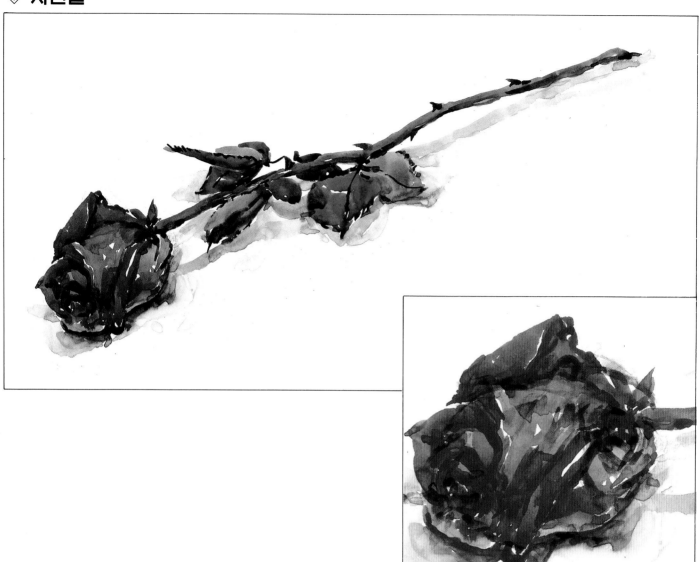

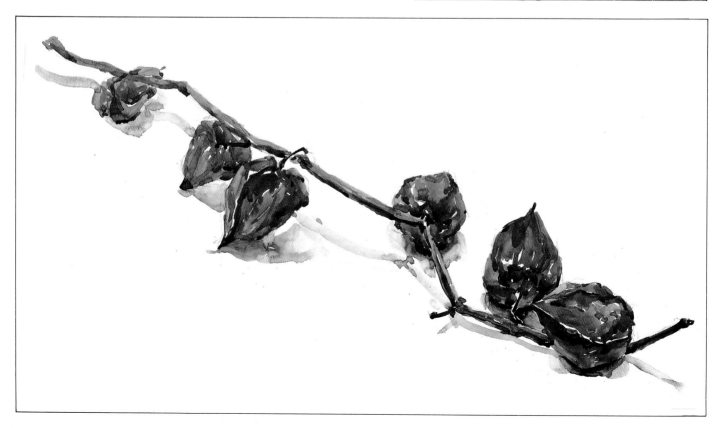

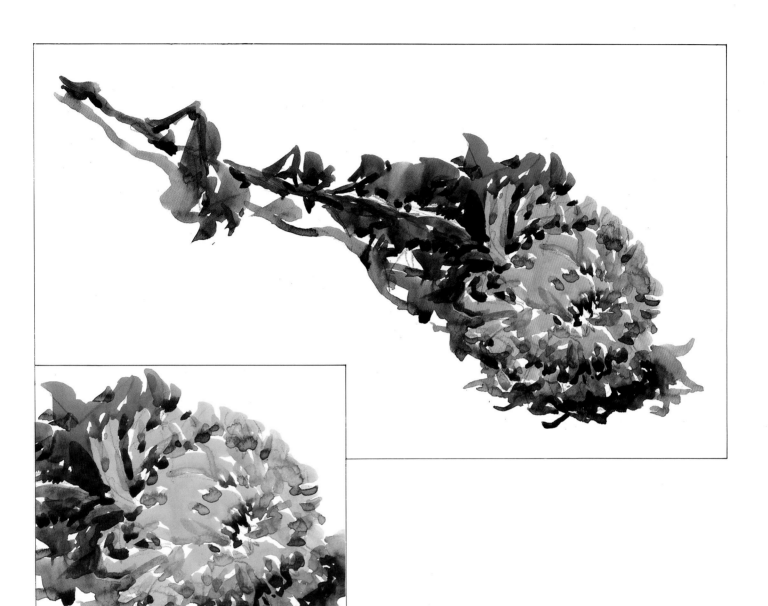

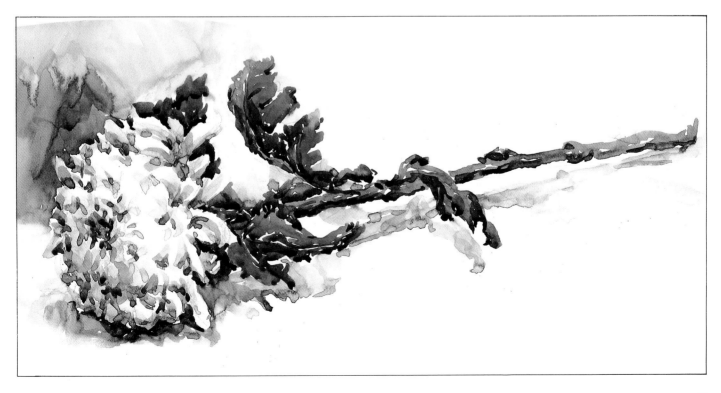

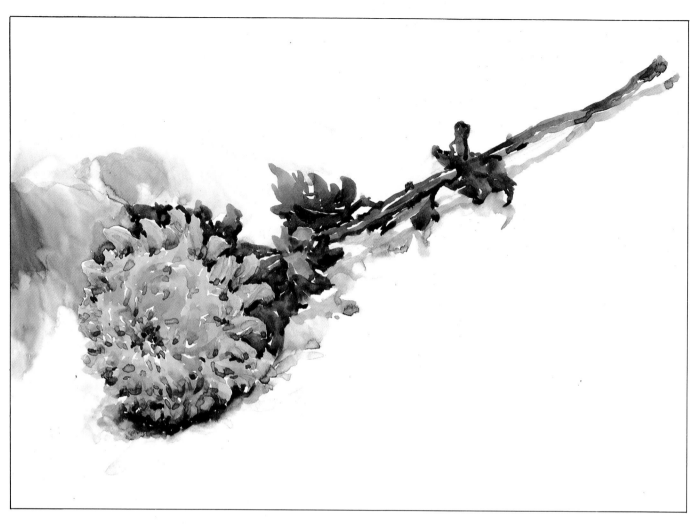

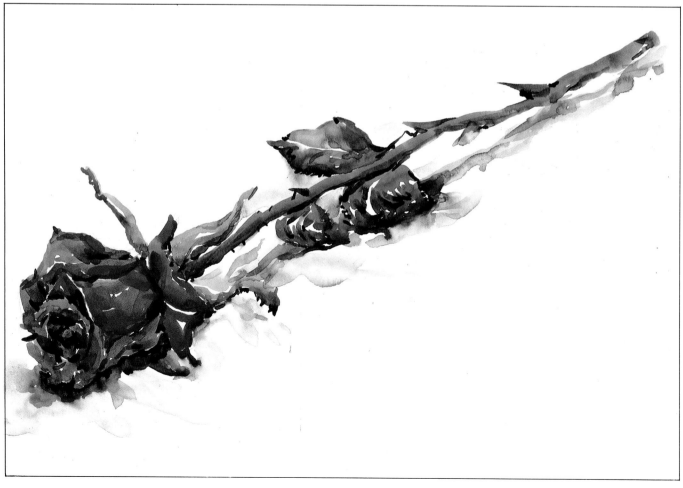

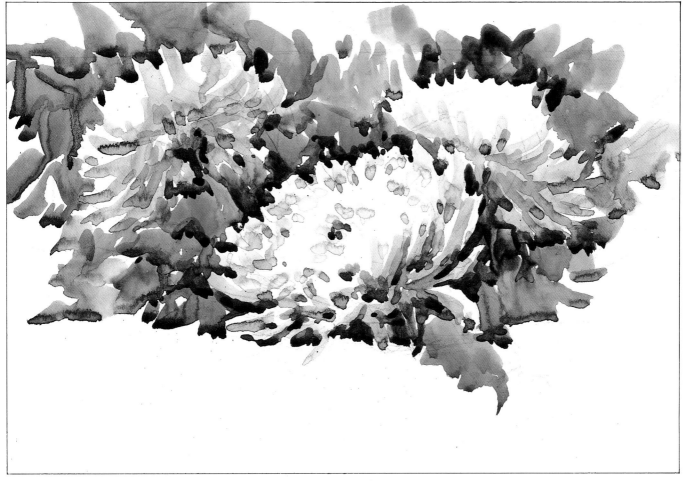

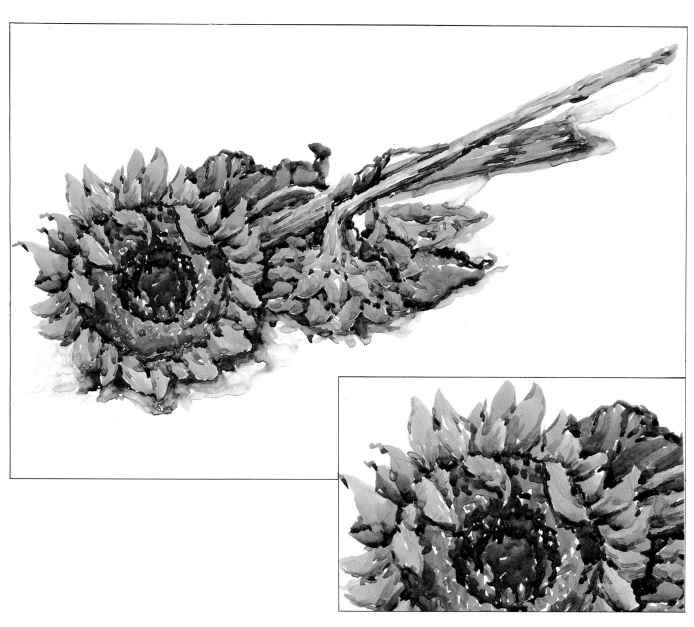

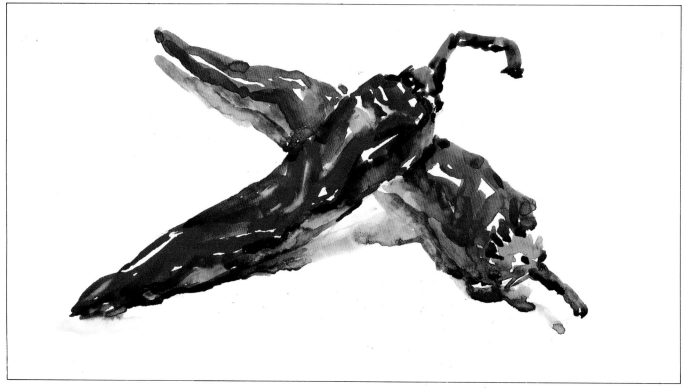

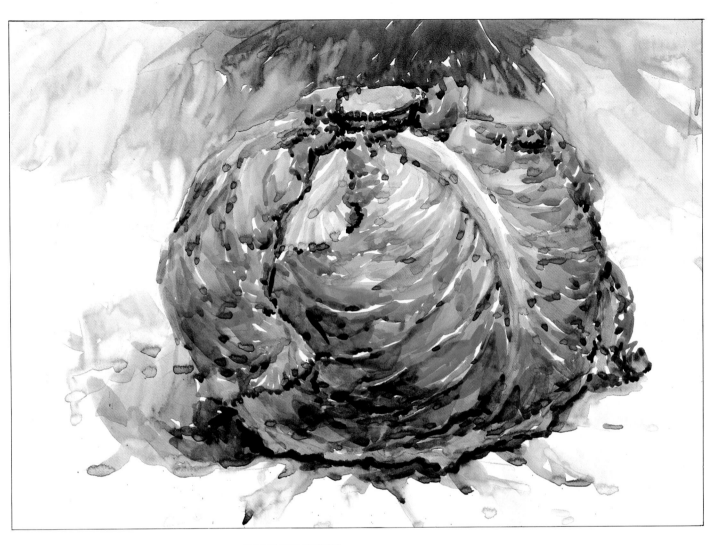

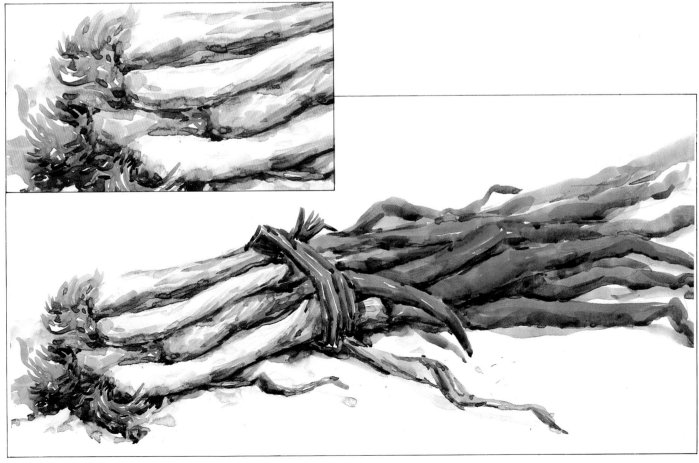

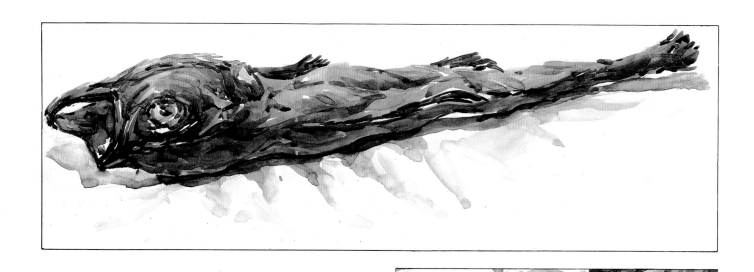

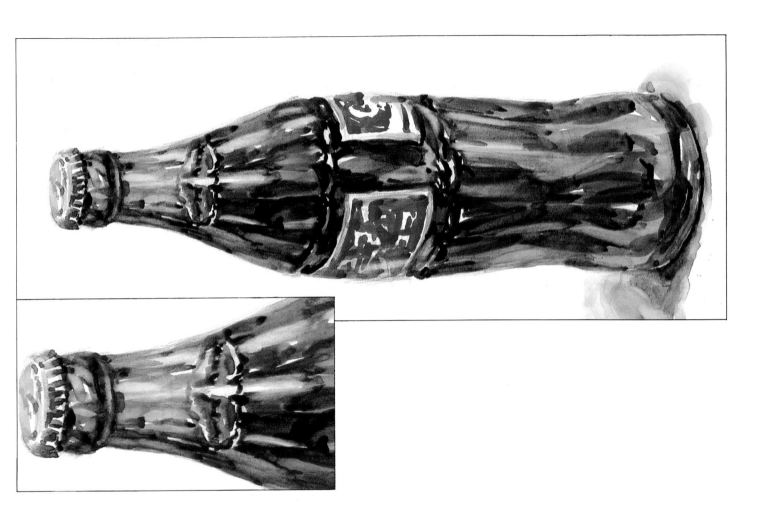

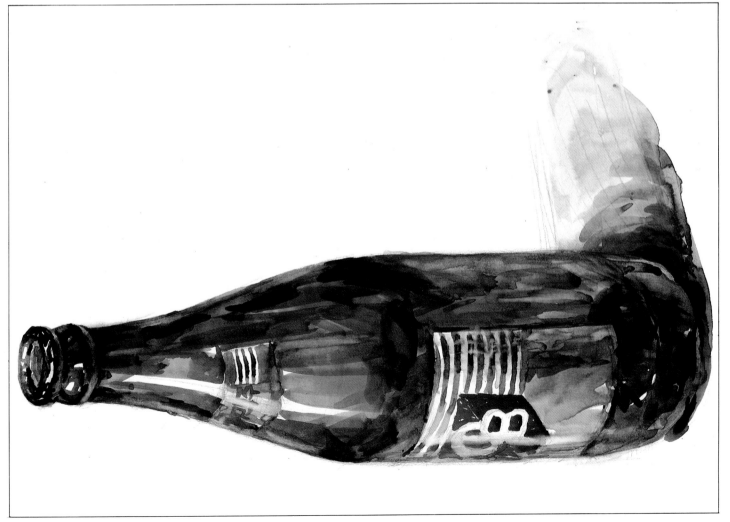

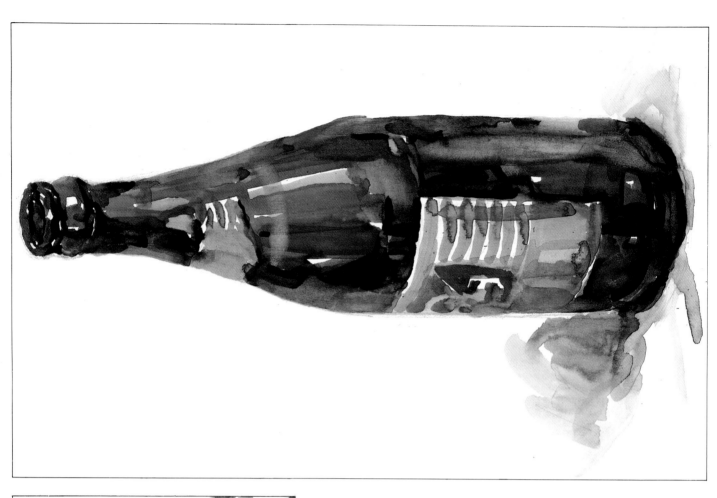

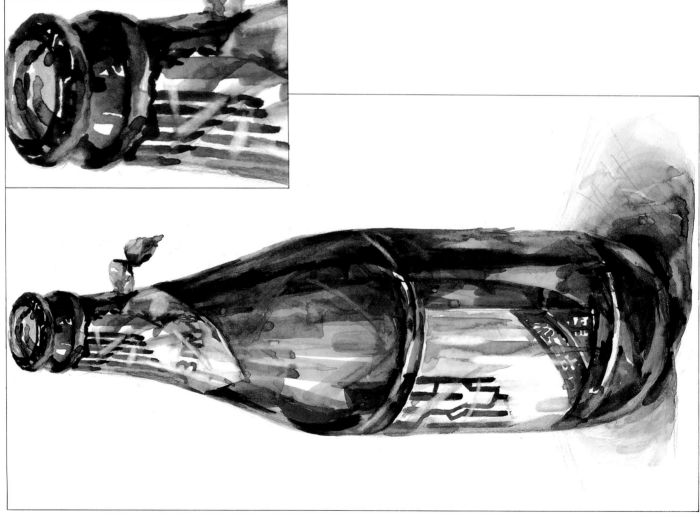

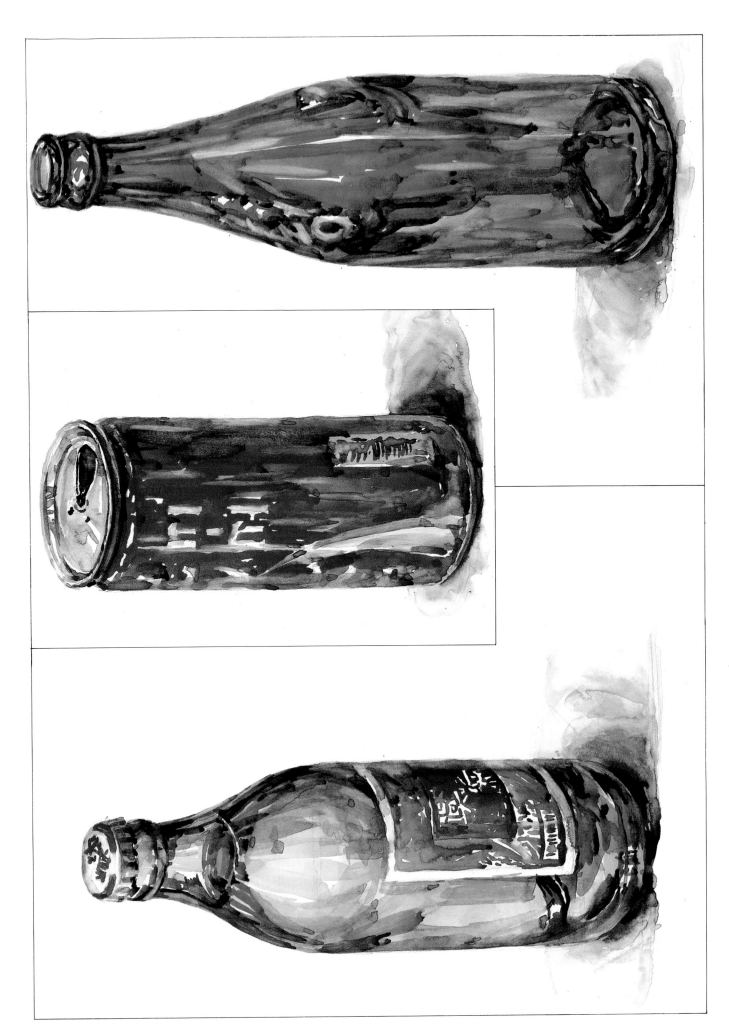

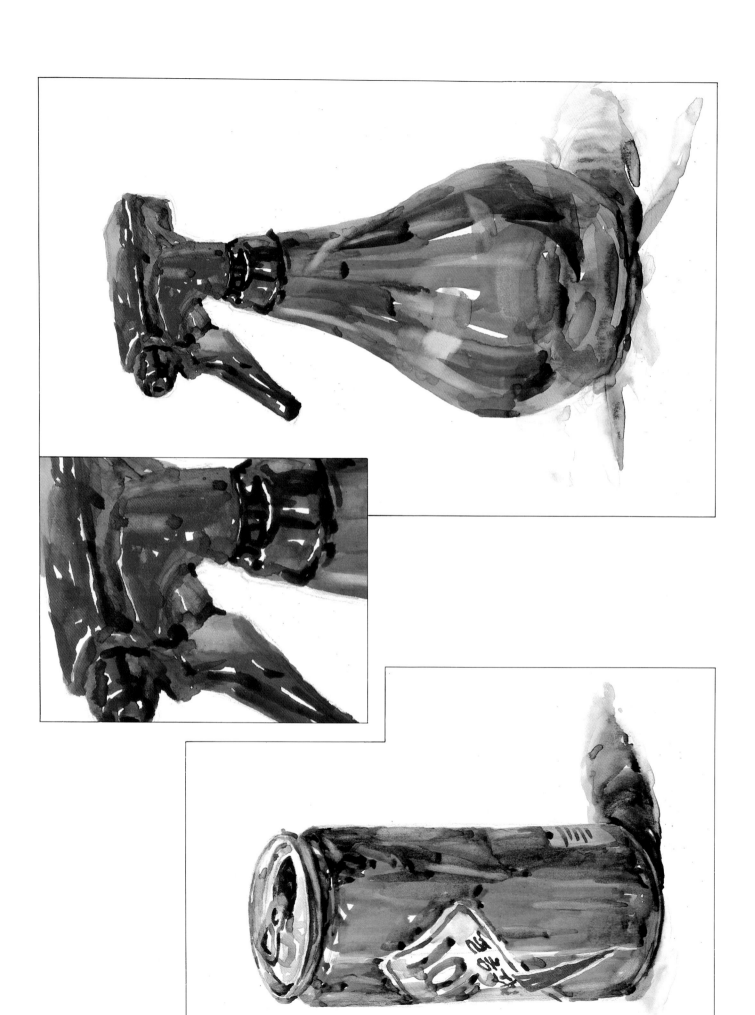

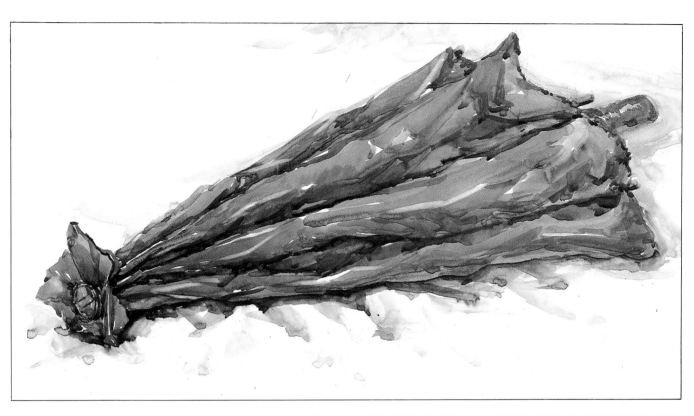

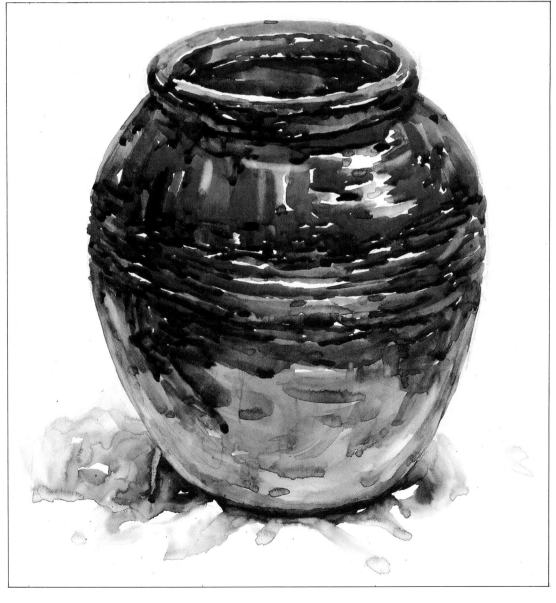

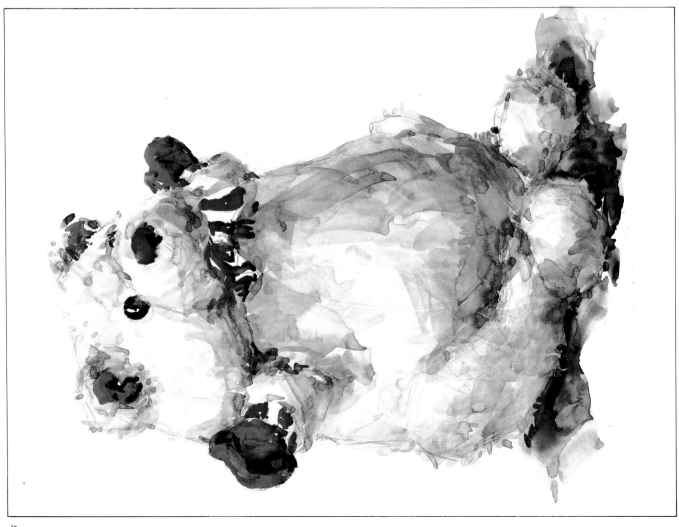

◆ 방향에 따른 물체표현

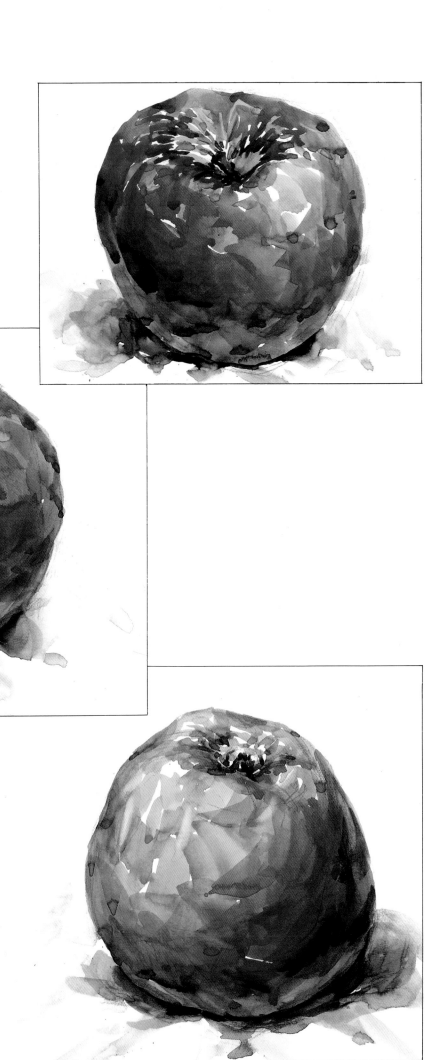

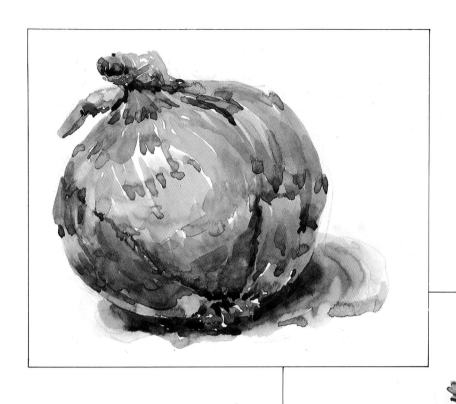

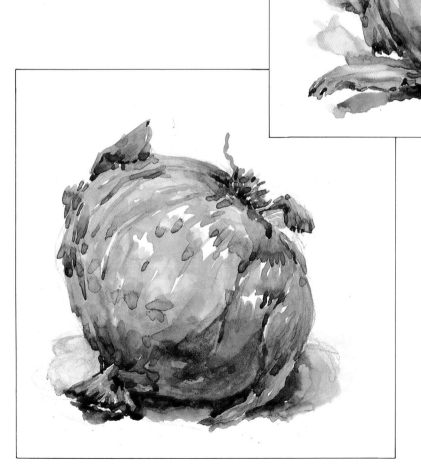

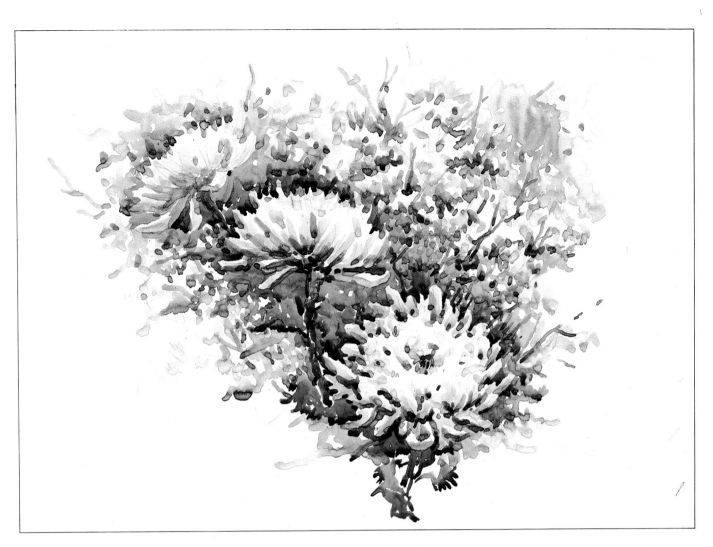

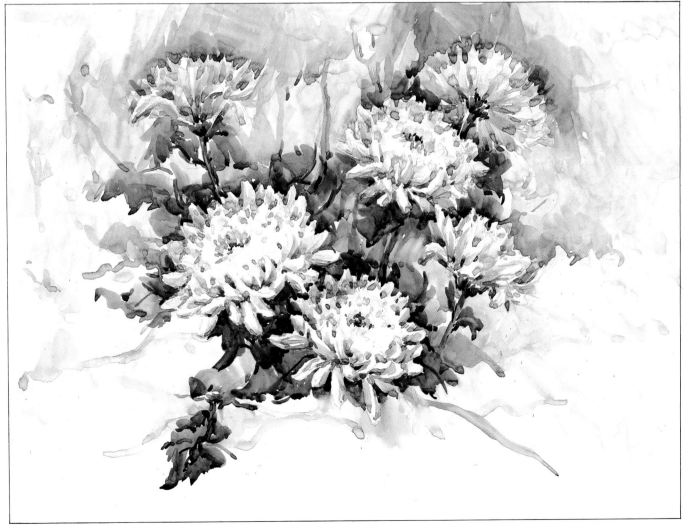

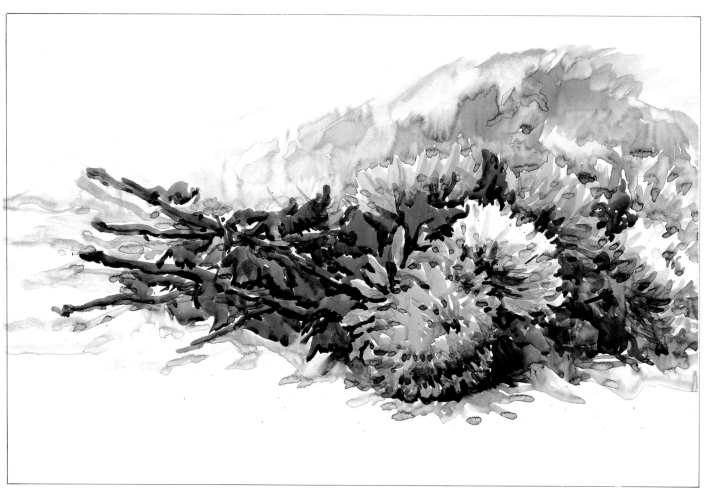

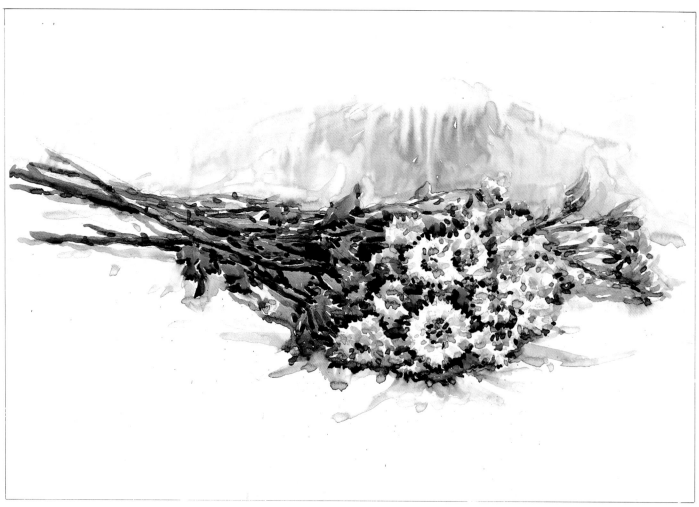

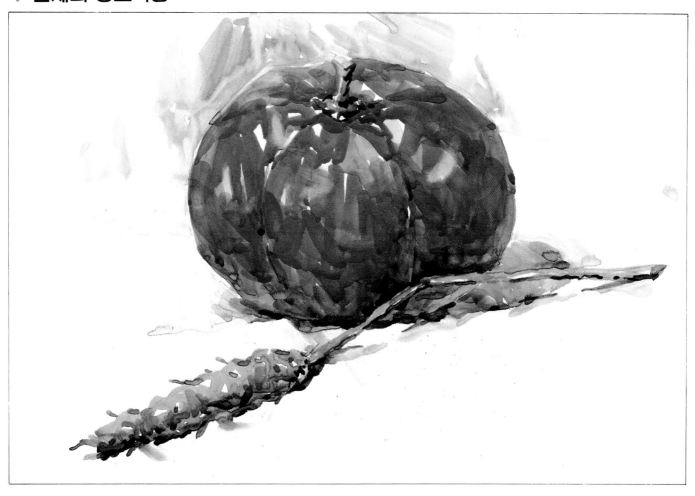

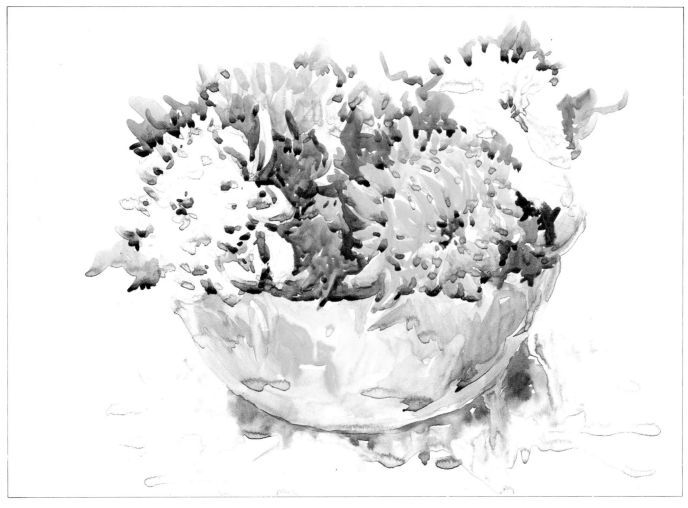

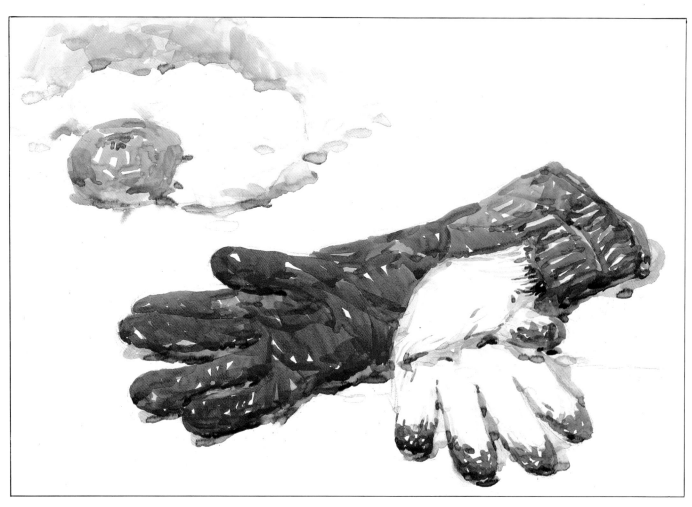

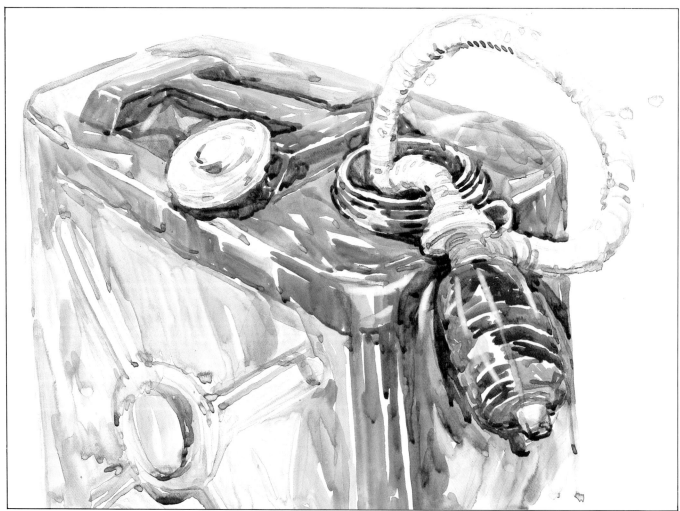

46

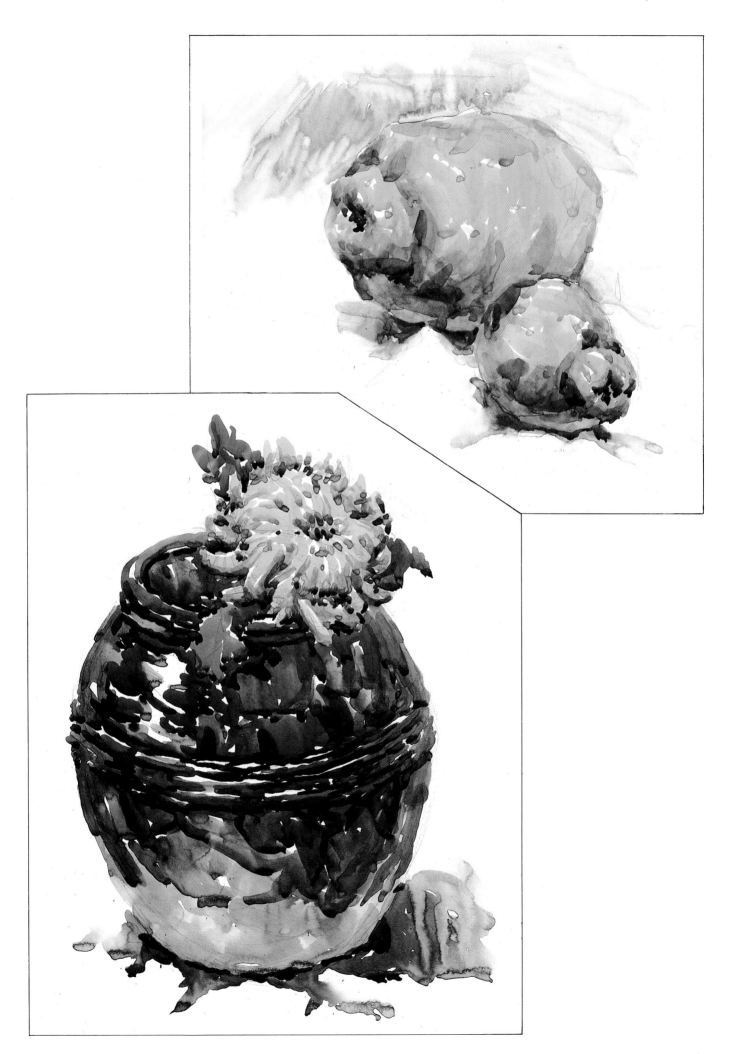

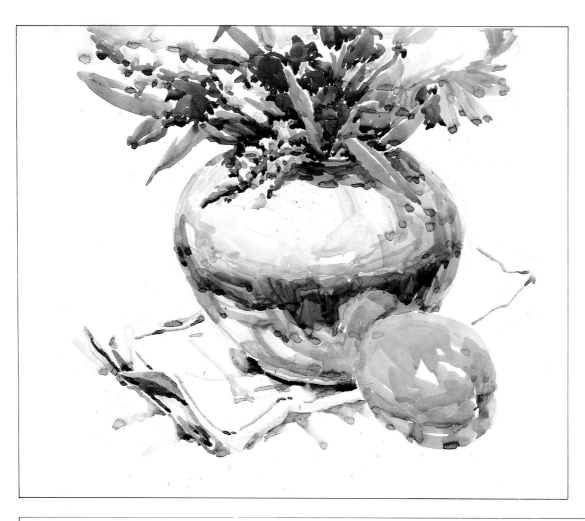

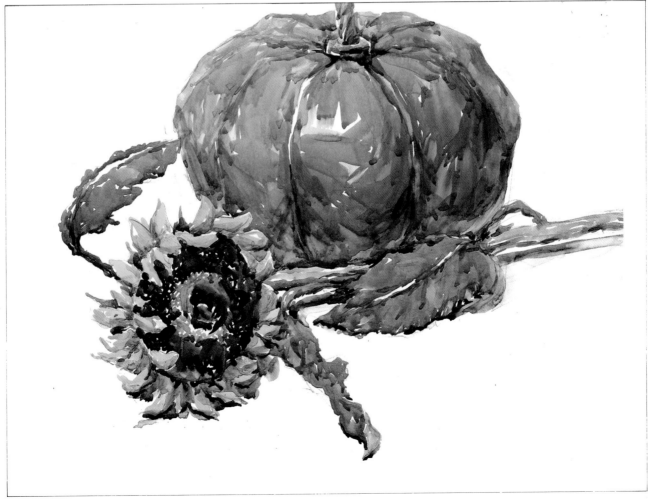

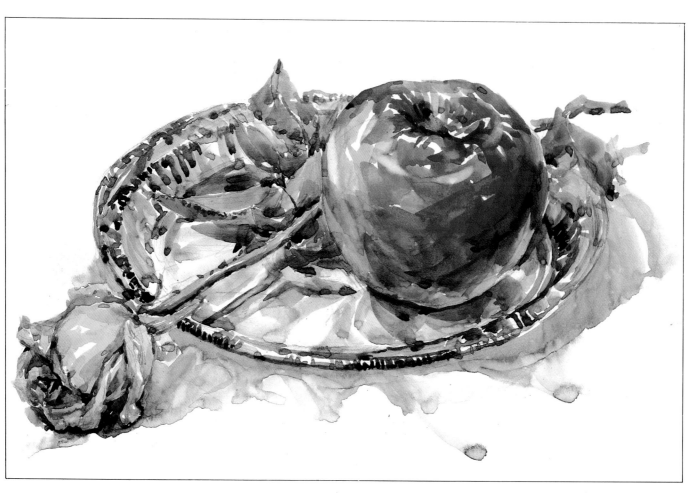

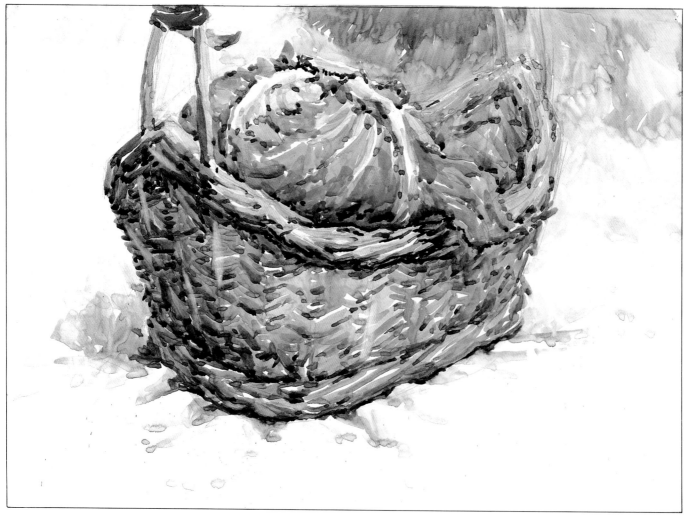

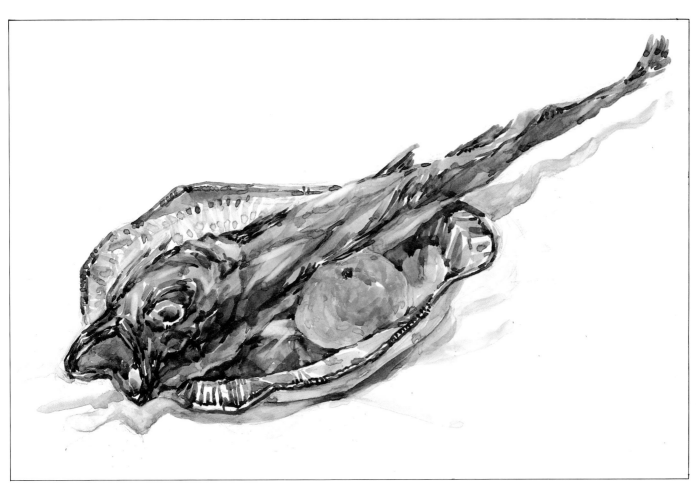

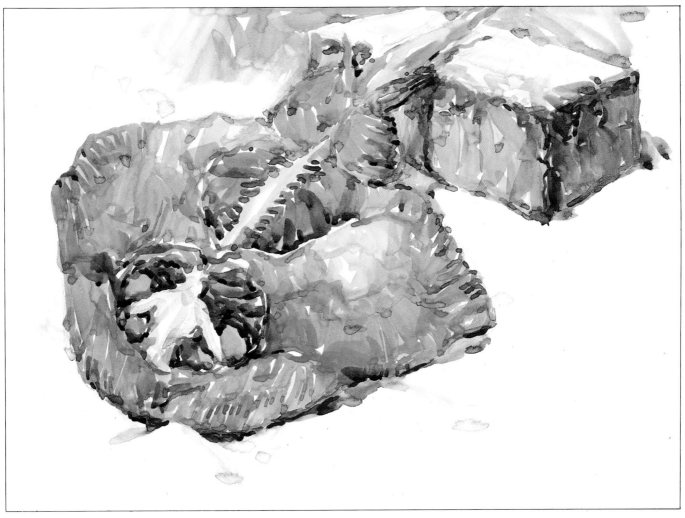

3) 전체적 완성과정

〔1 단계〕 구도설정 및 스케치

주제가 되는 정물의 위치를 우선적으로 설정하고 물체가 갖고 있는 색상의 조화등을 고려하여 구도를 잡은 후에 선의 강약 및 표현요소에 의하여 스케치 한다.

〔2 단계〕 초벌 채색

주제 정물을 밝은 부분부터 채색한다. 색감의 명도 및 채도에 유의한다.

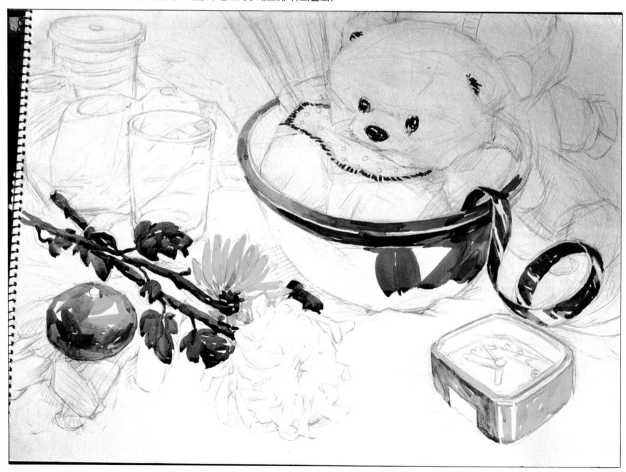

(3 단계) 질감과 양감표현

주제 정물의 질감과 특성을 서서히 구체화 시키며, 대략적인 양감이 드러나야 할 단계와 아울러 각 정물간의 공간관계를 생각해야 한다.
(부분적인 완성에 치우치지 않도록 주의한다)

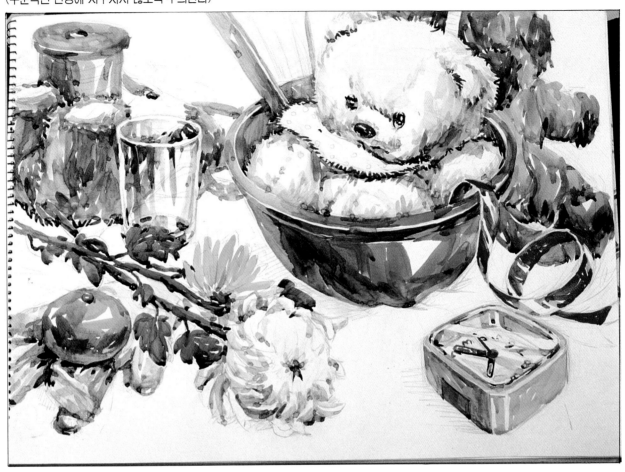

(4 단계) 강조와 변화

전체적인 화면의 분위기를 조절하며 바닥과 물체가 자연스럽게 어울리도록 한다. 주제 부분을 화면의 조화에 맞추어 강조한다.

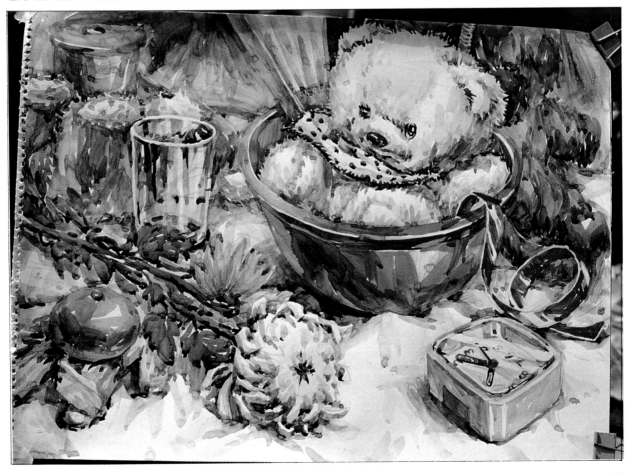

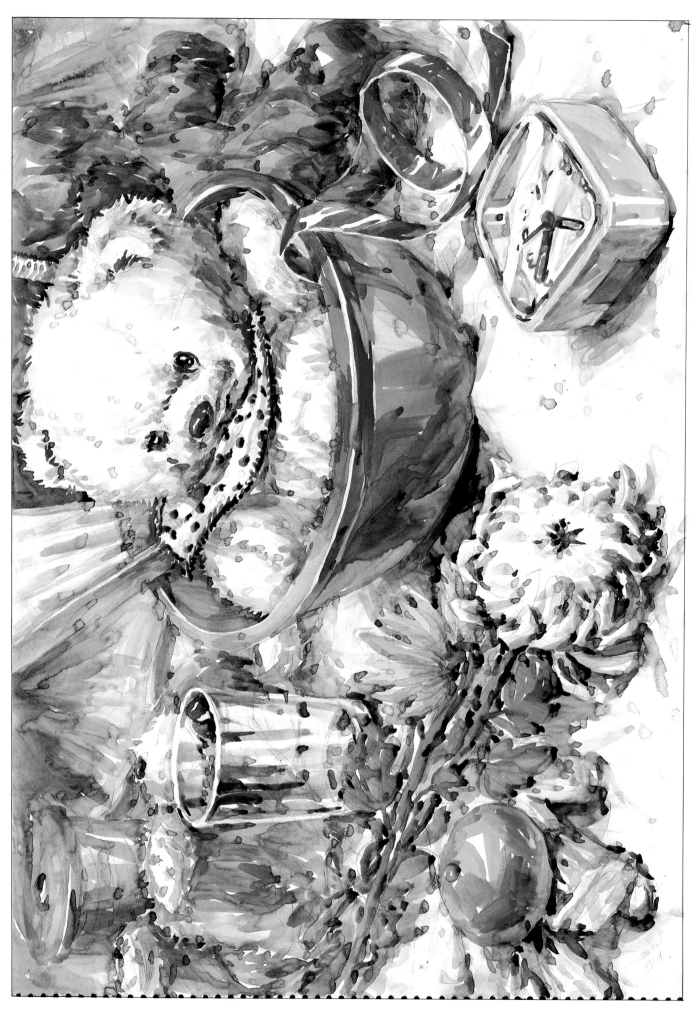

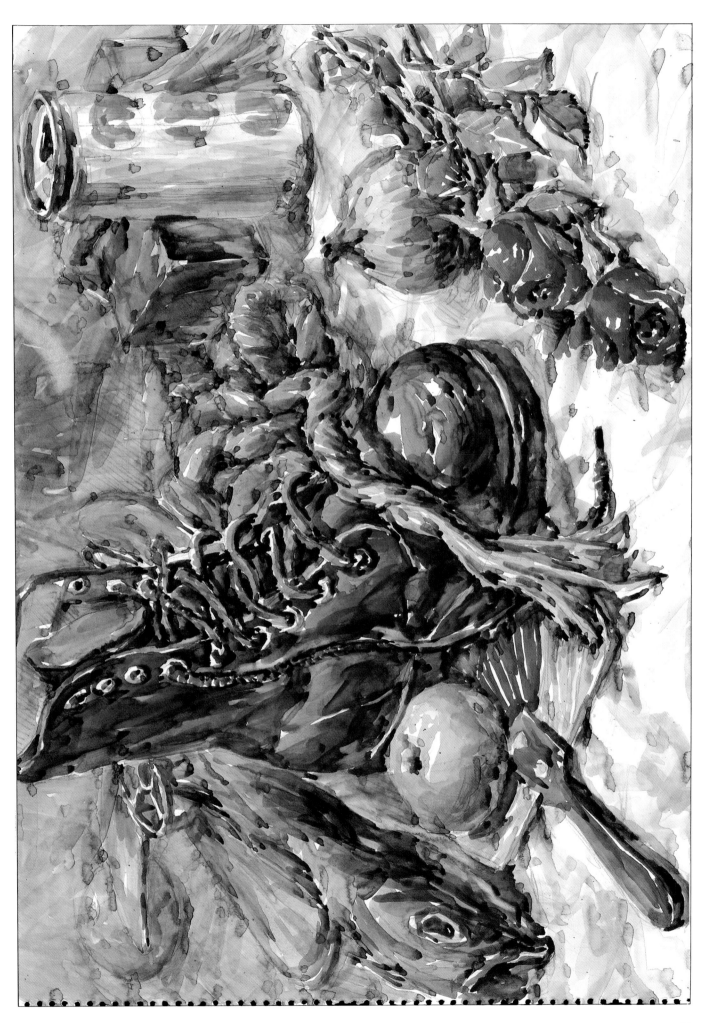

[1 단계] 구도설정 및 스케치
구도에 의한 스케치를 한다.

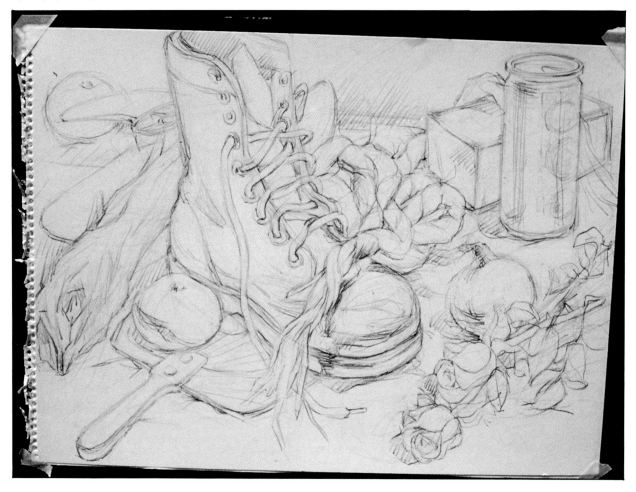

[2 단계] 초벌 채색
물체의 밝은 부분부터 전체적인 색조를 파악한다.

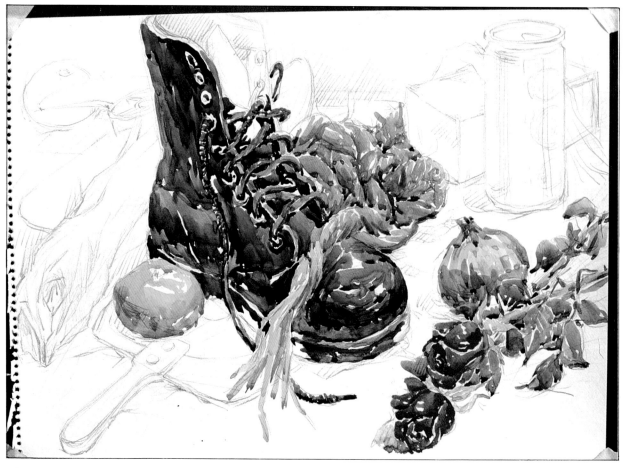

(3 단계) 질감과 양감표현
정물의 묘사와 강조에 의해 전체적 분위기를 조절한다. 질감에도 유의한다.

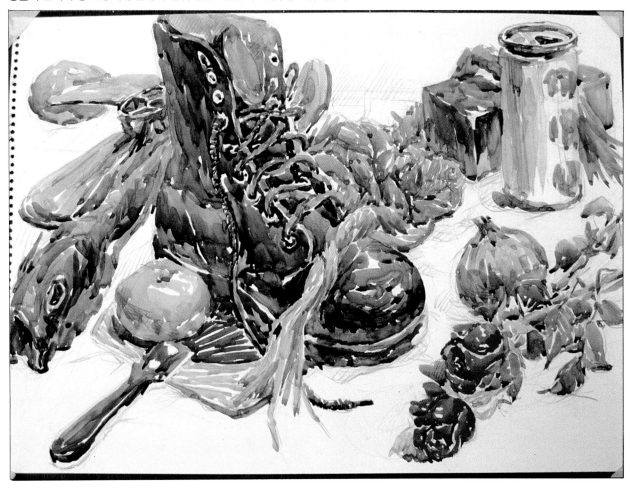

(4 단계) 강조와 변화
질감및 양감을 강조하며 바닥과 배경의 분위기를 적절히 표현한다.

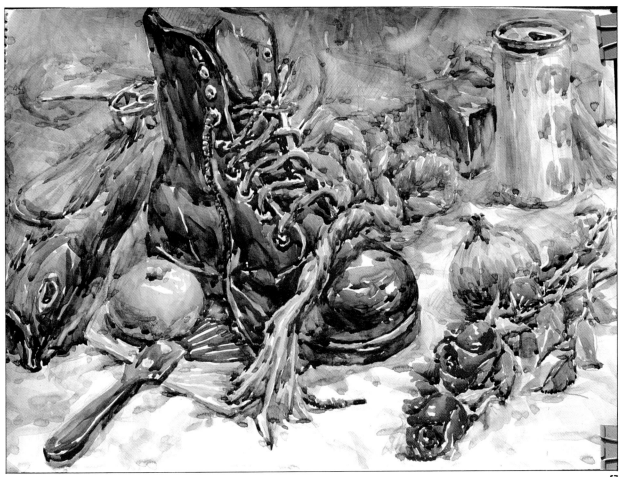

[1 단계] 구도설정 및 스케치

가장 적당한 구도를 설정하여 표현정도에 따라 연필의 강약을 활용하여 스케치한다.

[2 단계] 초벌 채색

주된 정물의 대략적 표현과 원근의 관계를 설정한다.

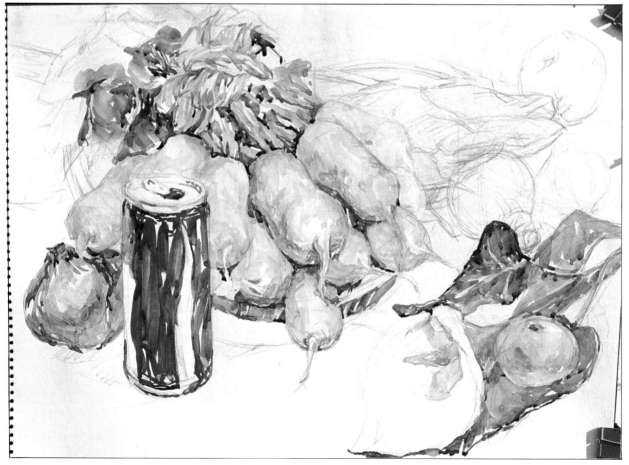

(3 단계) 질감과 양감표현

주된 정물의 강조에 의해 전체적 분위기를 조절해 간다.

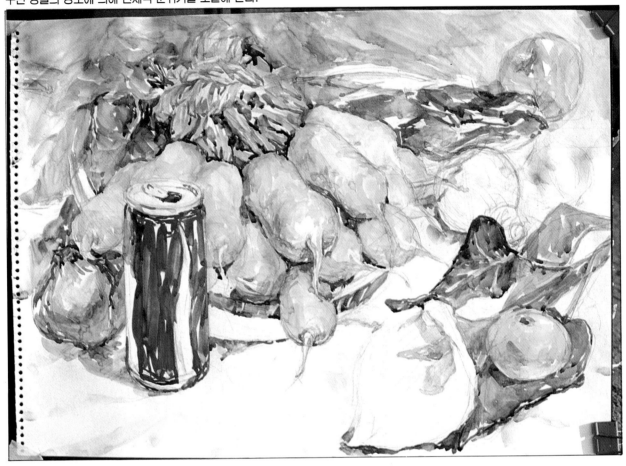

(4 단계) 강조와 변화

전체적인 분위기와 원근의 느낌을 주며 강약을 조절해 간다.

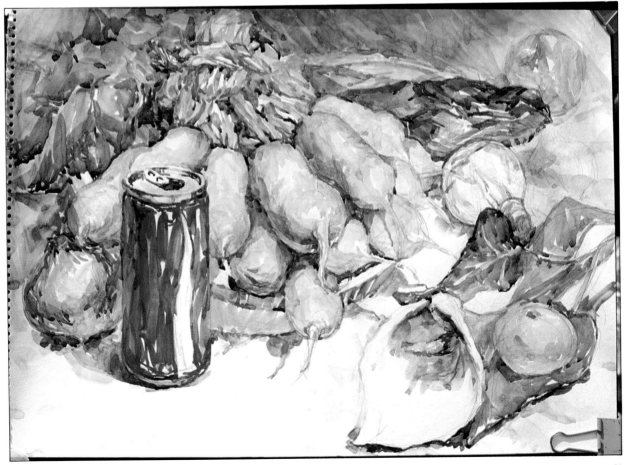

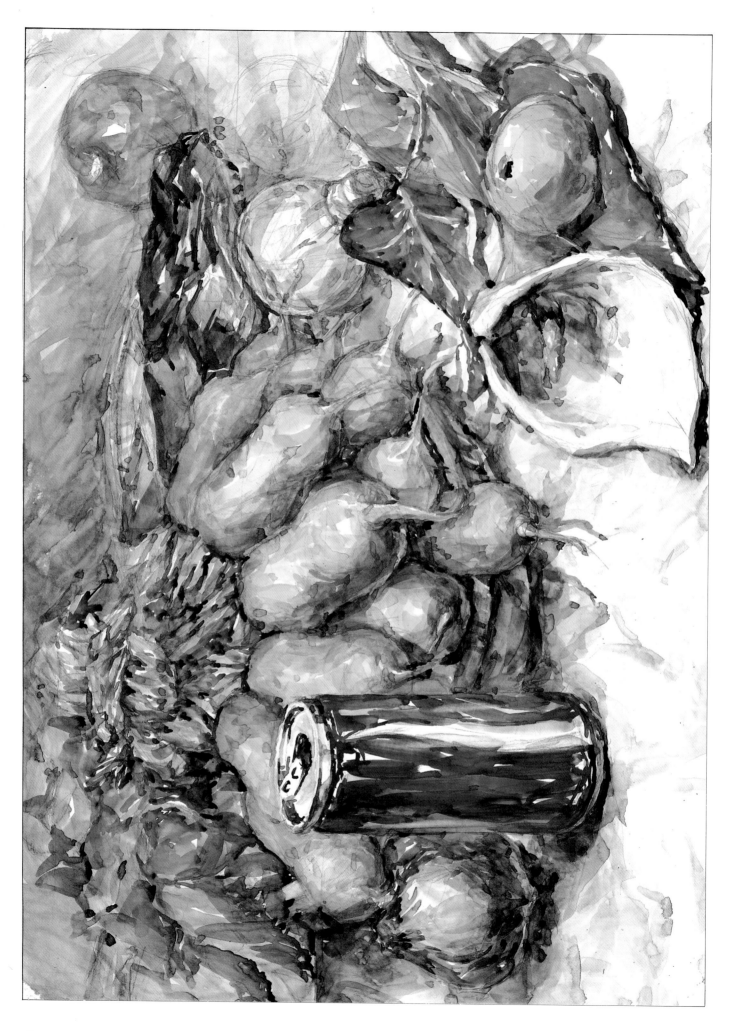

4) 색감의 변화와 운용
주제의 색감을 다르게 할 때

□ 전체적으로 물체의 특징들을 잘 나타냈다. 특히 주제램프의 표현력이 뛰어나다.

61

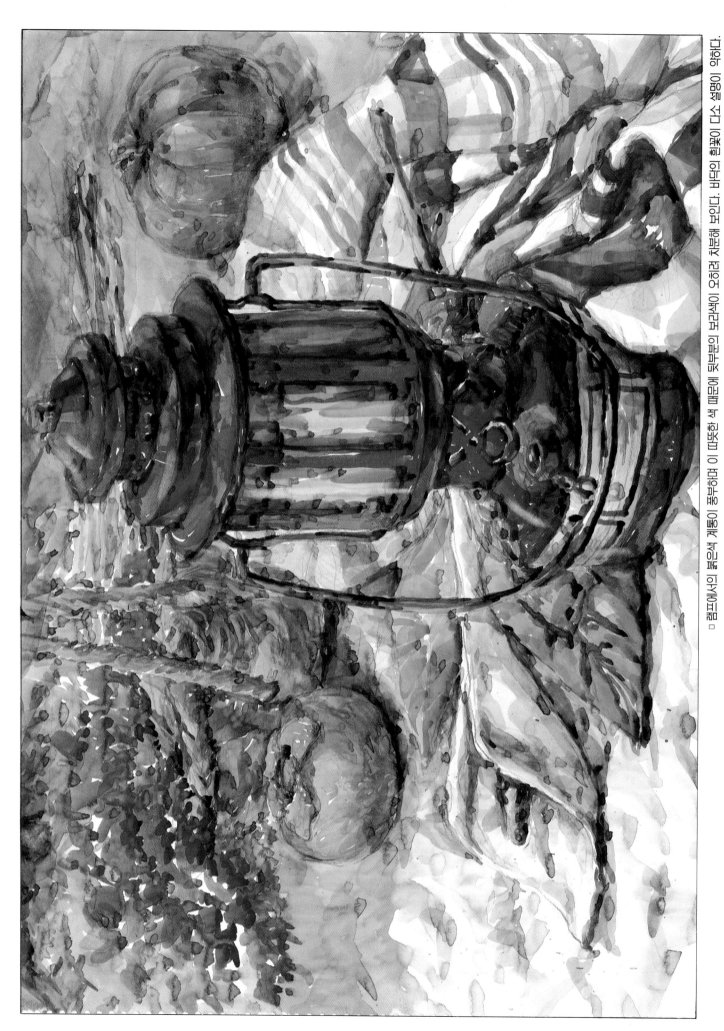

□ 프랑스의 붉은색 계통이 풍부하며 이 따뜻한 색 때문에 밑부분이 보라색이 오히려 차분해 보인다. 바닥의 형체이 다소 설명이 약하다.

□ 뒷배경을 밝게 처리했음에도 배경과의 구분이 자연스럽다. 바구니에 담긴 꽃과의 연계가 잘 이루어졌으며 주제로서의 램프도 나무랄데 없다. 매우 수준이 있는 작품이다.

차가운 느낌

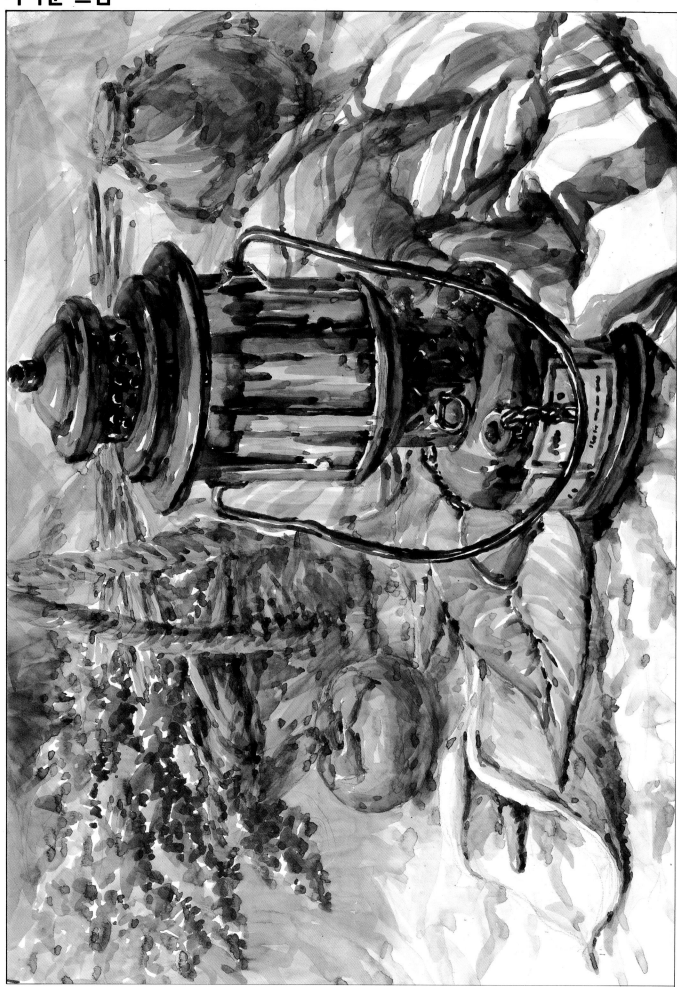

차가운 느낌

□ 차가운색 계통이 주조가 된 그림이에도 부분부분의 색감이 생감이 자연스럽다. 색감을 다양하게 내는 것이 어렵다기 보다는 노란색 죽이 이 그림에서는 다른색을 더 조심해야 한다. 특히 노란색은 명시도가 높기 때문에 더욱 그렇다.

64

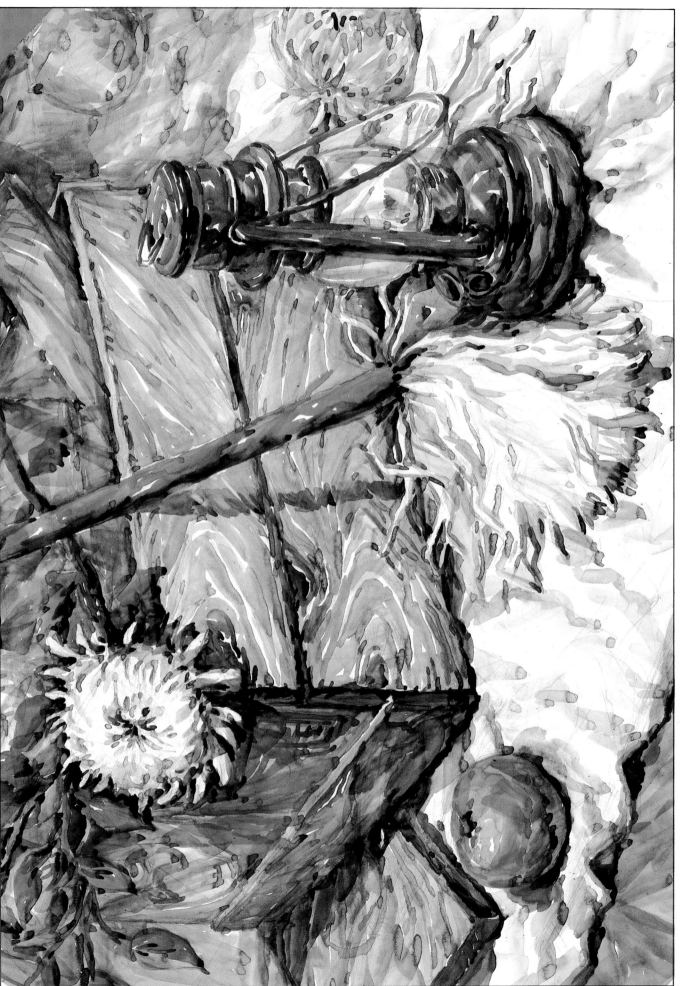

□ 뛰어난 붓놀림이 보인다. 특히 조금은 가볍게 느껴지지만 시꺼박스를 단순한 붓처리로 끝낸 것은 상당히 뛰어나니 먼지떨이개의 술처리가 양감이 덜 느껴지는 것이 아쉬움으로 남는다.

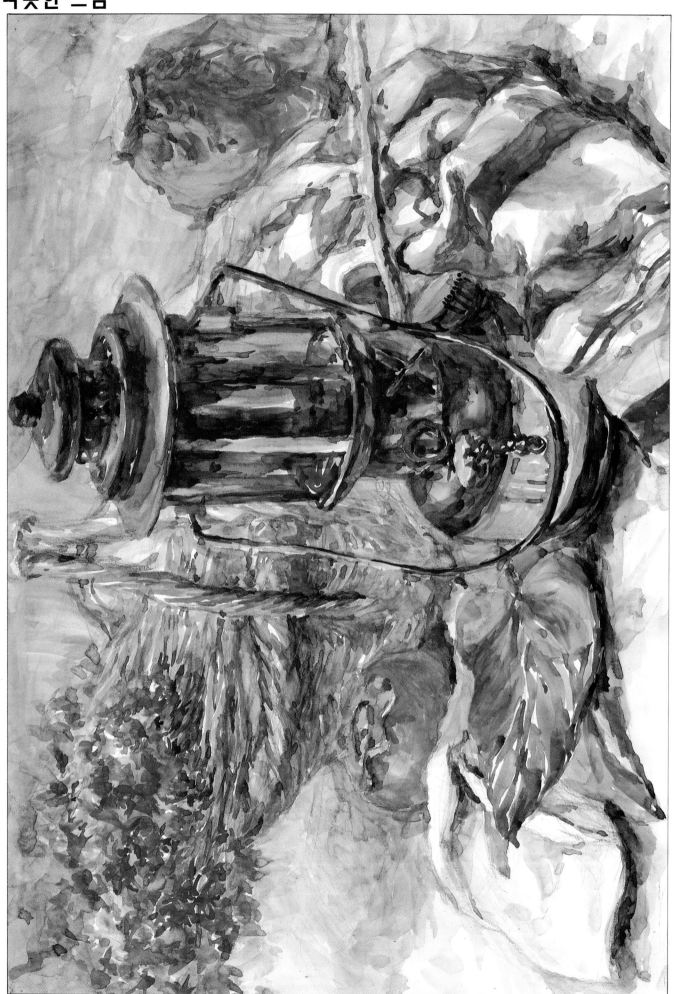

따뜻한 느낌

□ 뒷배경이 조금만 더 처리가 되었으면 좋았을 것 같다. 터치가 자연스러운 개성 있는 작품이다.

□ 난색 계통을 주조로 한 작품으로 터치가 매우 활기차고 나름대로 화면을 잘 정리해 나간 작품이다. 단지 오른쪽 상단의 사과나 뒷배경 처리가 좀 더 성의있게 되었으면 좋았을 것이다.

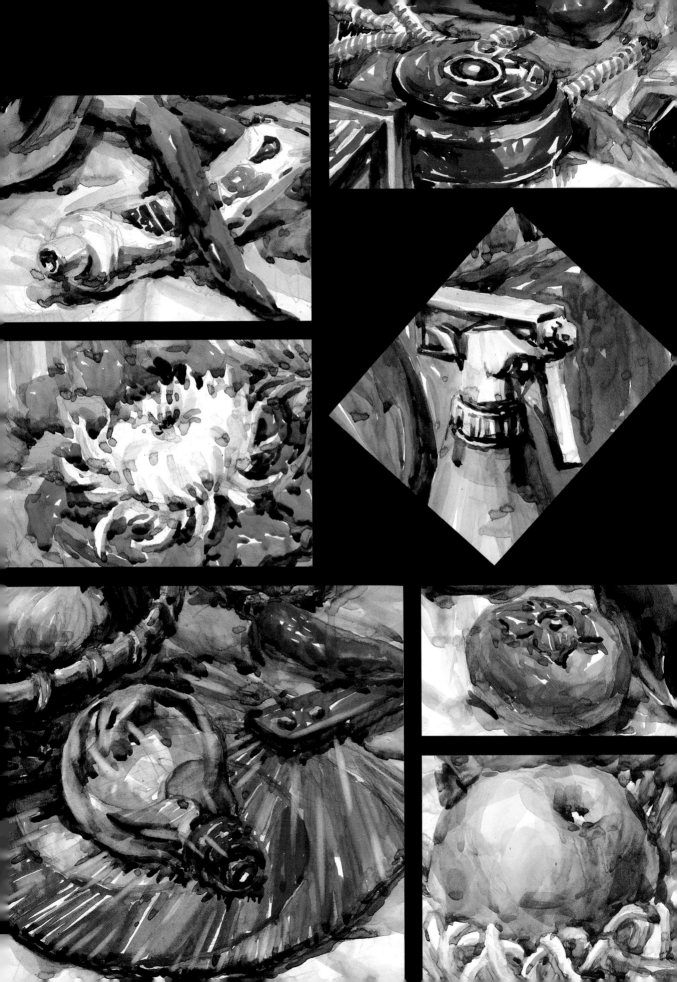

Ⅲ. 완성 작품

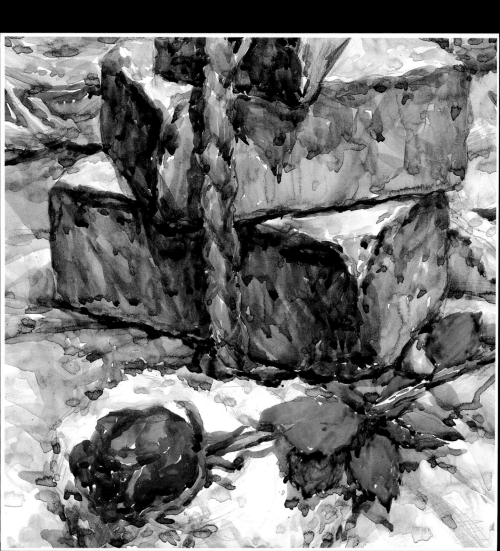

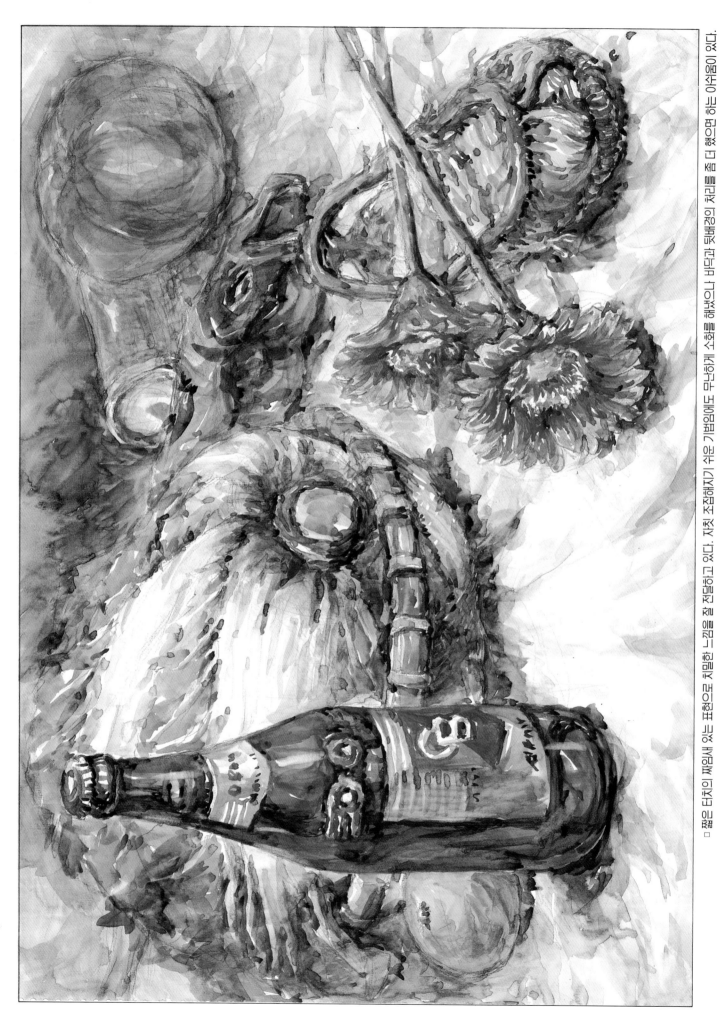

□ 짧은 터치의 짜임새 있는 표현으로 치밀한 느낌을 잘 전달하고 있다. 지찻 조잡해지기 쉬운 기법임에도 무난하게 소화를 해냈으나 바닥과 뒷배경의 처리를 좀 더 했으면 하는 아쉬움이 있다.

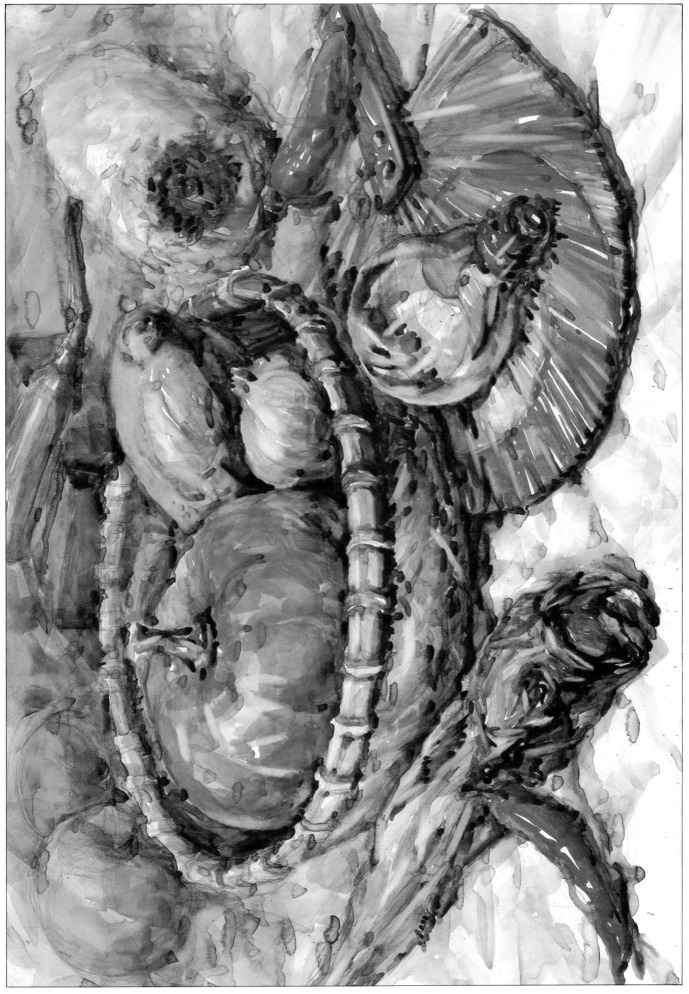

□ 뛰어난 완성도를 보이는 작품이다. 구도에서부터 치밀함이 느껴지며 물체마다 그 질감과 색감이 안정적이다. 묵어와 전구에서 묵어내는 기법은 적절하다.

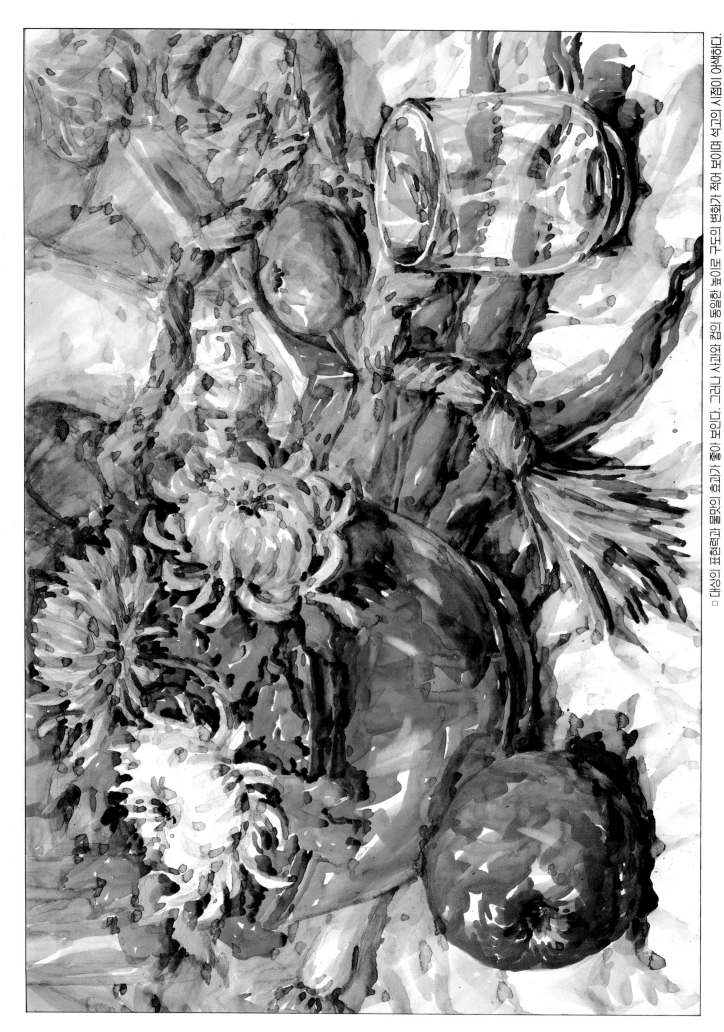

□ 대상의 표현력과 물감의 혼합 표현이 좋지 아니하여 색감이 떨어지고 구도의 변화가 적어 보이며 동일한 공간에 기법과 붓의 놀림이 유사하여 사진이 아쉽다.

□ 완성도는 있으나 주제 즉 국화 부분이 뒷배경에 묻혀져 흡수도되어 공간감이 떨어져 보인다. 접시. 흰천. 흰천. 굴곡리의 흰색들이 다소 동떨어진 감을 준다.

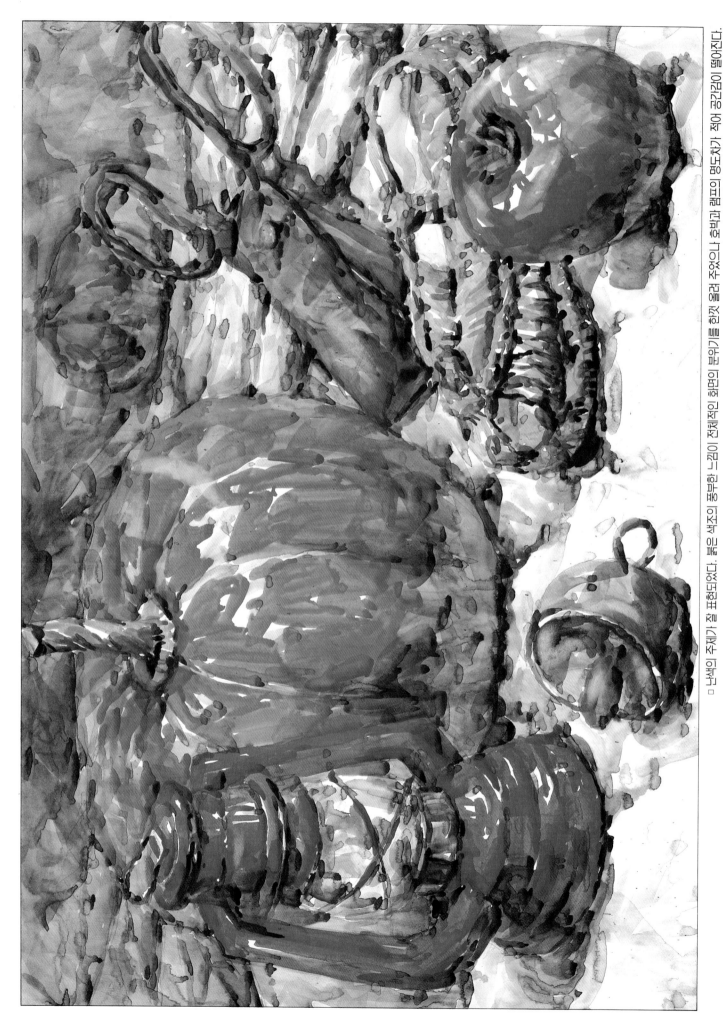

□ 난색의 주제가 잘 표현되었다. 붉은 색조의 풍부한 느낌이 전체적인 화면의 분위기를 한껏 올려 주었으나 호박과 램프의 명도차가 적어 공간감이 떨어진다.

74

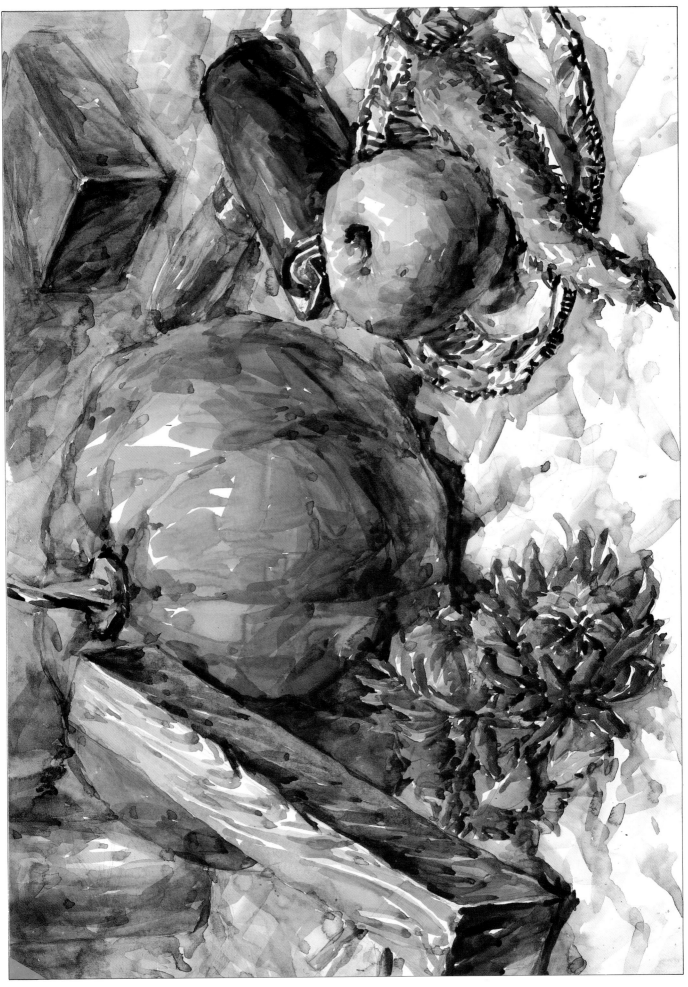

□ 차분한 색감으로 물체마다 밝도 있는 수채화의 맛을 보여주고 있다. 다소 구성하기 힘든 물체들이어서 그랬는지 뒷부분이 아쉽다.

□ 윤곽이 흐리가 힘이 있어 있어 자유로이 장인 특히 의자와 분무기의 표현이 막막하다.

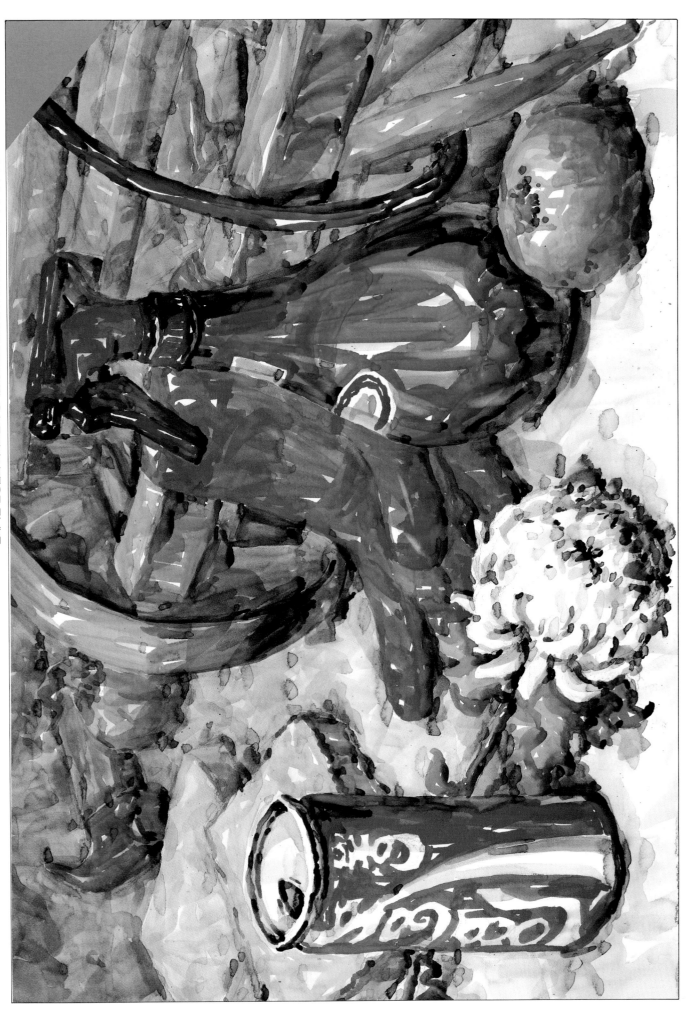

□ 전체적인 안정감과 의자표현의 능숙함에도 불구하고 분무기와 고무장갑의 처리가 지나치게 단순하여 세심한 관찰이 아쉽다.

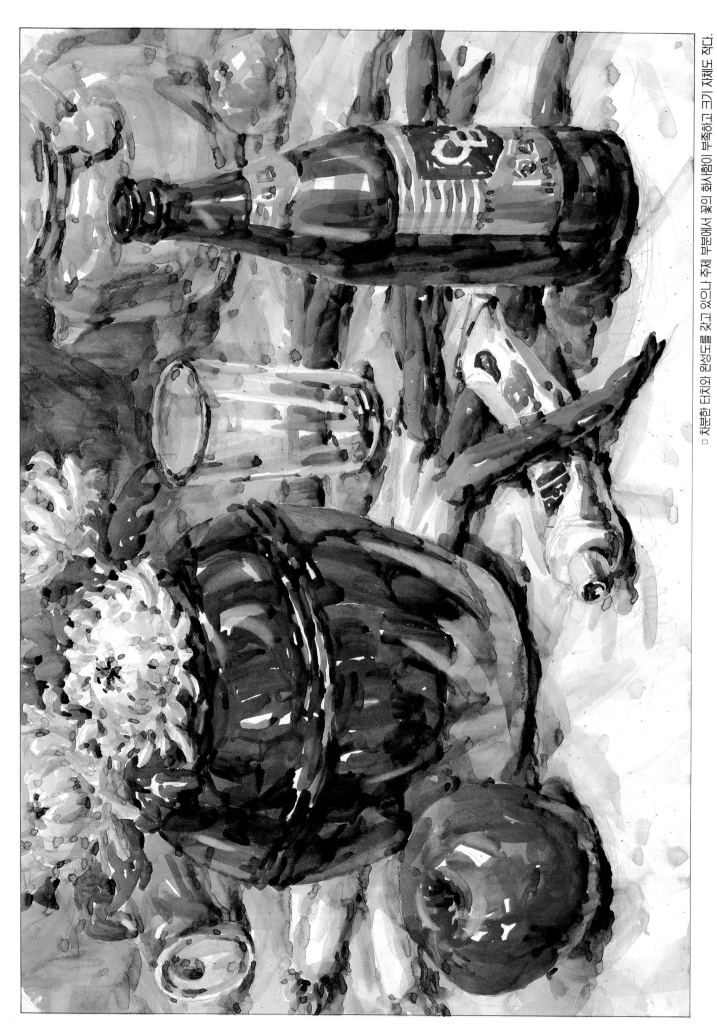

□ 항아리와 고무장갑의 색감대비가 과감하다. 전체에서 느껴지는 우수한 표현력에도 불구하고 구도상 항아리와 캔의 크기. 높이가 고려되지 않아 시선이 왼쪽으로 흐르게 한다. 잎파의 표현은 눈여겨 보자.

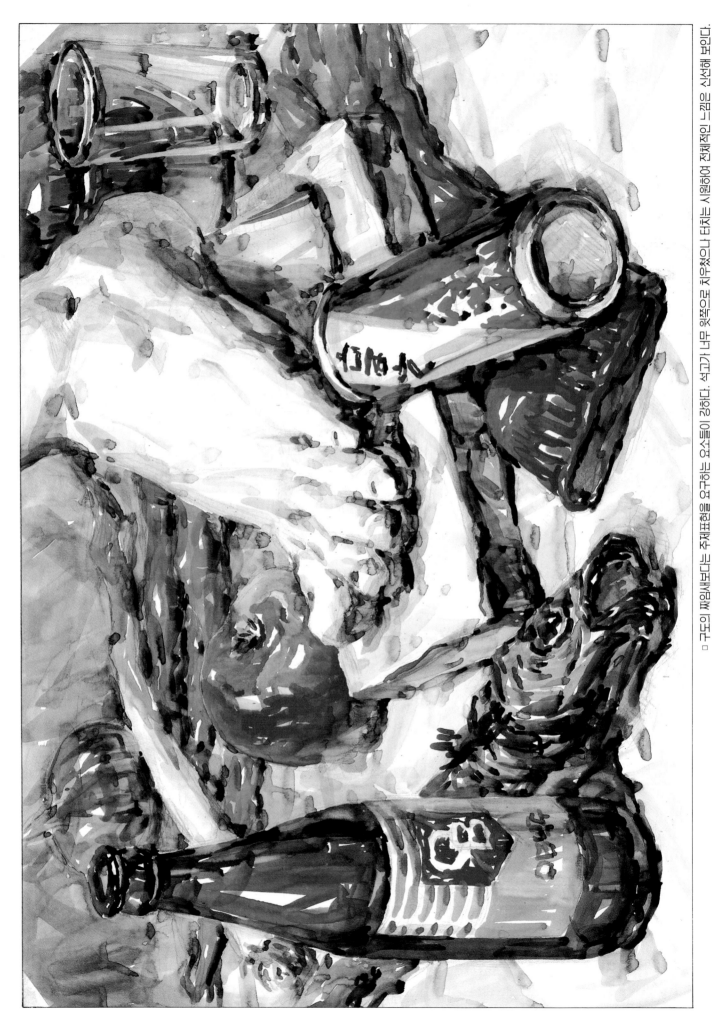

□ 구도의 짜임새보다는 주체표현을 요구하는 요소들이 강하다. 식고기 너무 윗쪽으로 치우쳤으나 터치는 시원해서 전체적인 느낌은 신선해 보인다.

□ 안정감 있는 완성도를 보여 준다. 단지 치약과 식기의 같은 톤이 겹쳐져 있어 그림의 흥미가 색구성이 없어 보인다. 식기와 치약을 앞으로 배치했으면 화면이 더 크게 느껴질 것이다.

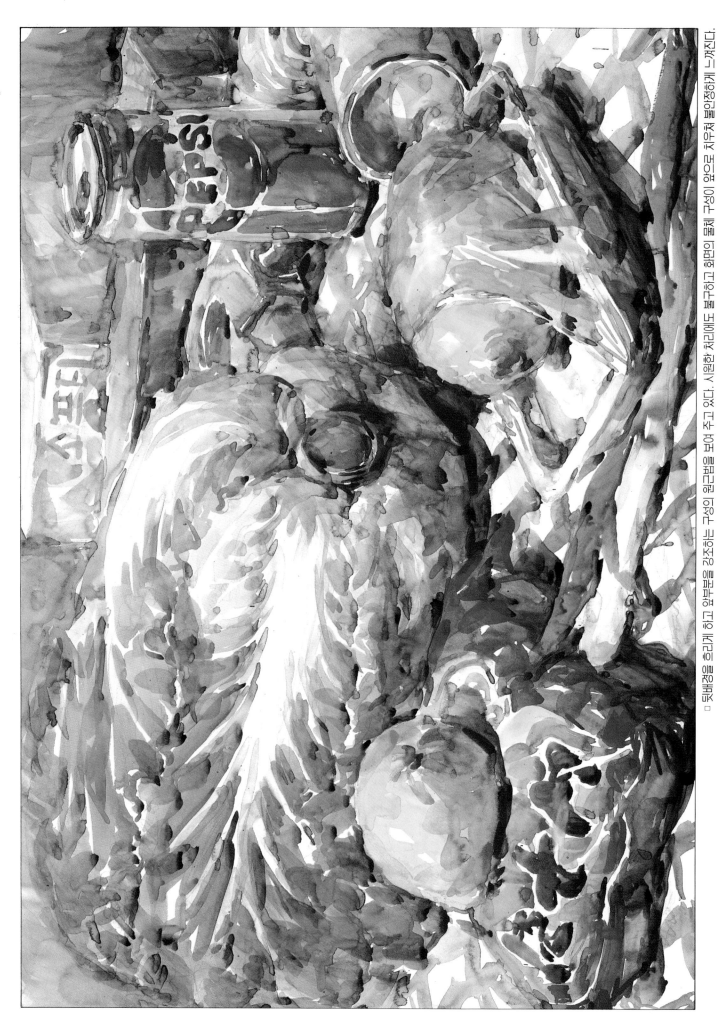

□ 뒷배경을 흐리게 하고 앞부분을 강조하는 구성이 원근감을 보여 주고 있다. 시원한 처리에도 물체 구성이 화면의 앞으로 지우쳐 붙인정하게 느껴진다.

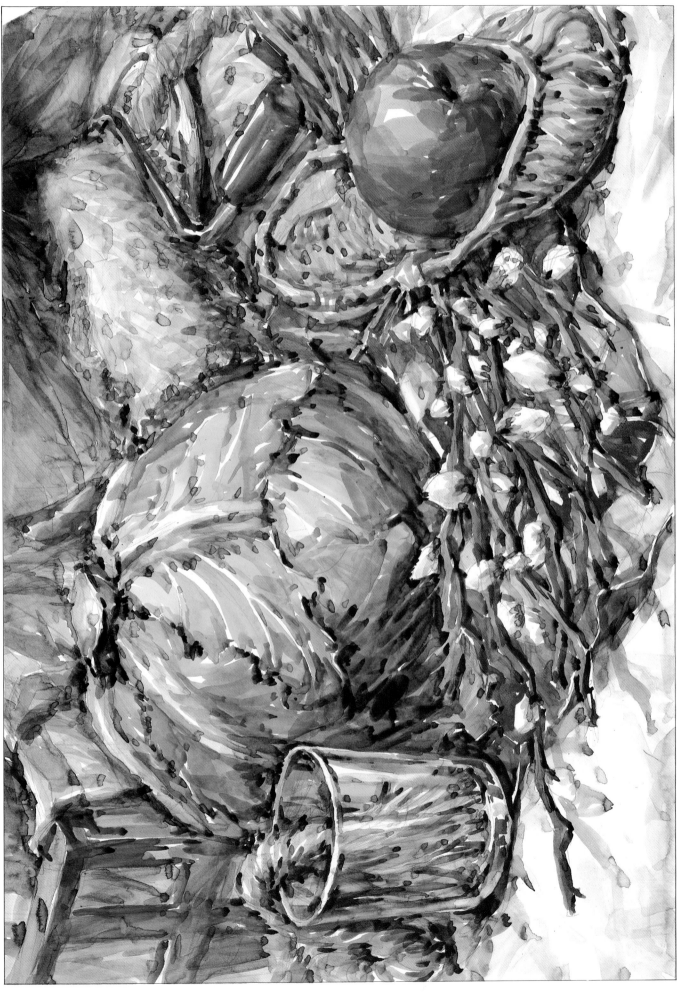

□ 색감이 흘기치고 물체마다의 꼼꼼한 정리가 느껴지지만 화면구성의 물체들이 너무 몰려 있어 그림이 어렵게 되었다.

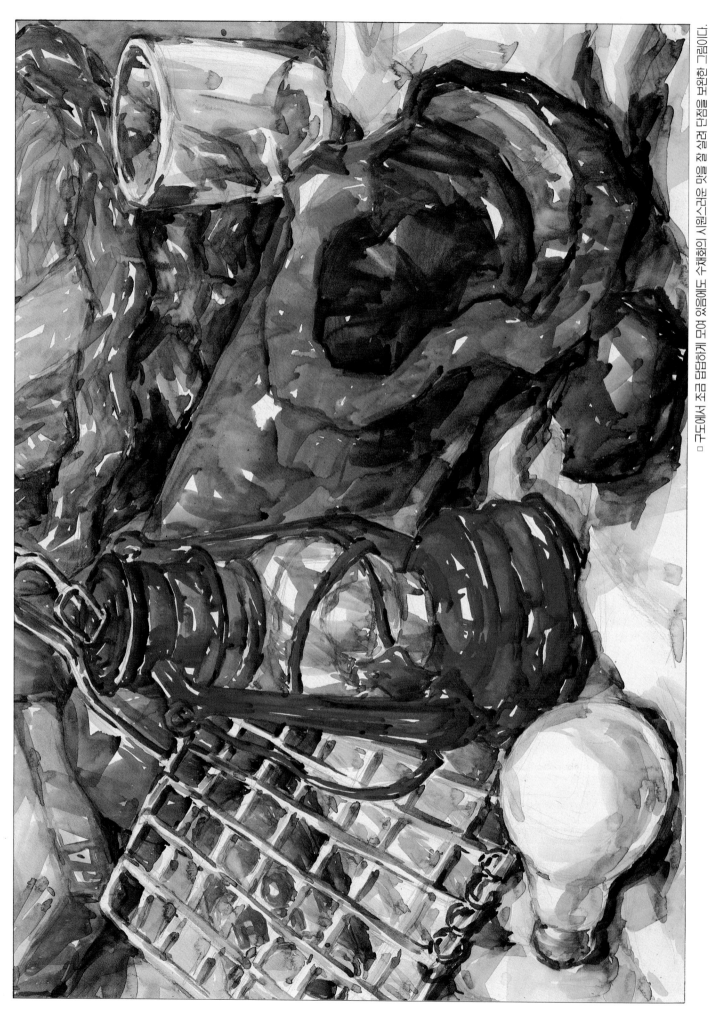

□ 구도에서 조금 답답하게 모여 있음에도 수채화의 시원스러운 맛을 잘 살린 단정한 보편적인 그림이다.

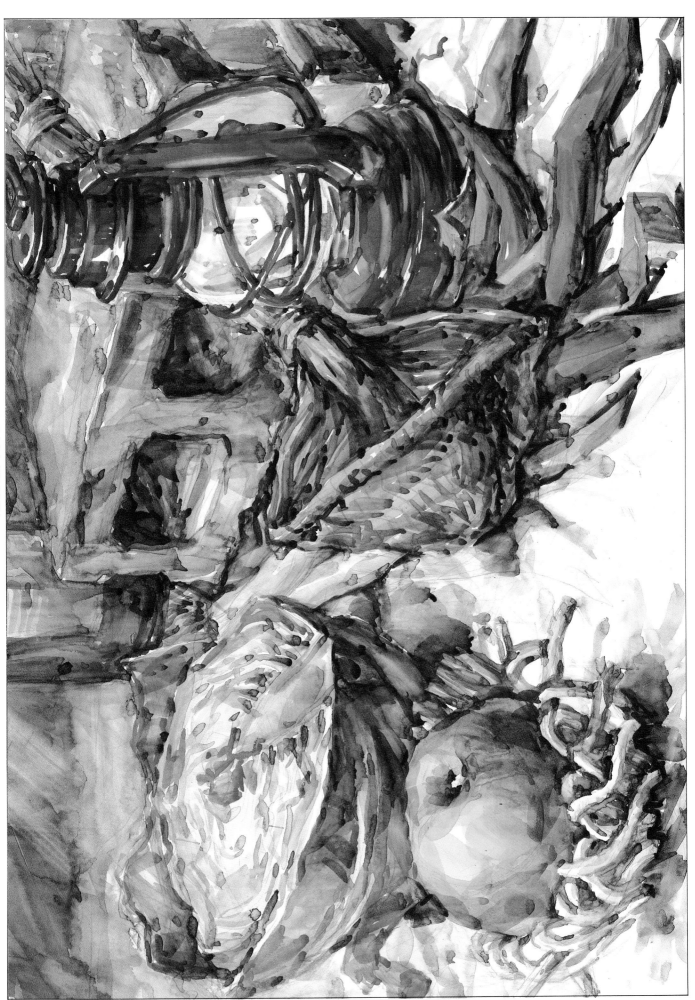

□ 세련된 배경처리와 블록의 설명으로 그림의 힘이 한결 있어 보인다. 앞부분 파의 물줄기가 부족하여 약세게 느껴진다.

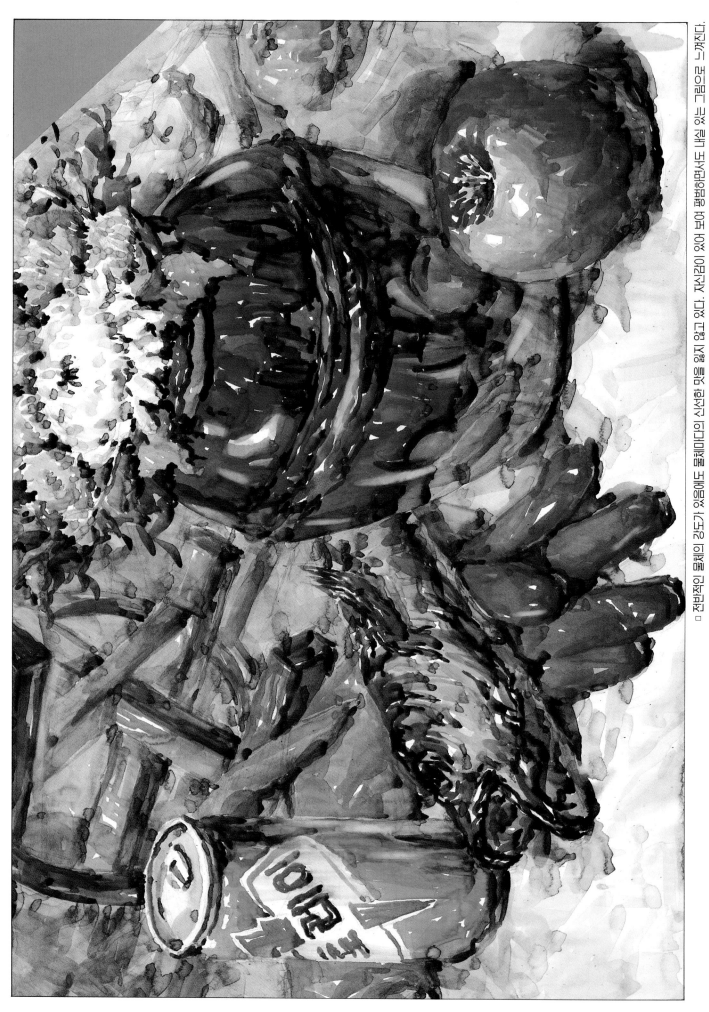

□ 전반적인 물체의 강도가 있음에도 물체마다의 신선한 맛을 잃고 있지 않고 있다. 자신감이 있어 보여 평범하면서도 내공이 있는 그림으로 느껴진다.

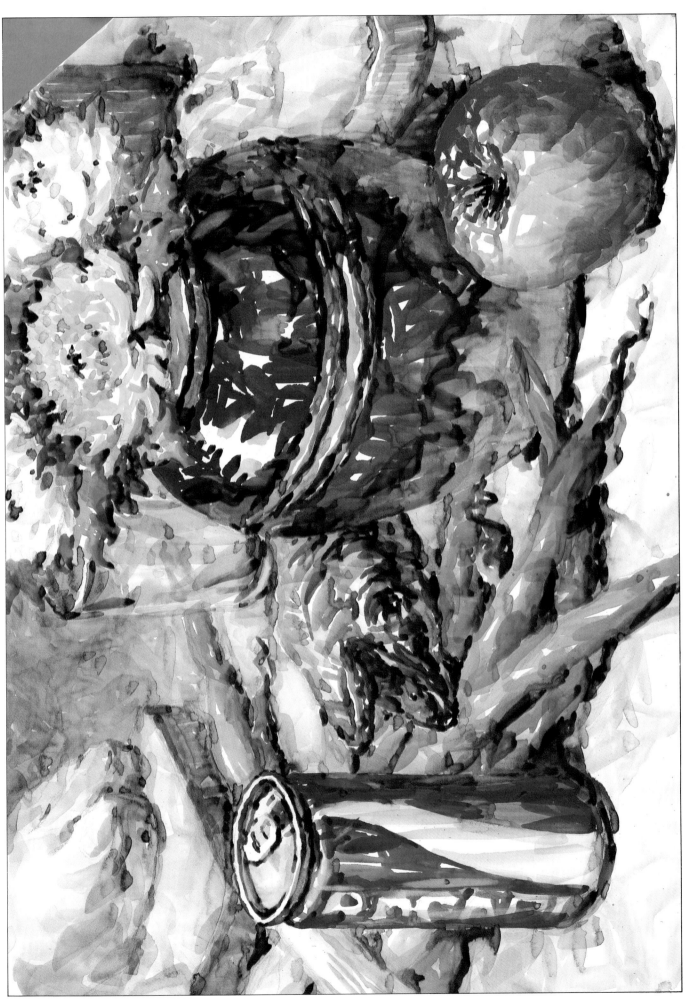

□ 분위기를 밝게 잘 살린 그림이다. 가볍게 느껴지면서도, 단단한 구성을 보여 주고 있다. 항아리의 꽃자리를 더 해주면 훌륭하겠다.

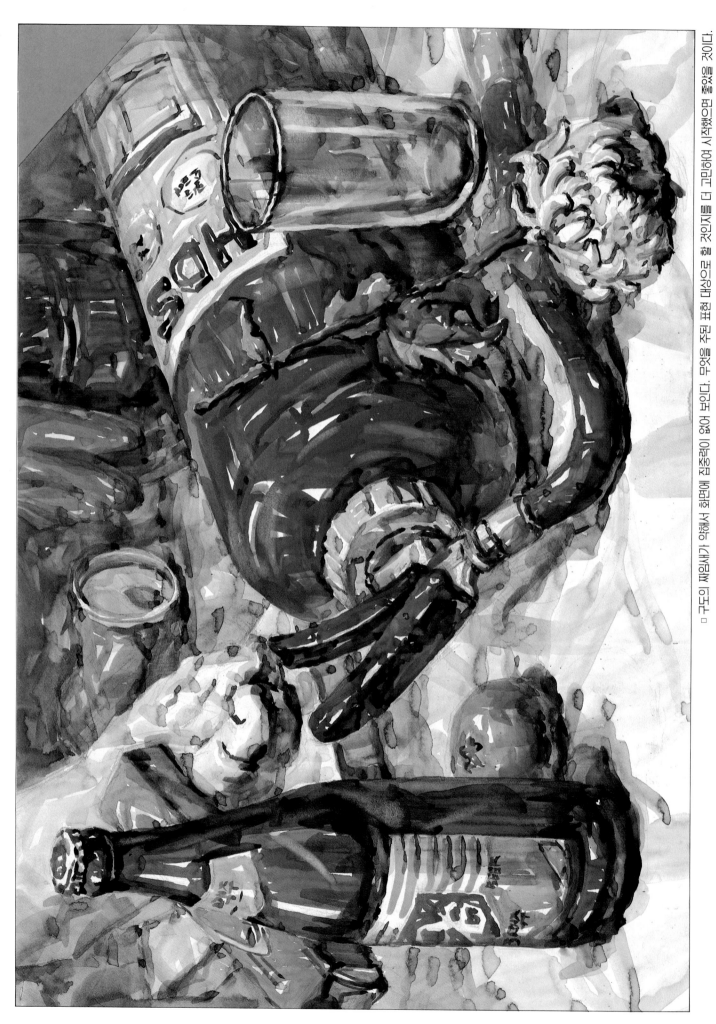

□ 구도의 짜임새가 약해서 화면에 집중력이 없어 보인다. 무엇을 주된 표현 대상으로 할 것인지를 더 고민하여 시작했으면 좋았을 것이다.

□ 커다란 덩어리의 주제를 무난하게 구성하여 밀도있는 처리를 보여 주고 있다. 원근감을 내기 위해 앞부분과 뒷배경이 톤을 너무 앞뒤시킨 느낌이 든다.

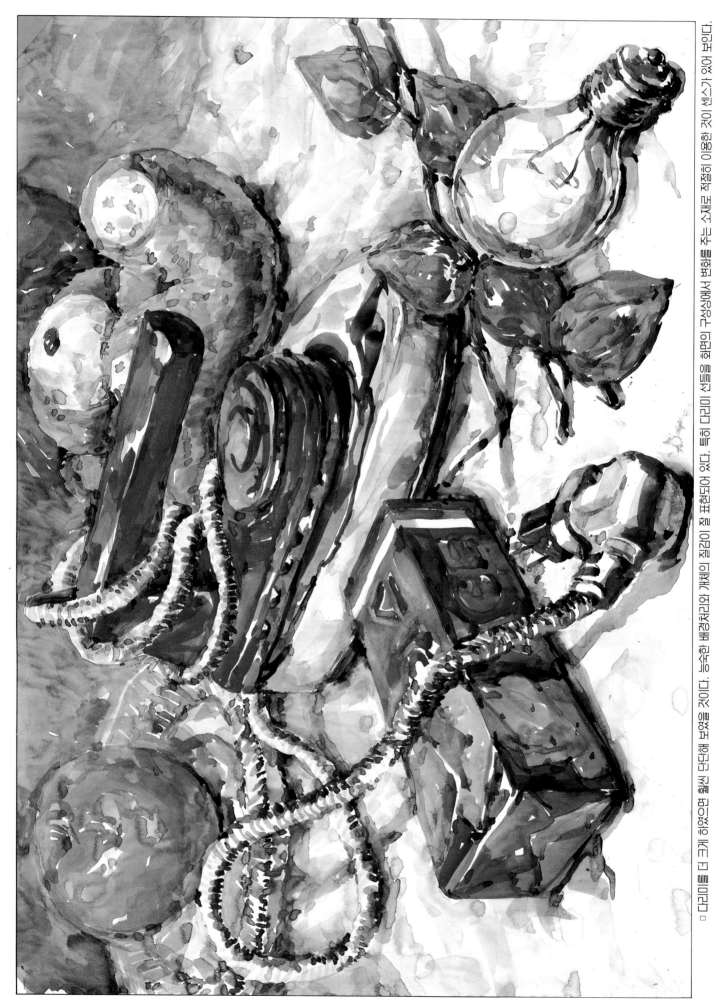

□ 다리미를 더 크게 하였으면 훨씬 단단해 보였을 것이다. 능숙한 배경처리와 깨끼의 집검이 잘 표현되어 있다. 특히 다리미 선들을 화면의 구성상에서 변화를 주는 소재로 적절히 적절히 이용한 것이 센스가 있어 보인다.

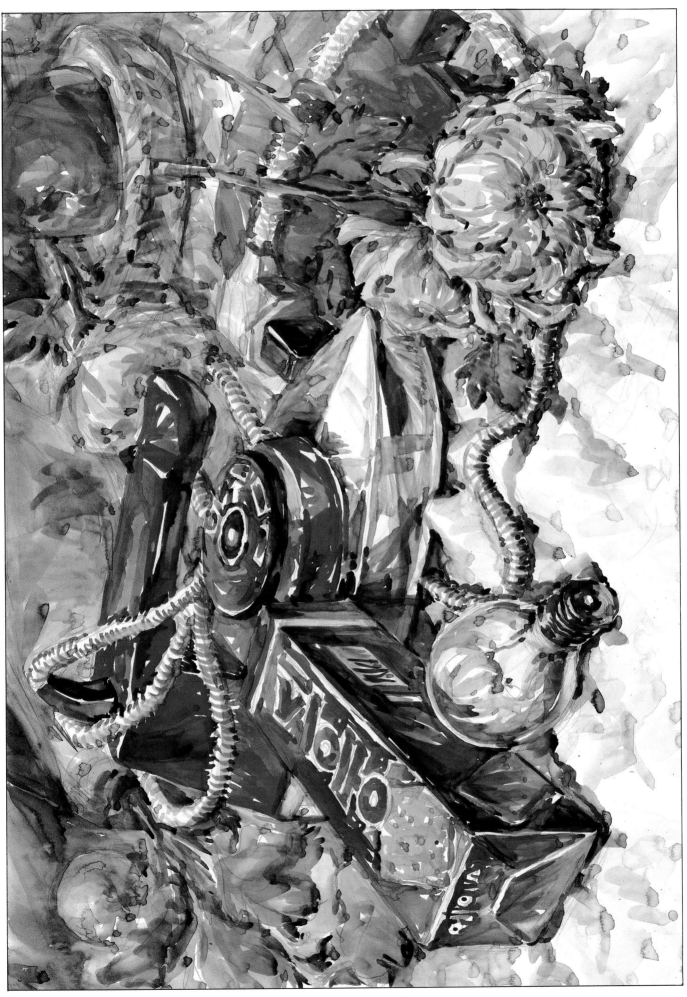

□ 앞 배경을 넓게 쓰리고 뒷배경을 꽉 채운 의도가 엿보이는 화면구도이다. 물체의 치밀한 색감과 마무리가 느껴진다.

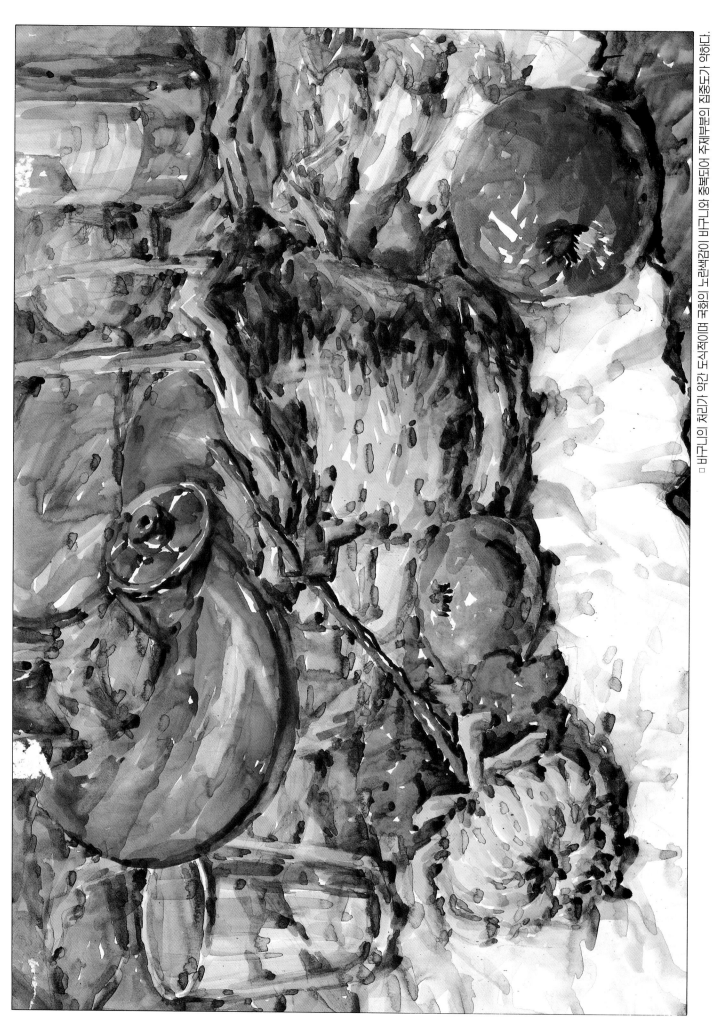

□ 바구니의 처리가 약간 도식적이며 국화의 노란색감이 바구니와 중복되어 주체부분의 집중도가 약하다.

□ 그림에서 물체마다 그리고 전체적으로 밝고 어두움의 구분을 명확하게 해서 시원해 보인다. 선명기 낱개를 강조하다 보니 둔탁하게 표현되어 어려움이 남는다.

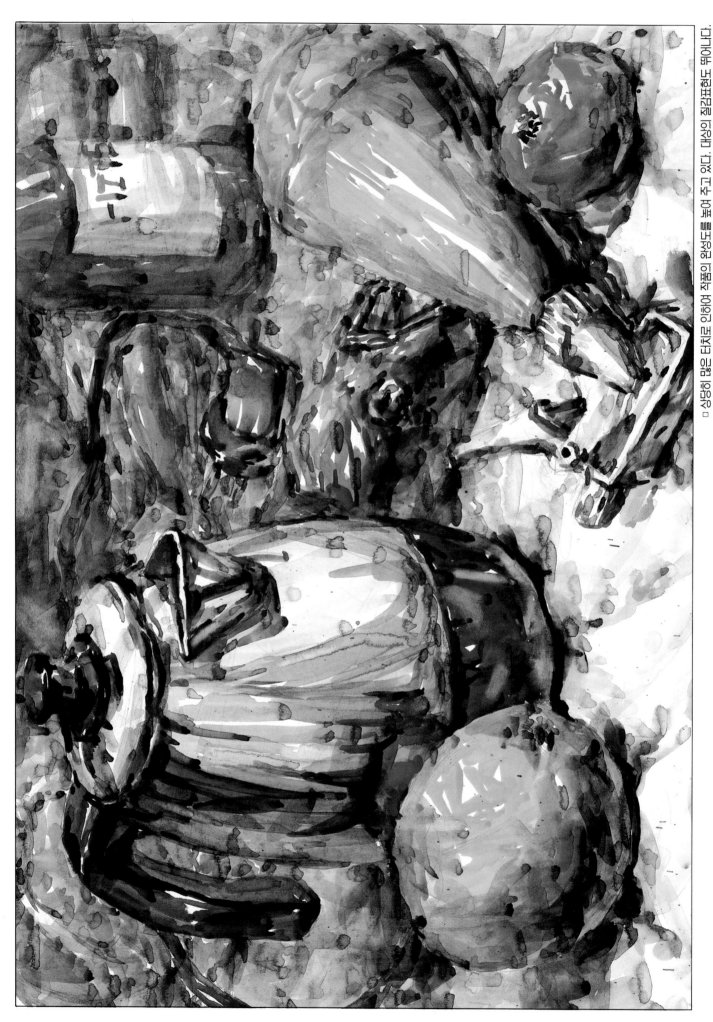

□ 상당히 많은 터치로 인하여 작품이 완성도를 높여 주고 있다. 대상의 질감표현도 뛰어나다.

□ 모든 물체가 투명한 질감을 갖고 있어 처리에 고심했음을 찾아 볼 수 있다. 명암의 구분이 어렵고 보라색의 사용이 과하다고 여겨진다.

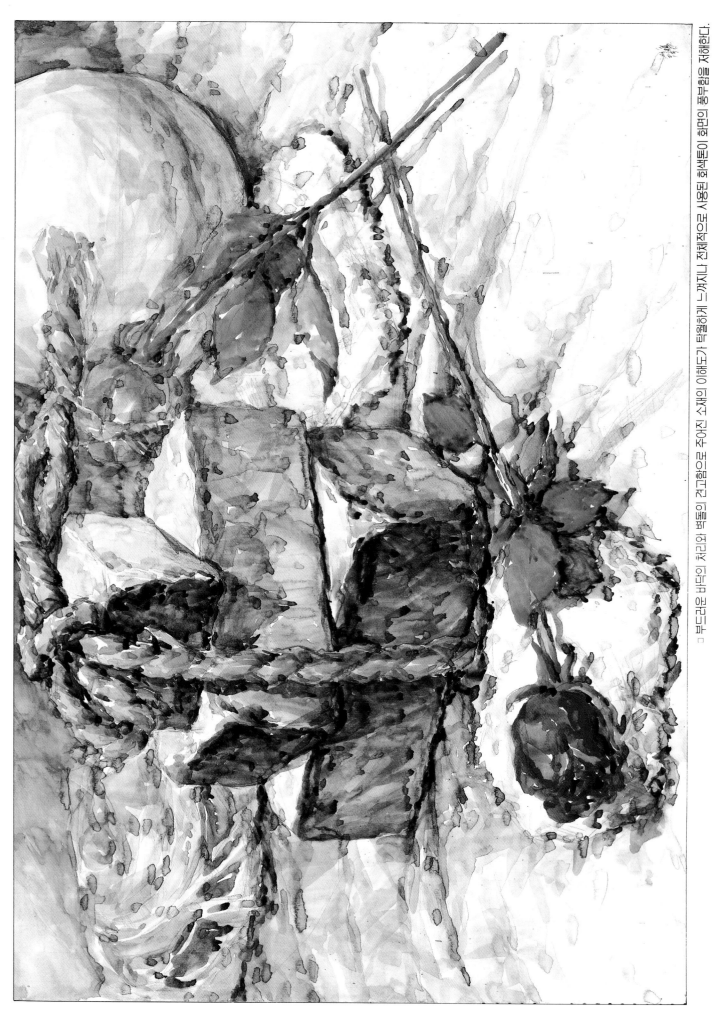

□ 부드러운 바닥의 처리와 벽돌의 견고함으로 주어진 소재의 이해도가 탁월하게 느껴지나 전체적으로 사용된 회색톤이 화면의 풍부함을 저해한다.

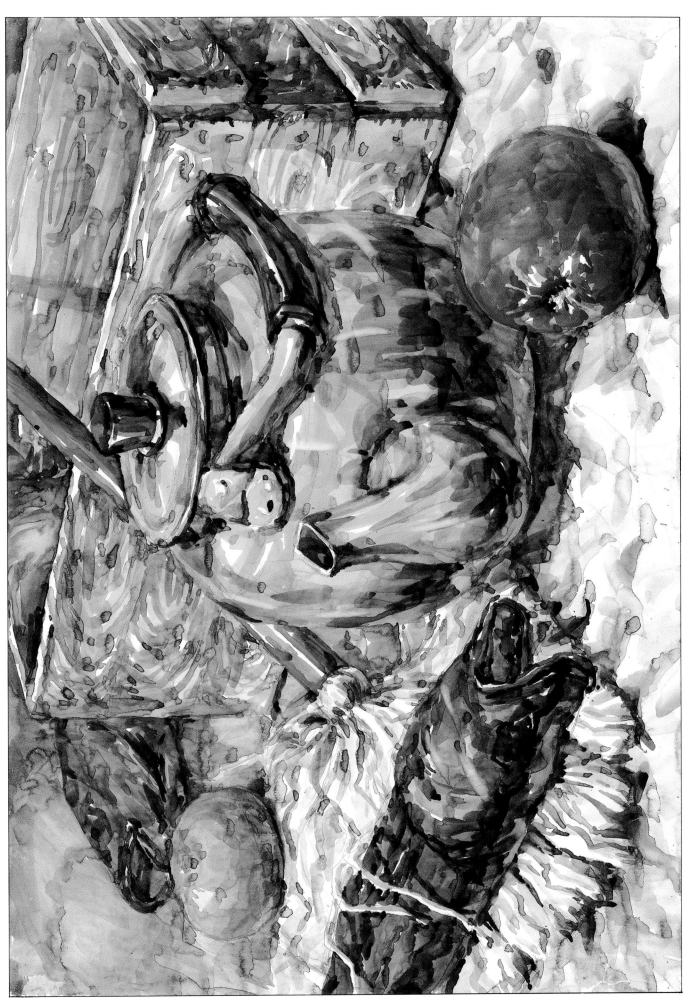

□ 맑은 물로 처리한 듯 그림의 명도가 싫아 있다. 어두운 부분의 둘러줌이 더 보강 된다면 훌륭한 그림이 될 듯하다.

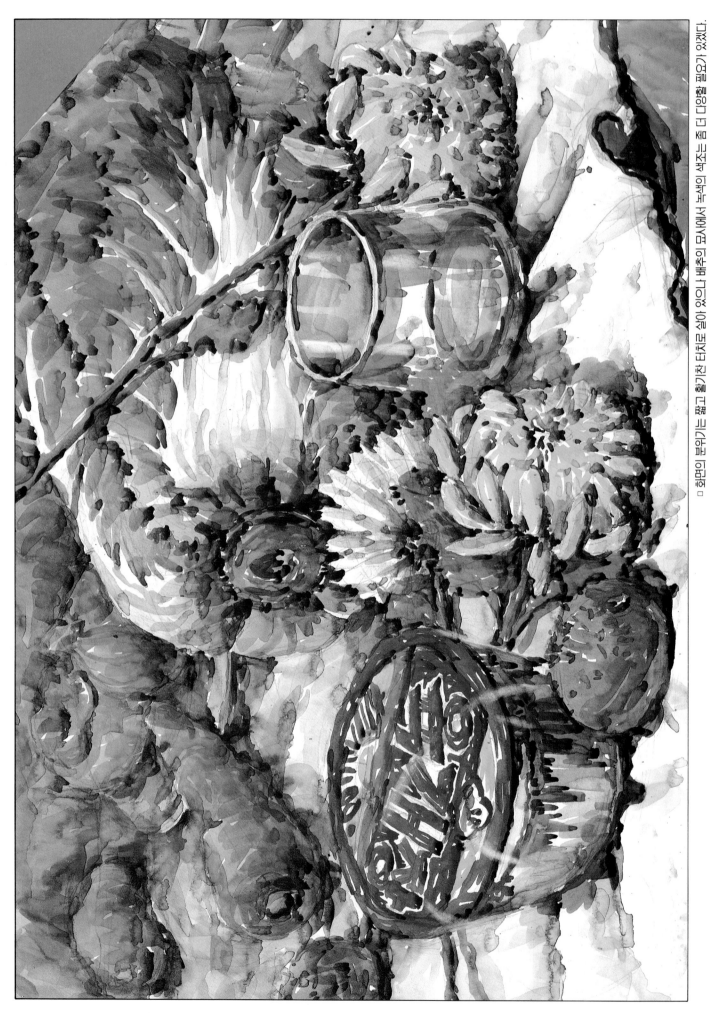

□ 화면의 분위기는 짧고 활기찬 터치로 살아 있으나 배추의 묘사에서 녹색의 색조는 좀 더 다양할 필요가 있겠다.

□ 개체 설명의 성실함이 있다. 배추는 부드럽고 든든해 보인다. 단지 배경을 꽉 채워 그려서 윗부분의 여유가 제대로 살아 있지 못하다.

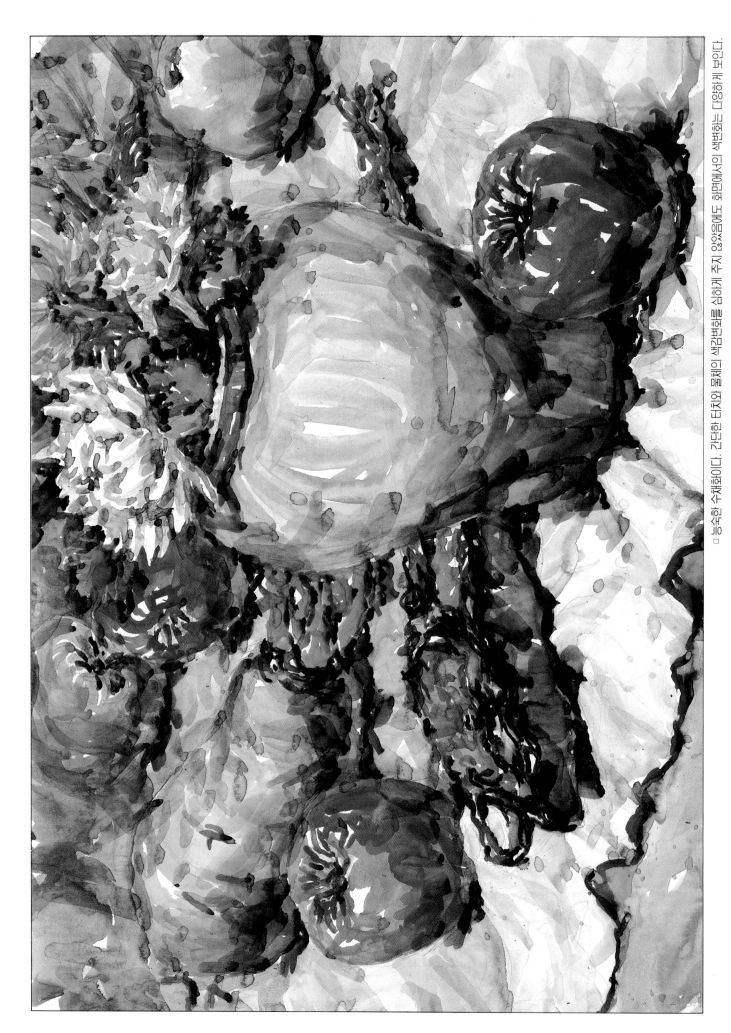

□ 능숙한 수채화이다. 간단한 터치와 물체의 색감변화를 심하게 주지 않았음에도 화면에서의 색면들이 색면호는 다양하게 보인다.

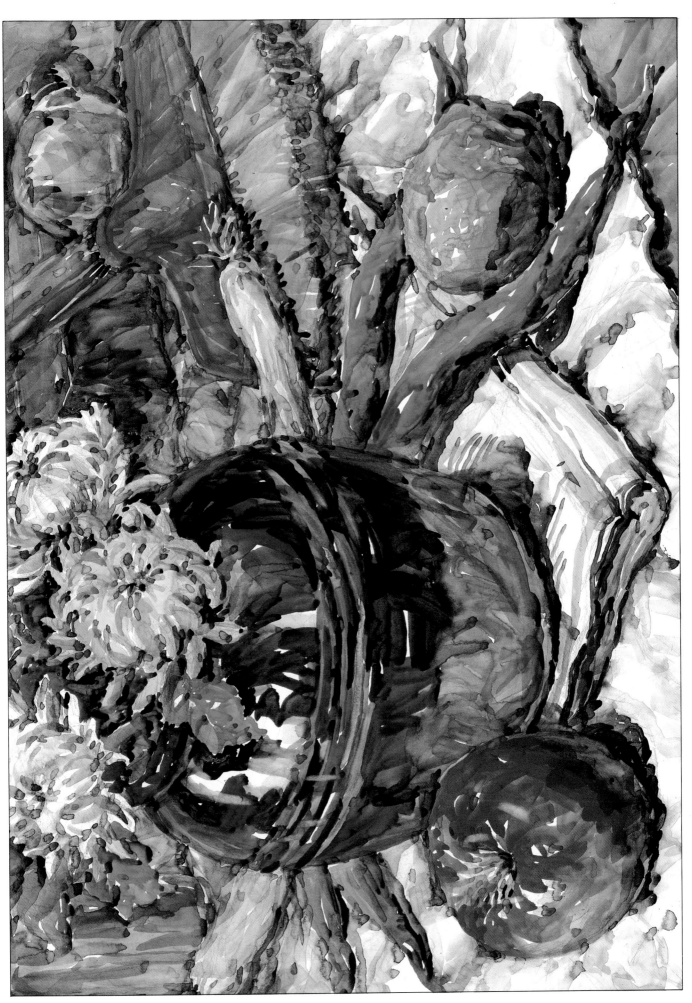

□ 국화의 처리를 시작해서 전체적인 흰면에 힘이 서려 있다. 꽃과 밧자루 부분의 처리와 전반적인 연결이 신선하다.

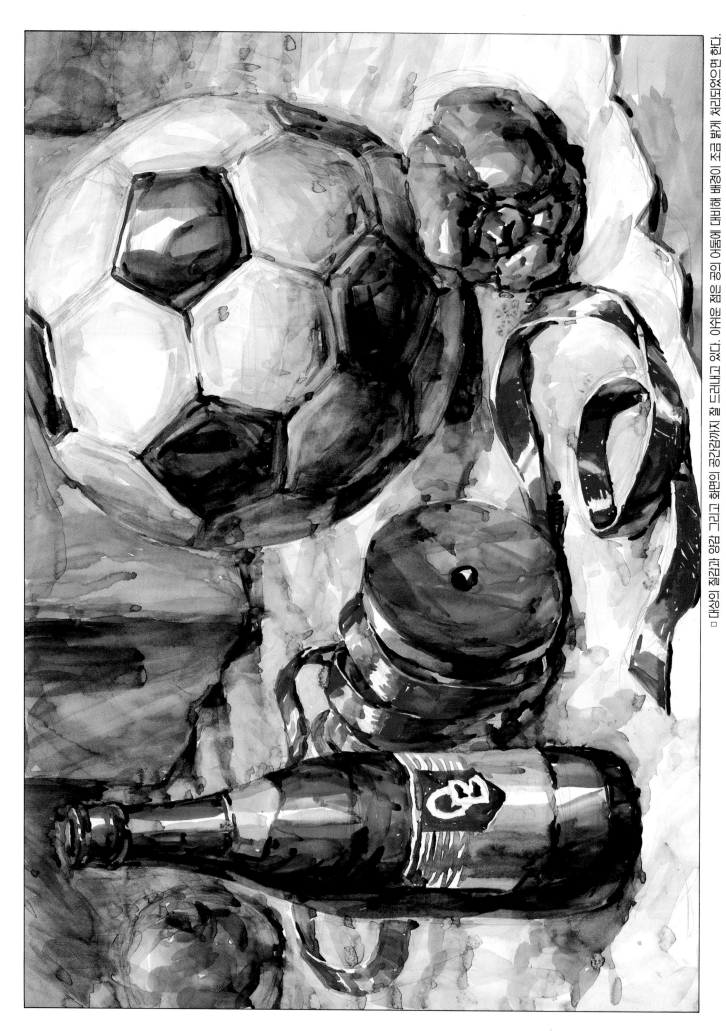

□ 대상의 질감과 양감 그리고 화면의 공간감까지 잘 드러나고 있다. 어두운 점은 공의 어둠에 대비해 배경이 조금 밝게 처리되었으면 한다.

□ 뒷배경의 처리가 훌륭하다. 물체배치가 교과서적이지만 물을 다루는 힘이 있어 격을 높여 주고 있다. 특히 주전자의 처리는 물맛이나 물맛이나 표현력이 뛰어나다.

103

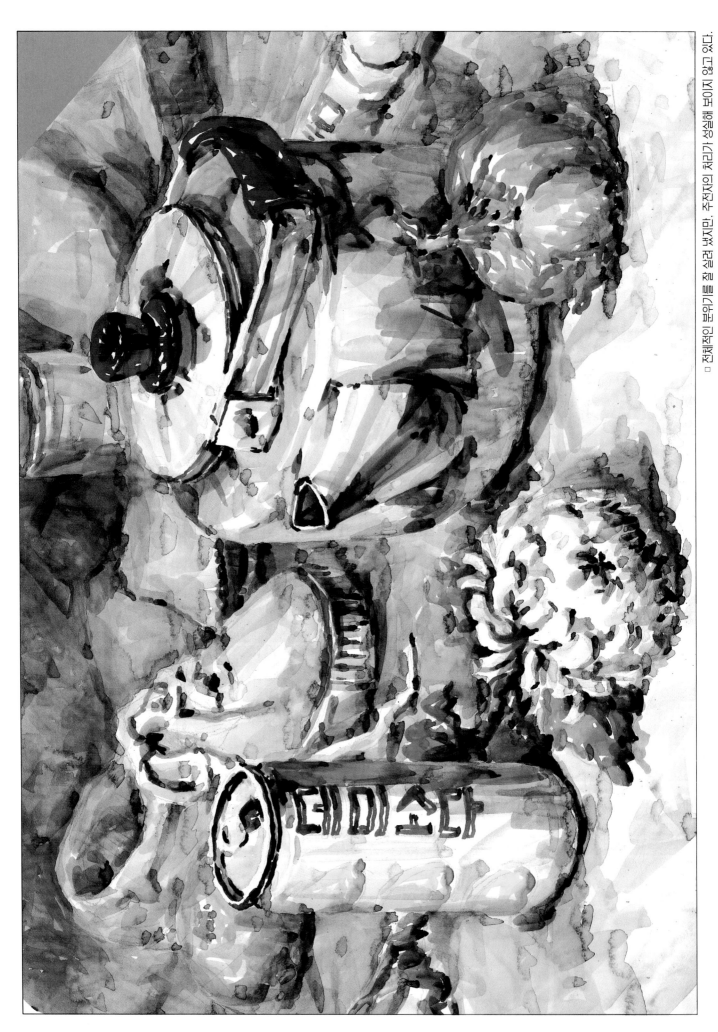

□ 전체적인 분위기를 잘 살려 냈지만, 주전자의 처리가 성실해 보이지 않고 있다.

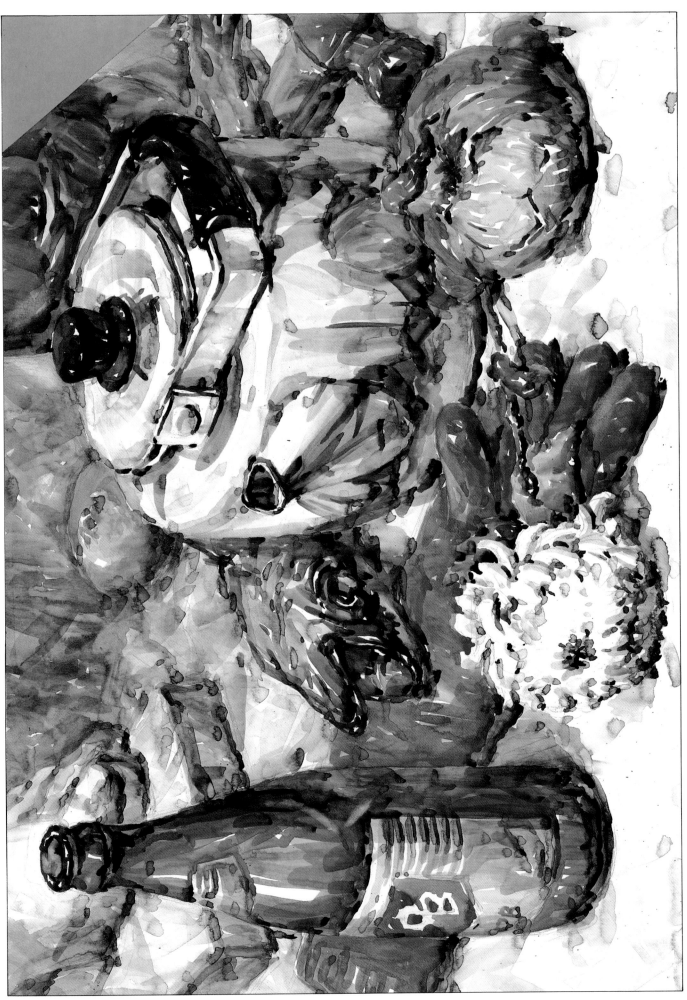

□ 수채화로서의 느낌이 묘사하고 물의 사용이 시원하게 느껴지는 작품이다. 조금은 무성의하게 보일 수도 있으니 주전자의 표현에 신경을 기울였으면 한다.

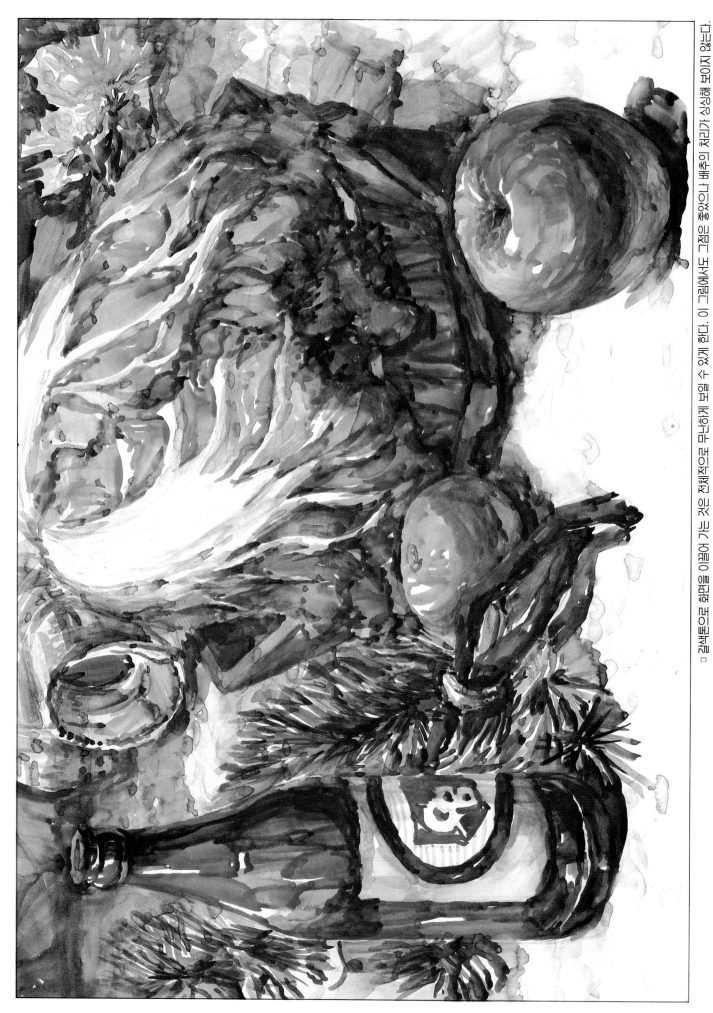

□ 갈색으로 화면을 이끌어 가는 것은 전체적으로 무난하게 보일 수 있게 한다. 이 그림에서도 그림은 좋았으나 채소의 배추의 자리가 싱싱해 보이지 않는다.

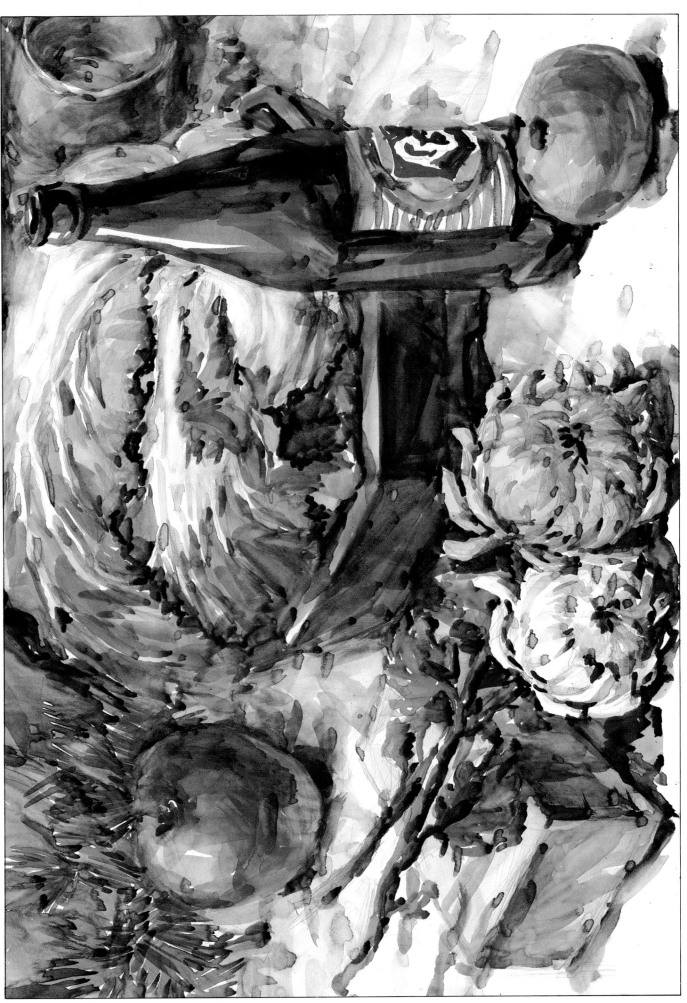

□ 간명한 색채의 처리로 그림이 싱싱해 보이지만 성실한 면이 떨어진다. 뒷배경을 좀더 깊이 있게 처리해야 할 것이다.

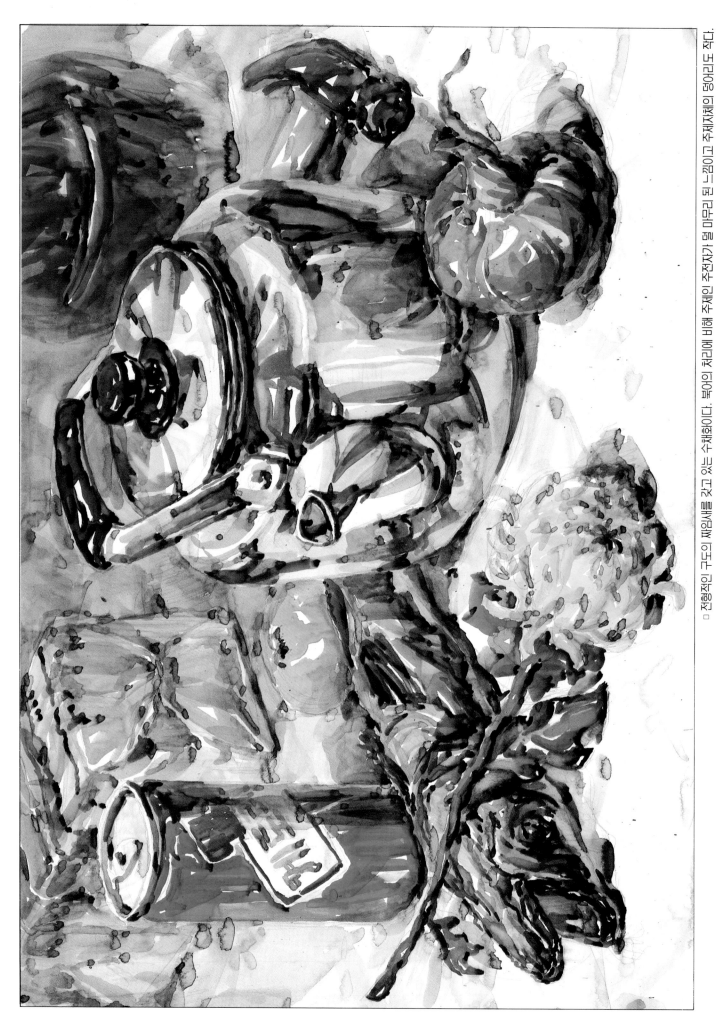

□ 전형적인 구도의 짜임새를 갖고 있는 수채화이다. 묵어의 자리에 비해 주제인 주전자가 될 마무리 된 느낌이고 주제자체의 덩어리도 작다.

□ 구도상 화면의 구성력과 셰조운용의 능숙함이 돋보인다. 가방뒤의 배경처리는 조금 무리가 있는 듯하다. 타올의 표현력도 고심한 흔적이 보인다.

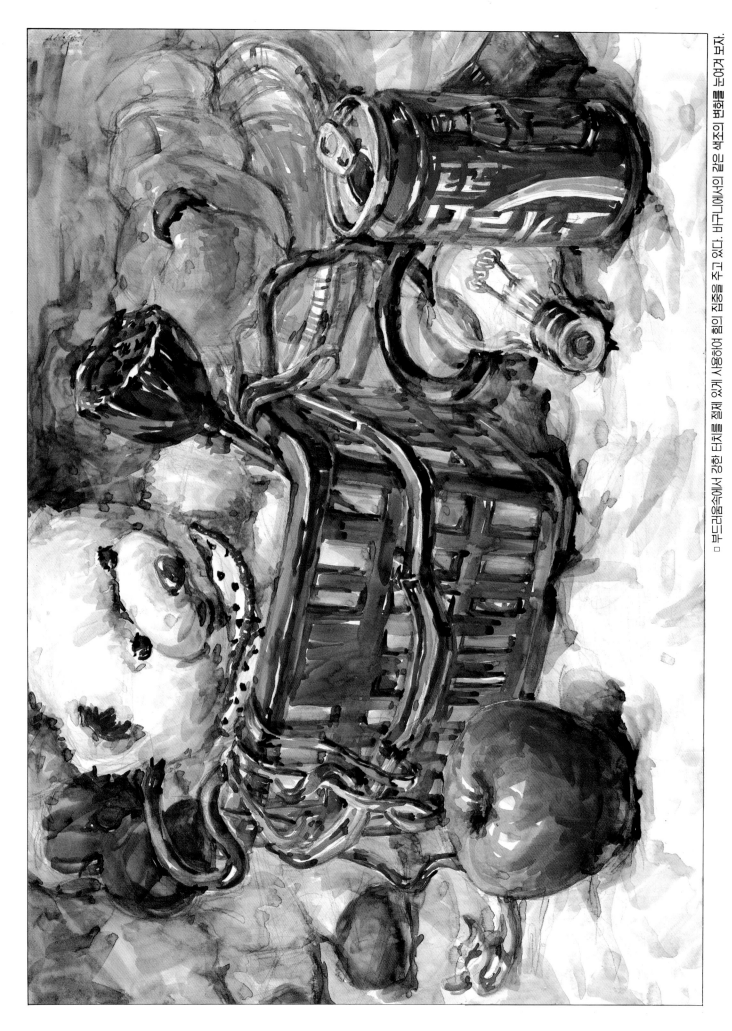

□ 부드러움속에서 강한 터치를 절제 있게 사용하여 힘의 집중을 주고 있다. 바구니에서의 같은 색조의 변화를 눈여겨 보자.

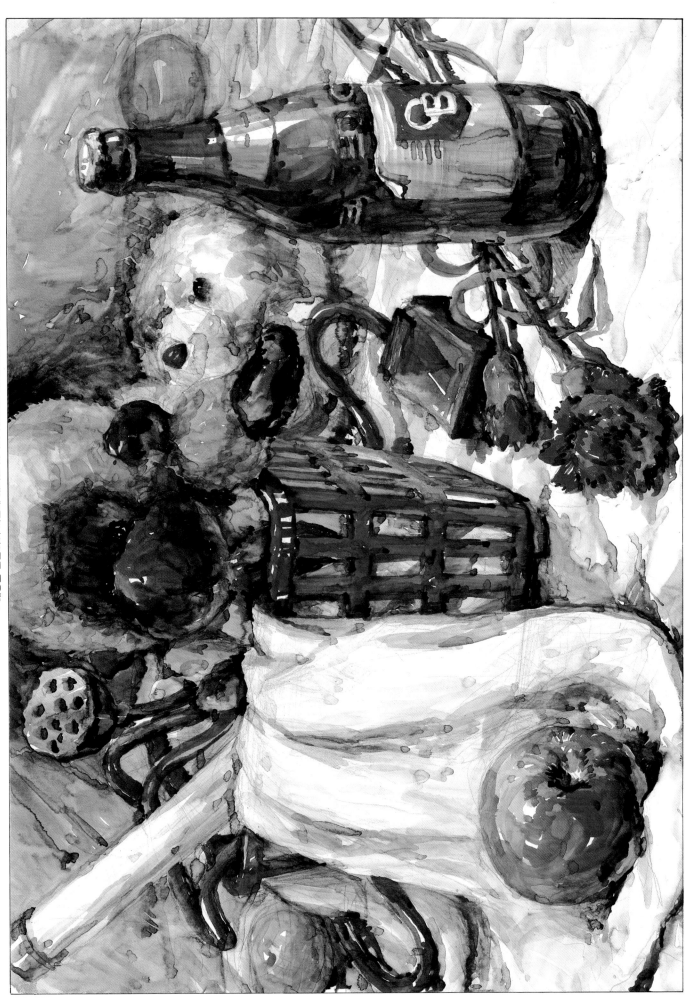

□ 대상을 관찰하여 화면에 옮기는 감각이 뛰어나고 재미있다. 전체적으로 포근한 색감각과 적절한 명도의 배치가 화면을 안정감 있게 한다.

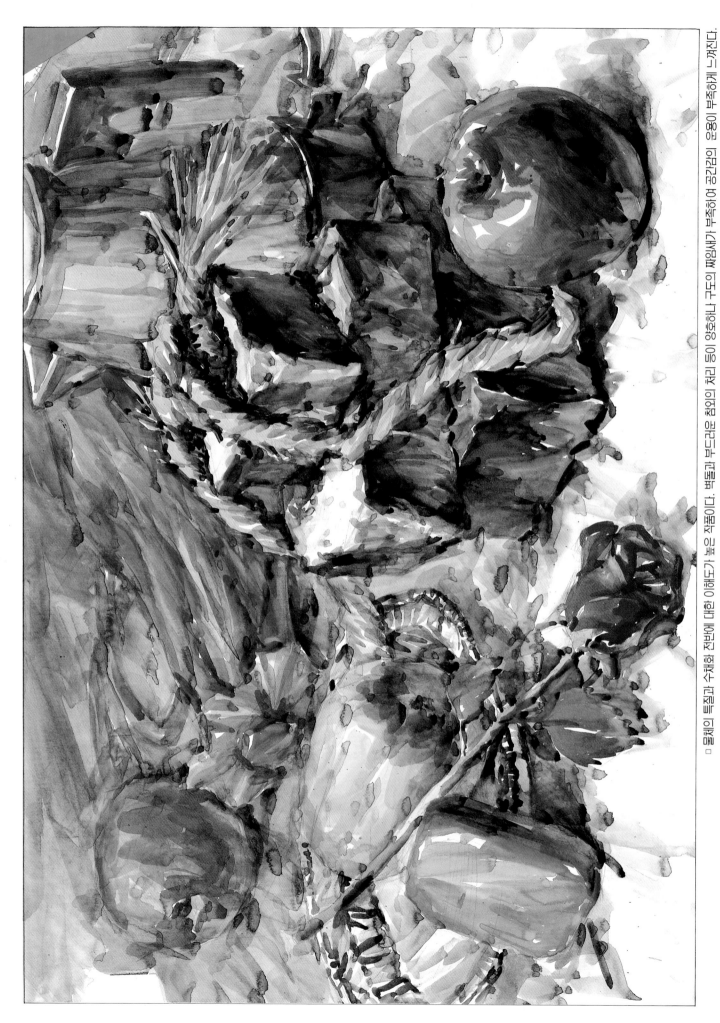

□ 물체의 특징과 수채화 전반에 대한 이해도가 높은 작품이다. 벽돌과 부드러운 천외의 처리 등이 양호하나 구도의 짜임새가 부족하여 공간감의 운용이 부족하게 느껴진다.

□ 수채화의 물맛이 뛰어난 작품으로 분위기가 독특하다. 질감을 표현하려 무리하지 않았는데도 그 느낌이 적당하면서 날카롭게 보인다.

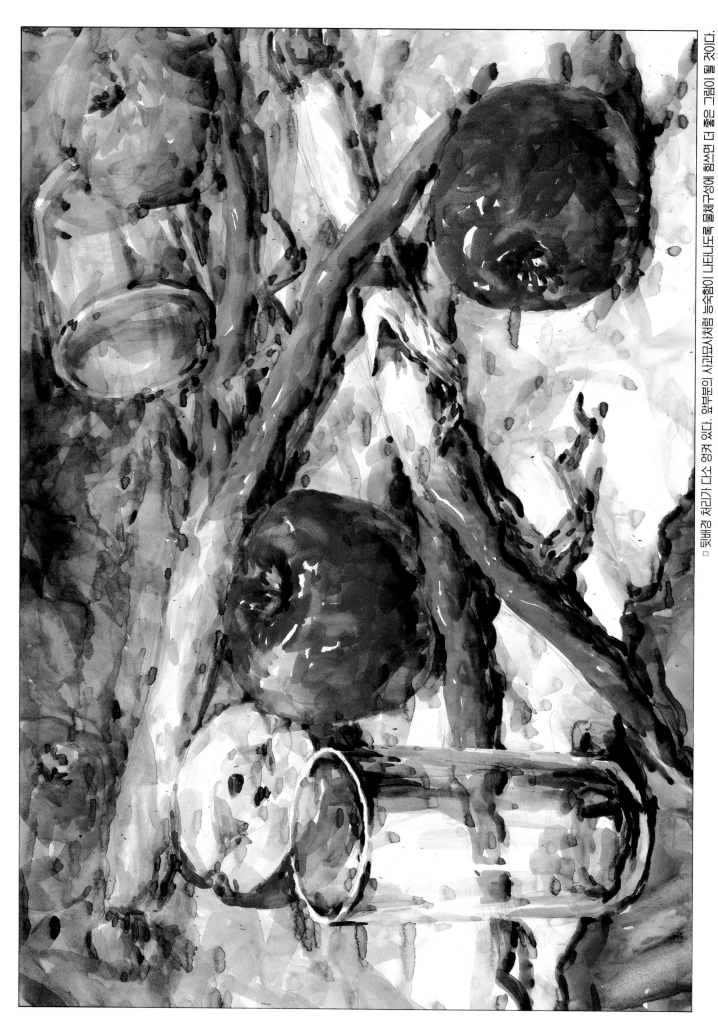

□ 뒷배경 처리가 다소 엉켜 있다. 앞부분이 사과묘사처럼 농숙함이 나타나도록 물체구성에 힘쓰면 더 좋은 그림이 될 것이다.

□ 전체적으로 톤의 변화가 다양하며 무질서속에 힘이 드러난 작품이다. 터치의 다양함도 있다.

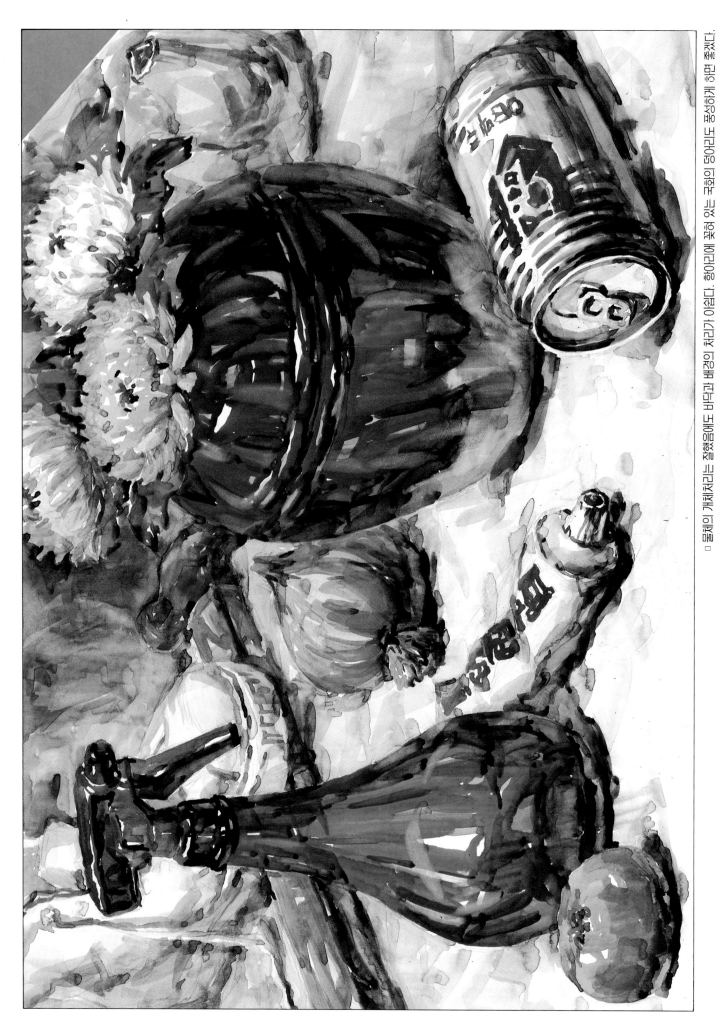

□ 물체의 개채짓처리는 장했음에도 바닥과 배경의 처리가 아쉽다. 항아리에 꽂혀 있는 국화의 덩어리도 풍성하게 만들면 좋겠다.

□ 전체적인 화면의 밝기가 있어 보여 수채화의 묘미를 느낄 수 있다. 주전자의 타치가 조금 더 정리가 되면 좋겠다. 뒷부분의 명자가 기대어 서있을 때 받쳐 주는 물체를 암시있게 해야 한다.

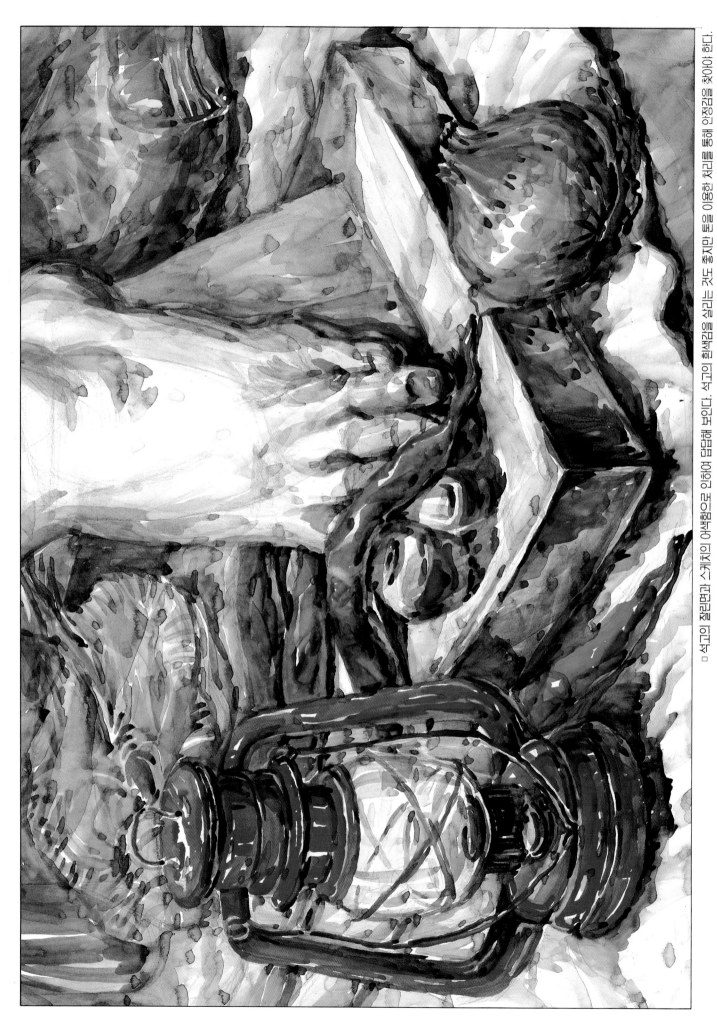

□ 석고의 찢어진과 스케치의 아석함으로 인하여 답답해 보인다. 석고의 흰색감을 살리는 것도 좋지만 톤을 이용한 처리를 통해 안정감을 찾아야 한다.

□ 전체적인 색감과 물체의 물체의 처리와 능숙한 것을 느낄 수 있다. 간단한 붓놀림으로 질감과 양감을 한번에 처리했음을 알 수 있으나 다소 가벼움이 지나치지 않도록 주의해야 한다.

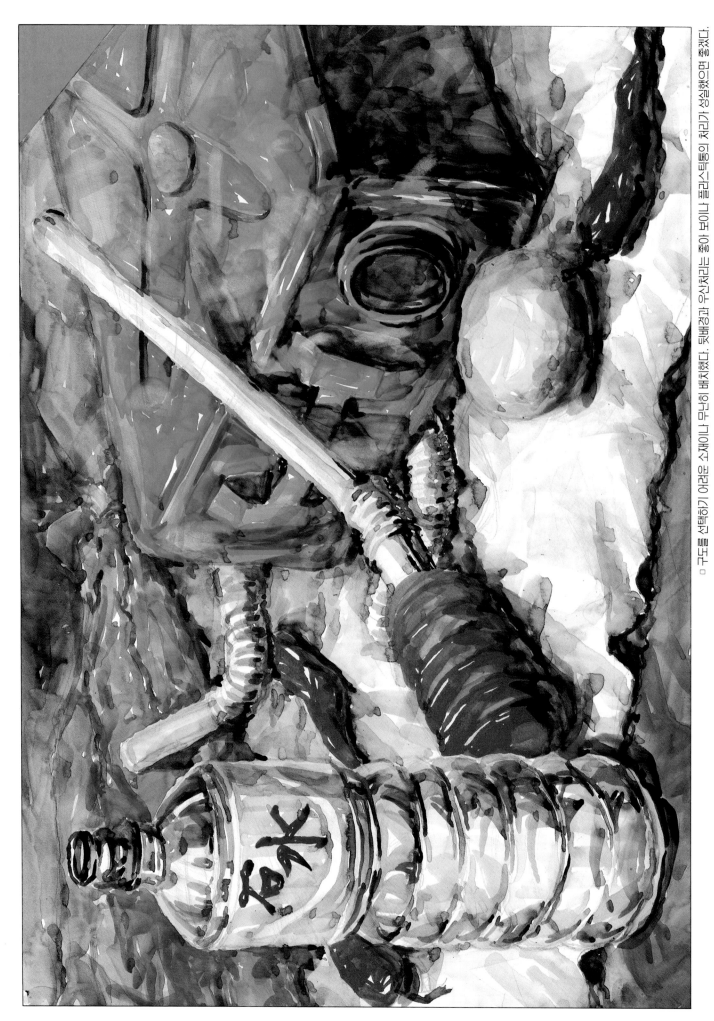

□ 구도를 선택하기 어려운 소재이나 무난히 나누어 배치했다. 뒷배경과 우산처리는 종이 모양이나 플라스틱통이 자리가 설정되면 좋겠다.

120

□ 박스의 간단한 구조가 여러가지 구성의 치밀함이 있으면 문제를 일으킬 수 있다. 이 그림은 나무와 상자의 직선적인 요소가 그런대로 짜임새 있게 화면의 단순한 생김새에도 불구하고 풍부하게 처리했음을 알 수 있다.

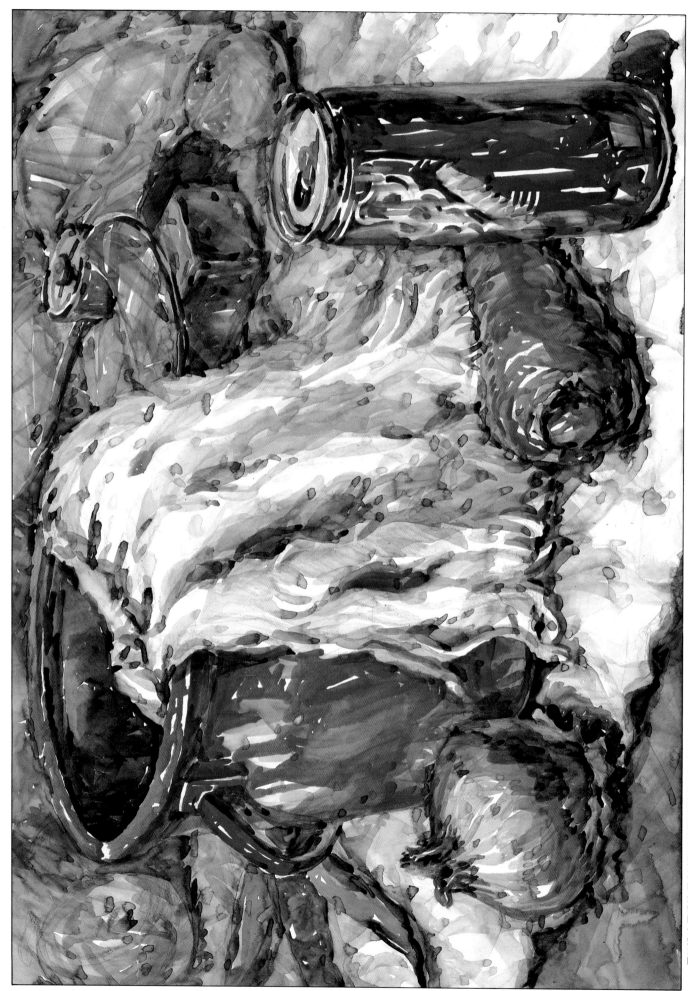

구도에서 주제의 중요성은 그 짜임새에서부터 시작된다. 빨강 물통과 흰색의 마대걸레를 조화시킨 것은 색상의 짜임새에서 성공했으며 기권서 높이감을 느낄 수 있었으며 걸레의 양감이 느껴지지 않는다. 뒷배경에서 선홍기 페이 처리는 훌륭하다.

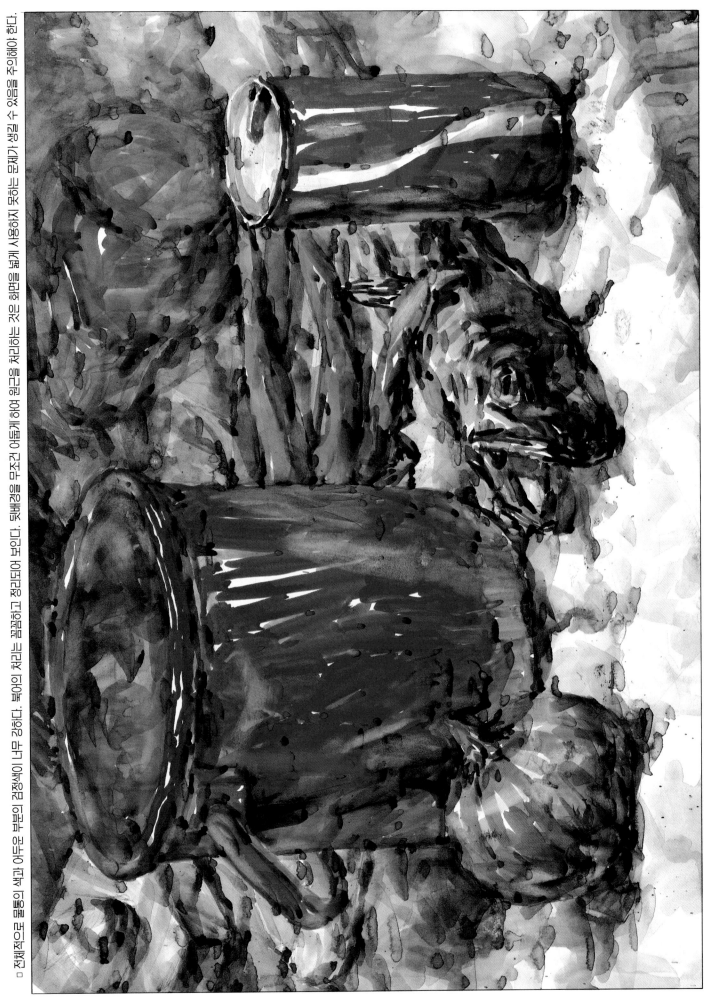

□ 전체적으로 물통의 색과 어두운 부분의 검정색이 너무 강하다. 묵의 처리는 꼼꼼하고 정리되어 보인다. 뒷배경을 무조건 어둡게 하여 원근을 처리하는 것은 화면을 넓게 사용하지 못하는 문제가 생길 수 있음을 주의해야 한다.

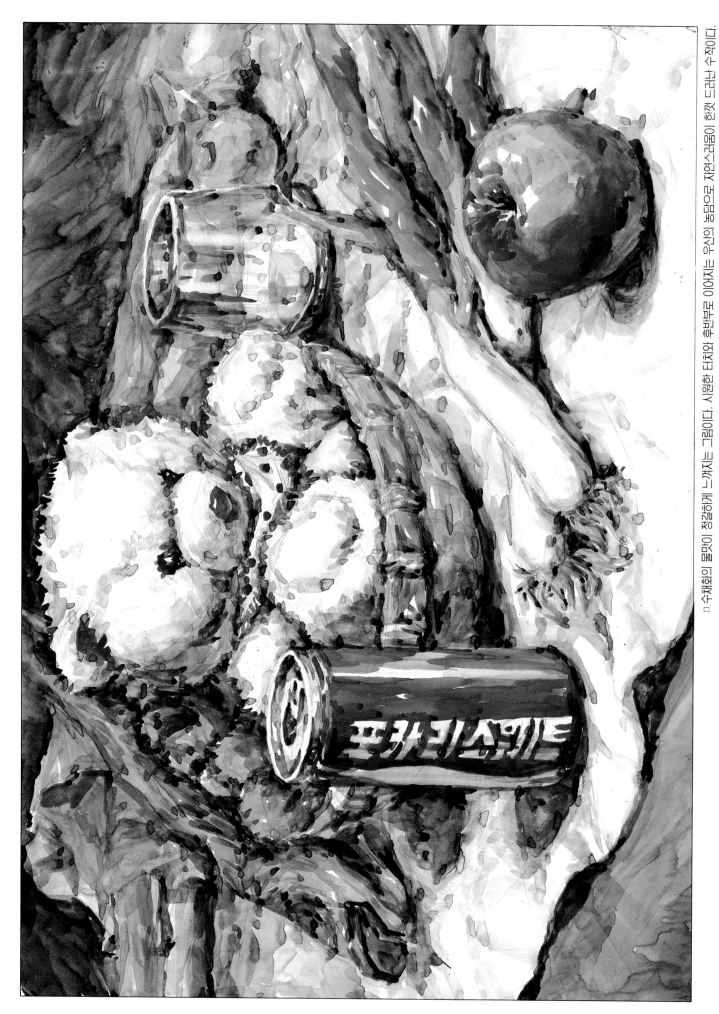

□ 수채화의 물맛이 정갈하게 느껴지는 그림이다. 시원한 터치와 후반부로 이어지는 무신의 붓담으로 자연스러움이 한껏 드러난 수작이다.

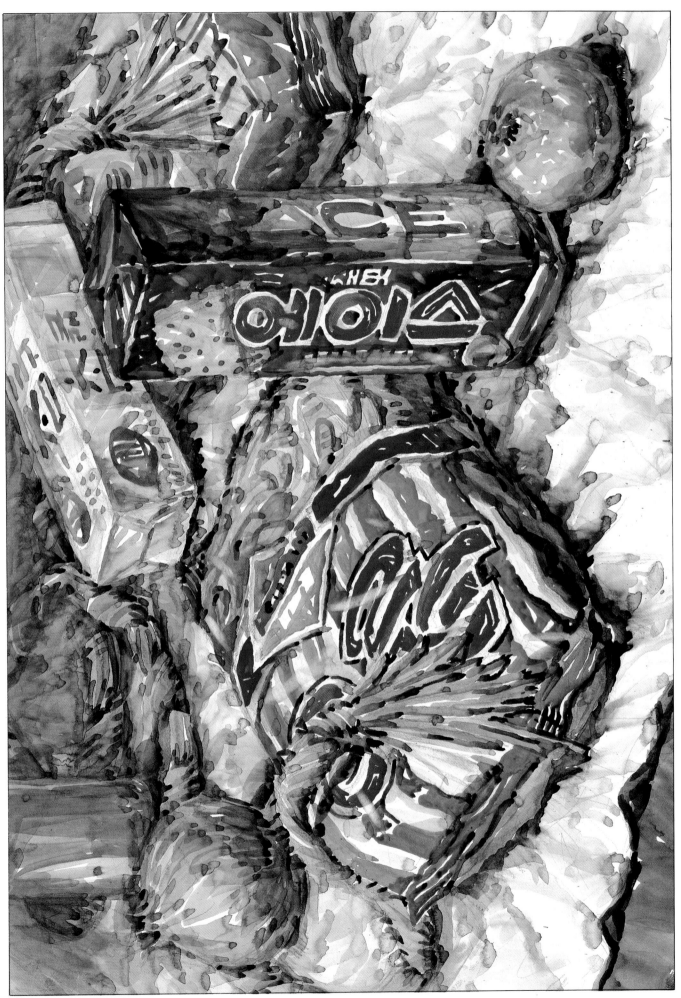

□ 전체적인 훌륭한 터치가 그림의 분위기를 살려주고 있으나 주제부분의 스넥에서 양감이 부족하다.

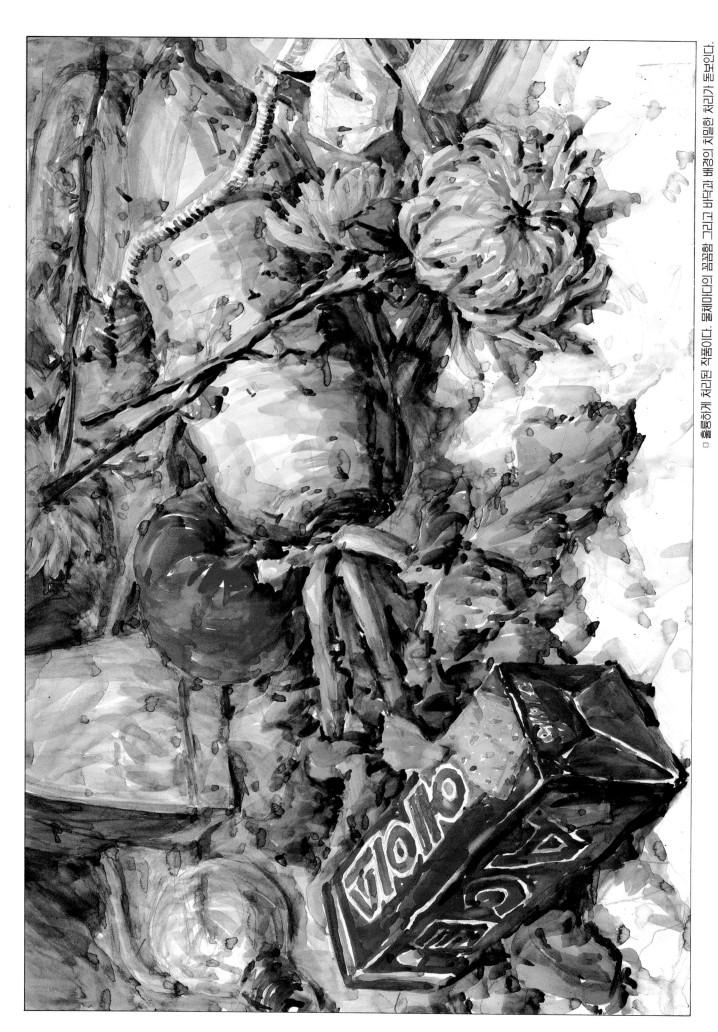

□ 훌륭하게 처리된 작품이다. 물체마디의 꼼꼼함 그리고 바닥과 배경의 치밀한 처리가 돋보인다.

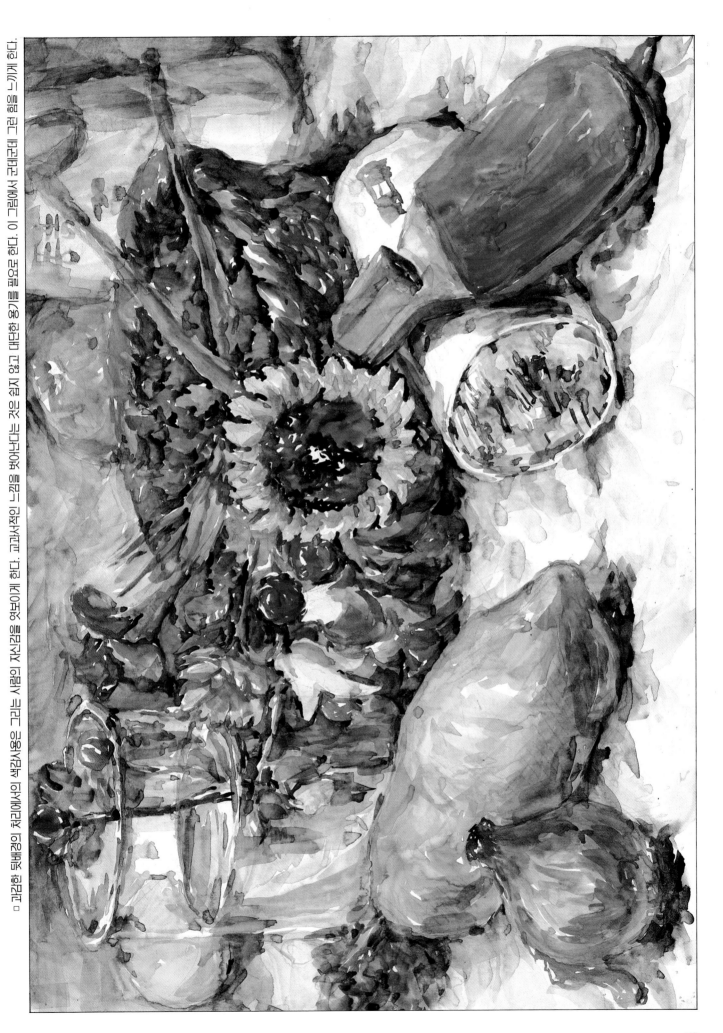

□ 과감한 뒷배경의 처리에서의 색감사용은 그리는 사람의 자신감을 엿보이게 한다. 교과서적인 느낌을 벗어버린다는 것은 쉽지 않고 대단한 용기를 필요로 한다. 이 그림에서 군데군데 그린 힘을 느끼게 한다.

127

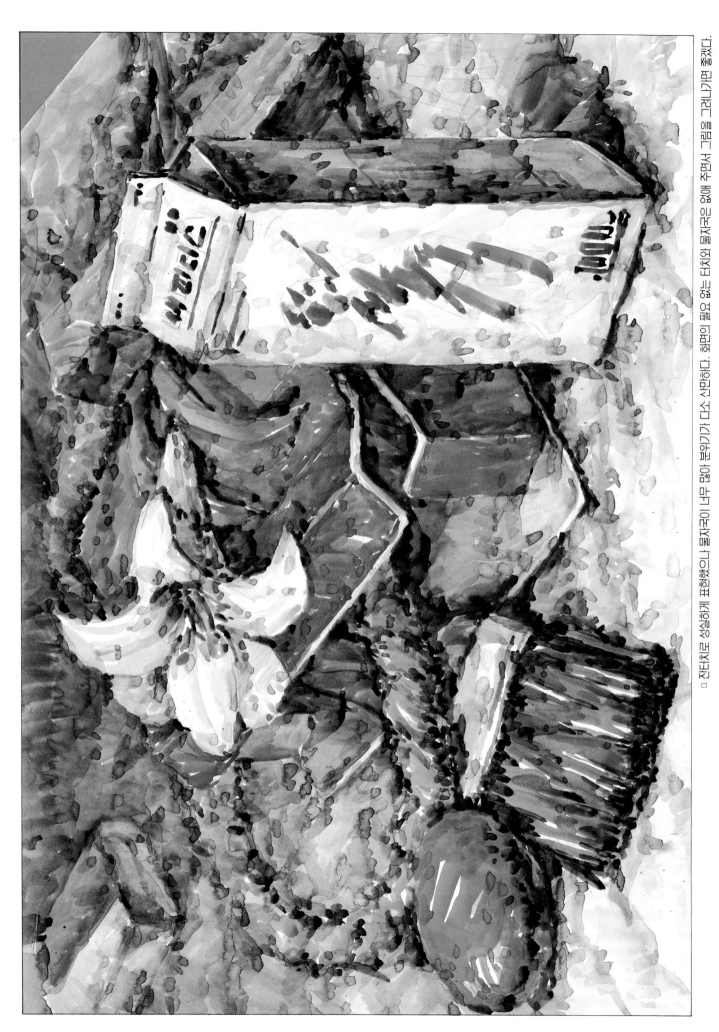

□ 잔타지로 섬실하게 표현했으나 물자국이 너무 많아 분위기가 다소 산만하다. 화면이 꽉 막은 타자와 물자국은 없애 주면서 그림을 그려나가면 좋겠다.

□ 바구니에 담겨 있는 실타래와 오른쪽의 배, 커피병의 어두운 분위기가 서로 다르다. 물론 주체부분이라고 할 수 있는 실타래를 힘주고 싶은 것이 그리는 사람의 욕심이겠으나 이것이 과하면 그림이 딱딱해지기 쉽다.

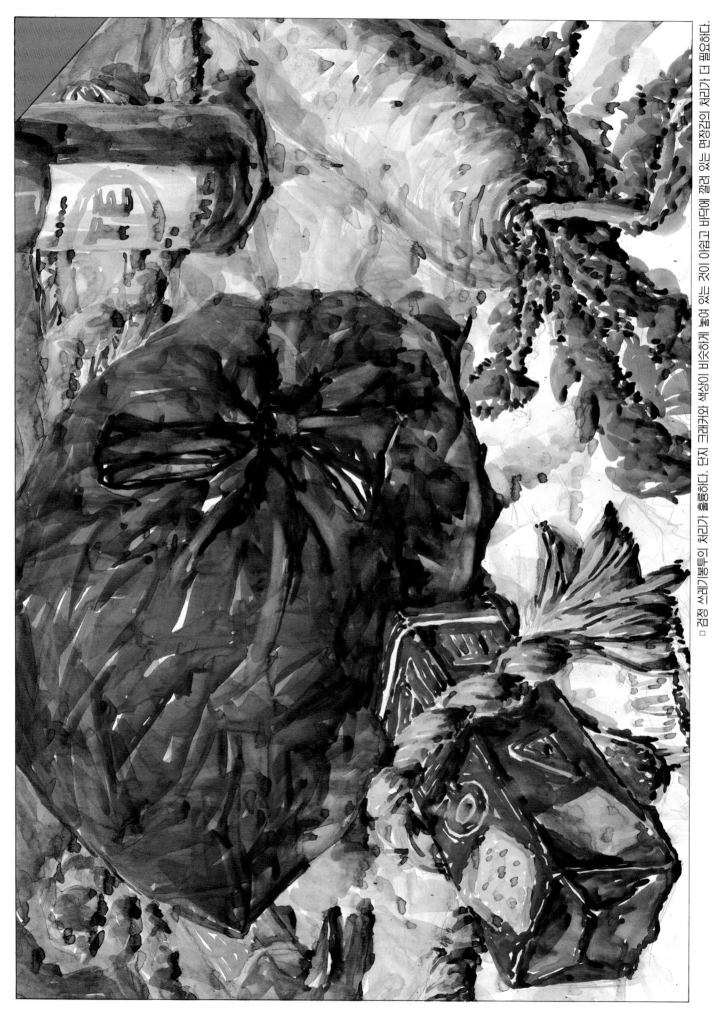

□ 검정 쓰레기봉투의 처리가 훌륭하다. 단지 크래카와 색상이 비슷하게 붙어 있는 것이 어렵고 바닥에 깔려 있는 면장갑의 처리가 더 필요하다.

□ 육중한 분위기와 끈덕진 묘사가 좋다. 묵어의 처리는 눈여겨 볼 만하다. 구도가 조금 불안하지만 후미까지 놓치지 않는 표현으로 무미인 듯하다.

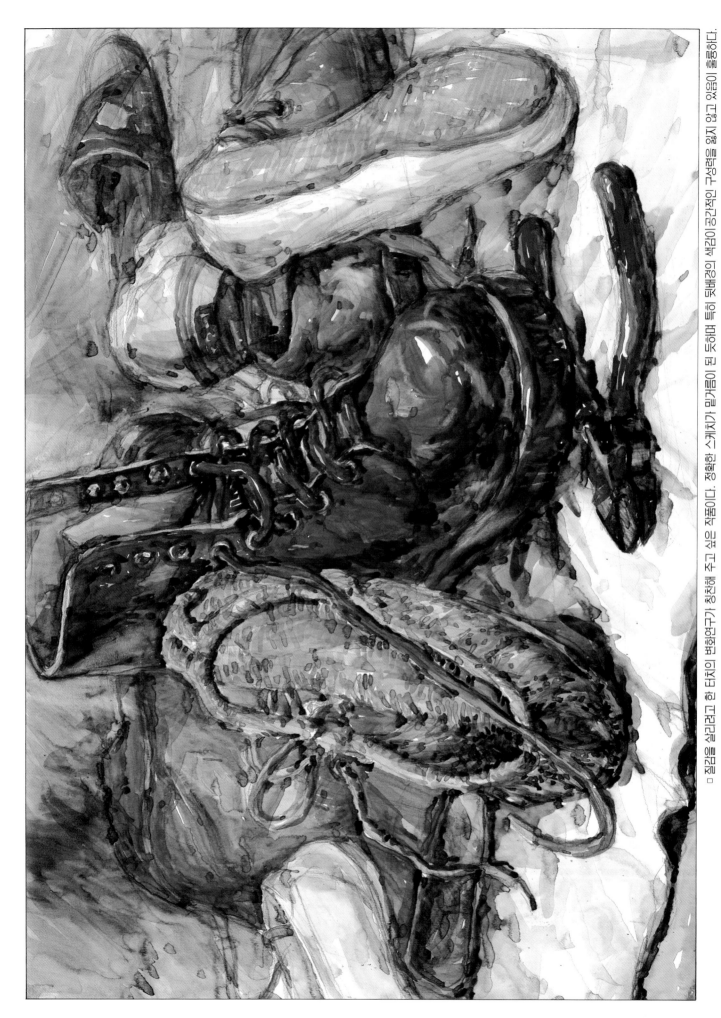

□ 질감을 살리려고 한 터치의 변화연구가 칭찬해 주고 싶은 작품이다. 정확한 스케치가 밑거름이 된 듯하며 특히 뒷배경의 색감이 공간적인 구성력을 잃지 않고 있고 싸음이 훌륭하다.

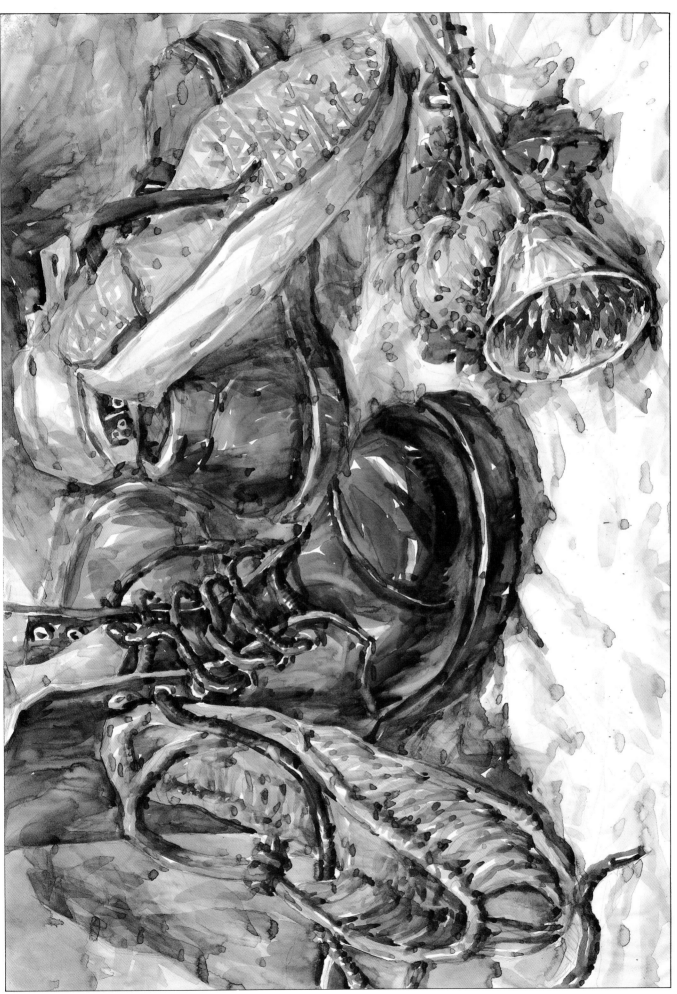

□ 주제부분이 군화가 더 무겁게 느껴지도록 기물이 표현이 묘요하다. 고무신과 갈색 구두의 처리가 신선하다.

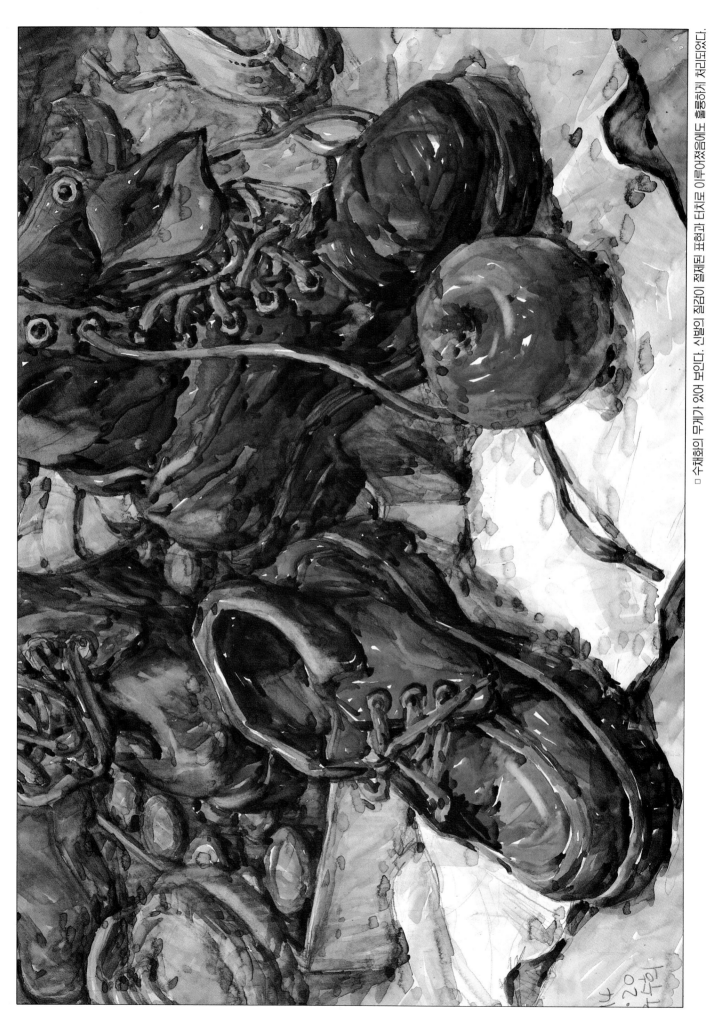

□ 수채화의 무게가 있어 보인다. 신발의 질감이 정체된 표현과 터치로 이루어졌음에도 훌륭하게 처리되었다.

□ 세세한 붓터치로 물체의 특징을 찾아낸 독특한 분위기의 작품이다. 구도의 재임새를 안쪽으로 움직이기보다 그대로의 모습을 진지한 자세로 표현했다. 갈색 신발이 대생이 작고 붉으면한 것이 흠이다.

135

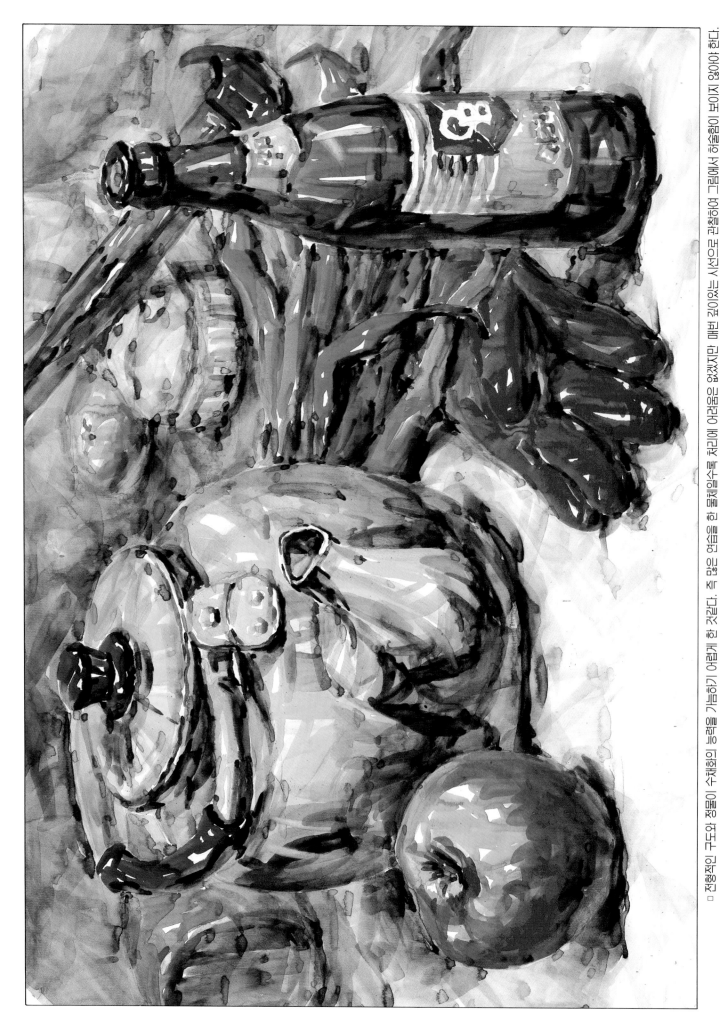

□ 전형적인 구도와 정물이 수채화의 능력을 가늠하기 어렵게 한 것갈다. 즉 많은 연습을 한 물체일수록 처리에 어련쯤은 없었지만 매번 깊이있는 시선으로 관찰하여 그림에서 허술함이 보이지 않아야 한다.

□ 주제부분도 잘되어 있지만 목이와 뒷배경 등 주체를 감싸고 있는 물체와 공간처리가 훌륭하여 지첫 단순한 물체로 보여질 수 있는 주전자를 살려 주는 것 같다. 주연을 위한 훌륭한 조연이 필요하듯 말이다.

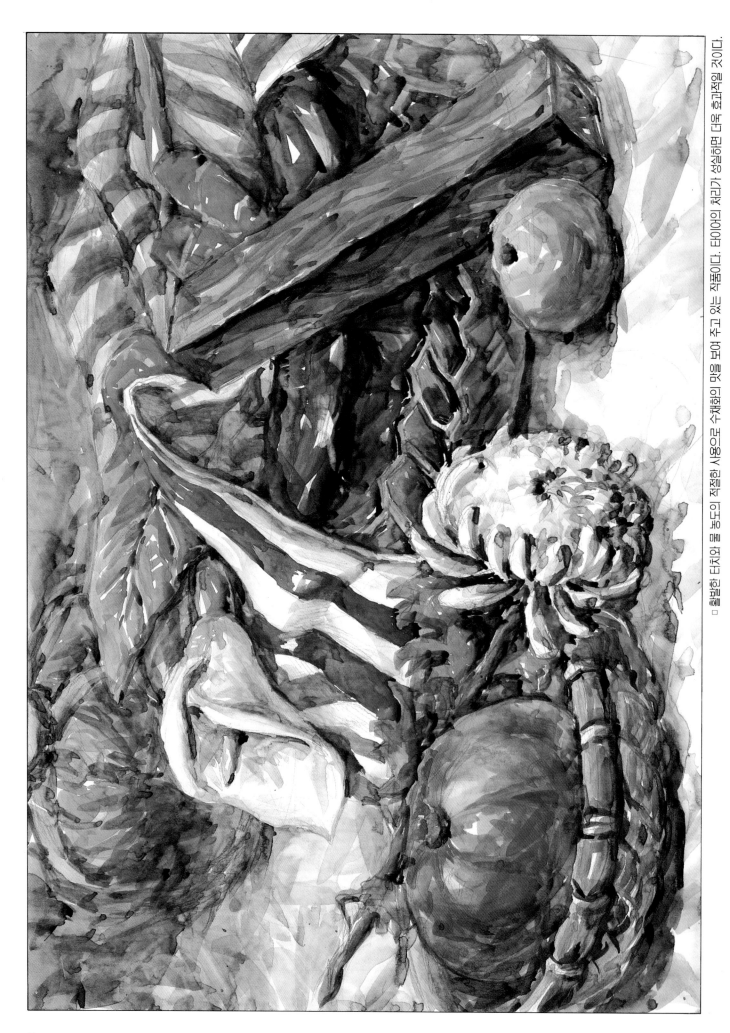

□ 훌륭한 터치와 물 농도의 적절한 사용으로 수채화의 맛을 보여 주고 있는 작품이다. 타이어의 처리가 섬세하면 더욱 효과적일 것이다.

□ 형광등과 망치의 직선적인 흐름과 구성적인 면에서부터 처리인 면에서부터 처리에 이르기까지 나무랄 데가 없으며 타이어의 감각적 처리가 돋보여 볼만하다.

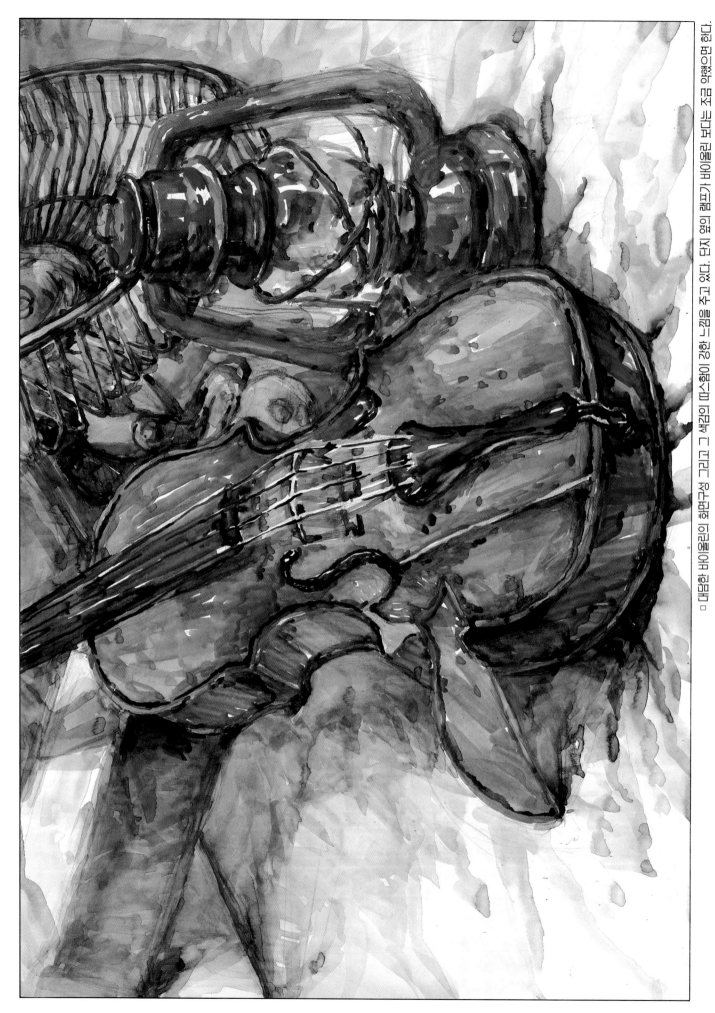

□ 대담한 바이올린의 화면구성 그리고 그 색감이 따스함이 강한 느낌을 주고 있다. 단지 옆의 램프가 바이올린 보다는 조금 약했으면 한다.

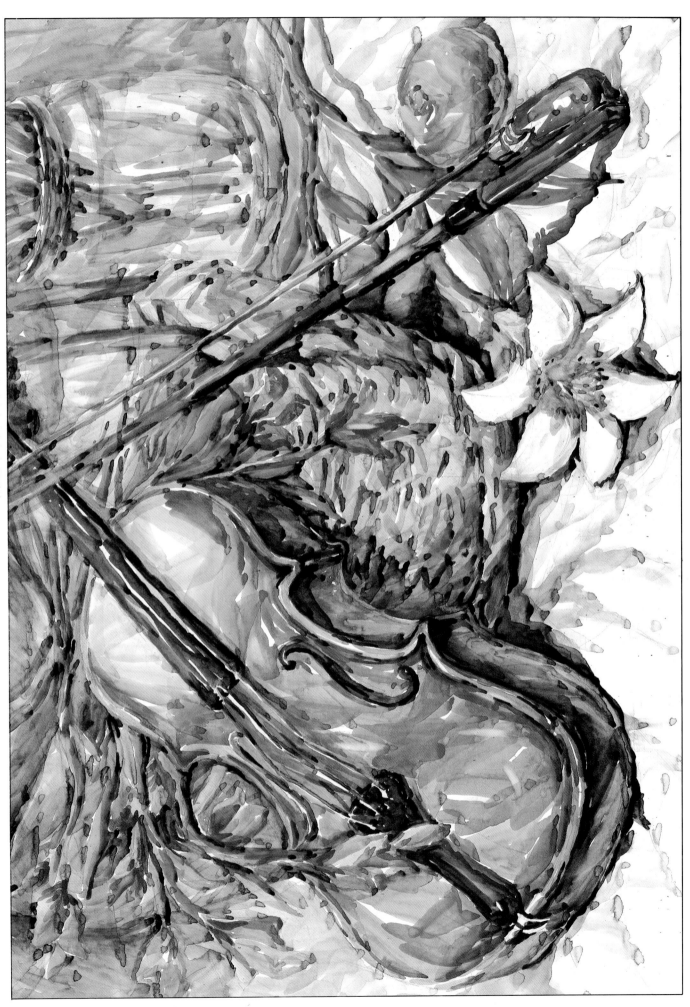

□ 바이올린의 처리와 타자의 짜임새는 줄이나 바구니의 스케치와 처리가 약해서 전체적인 화면의 안정감이 떨어진다.

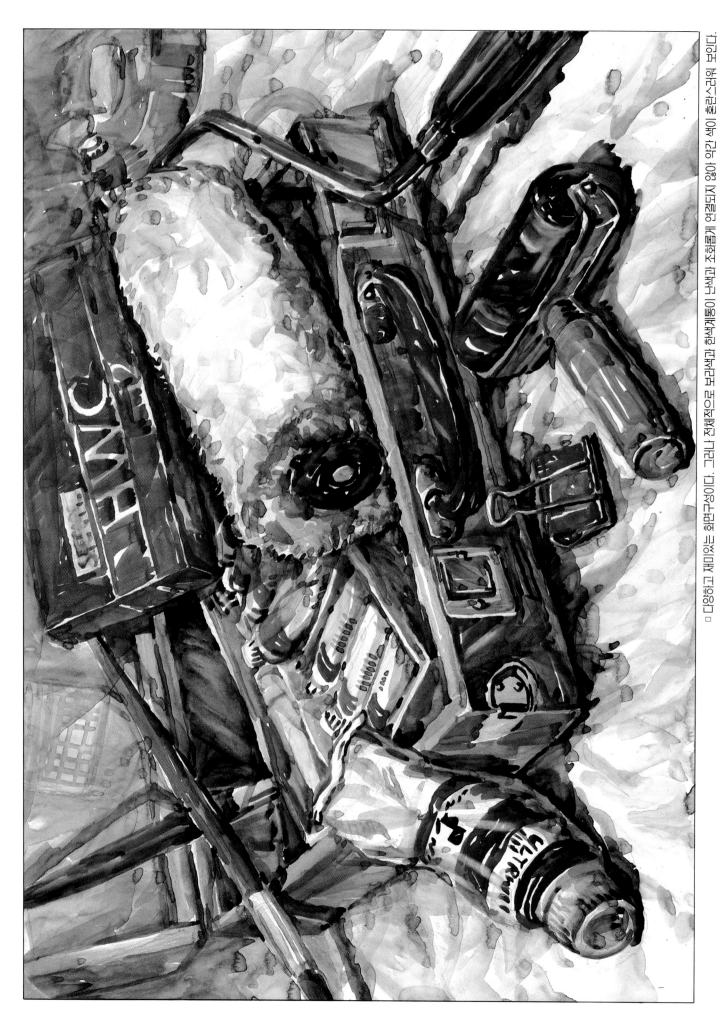

□ 다양하고 재미있는 화면구성이다. 그러나 전체적으로 보라색과 회색계통이 난색과 연결되지 않아 각각 아래 사이 흘러스러워 보인다.

□ 작품성이 있어 보일 정도로 훌륭한 완성도를 가지고 있다. 전체적인 색감이 가라앉아서 다소 칙칙한 느낌이 있으나 개성이 표현으로 보아 좋을 수 있다.

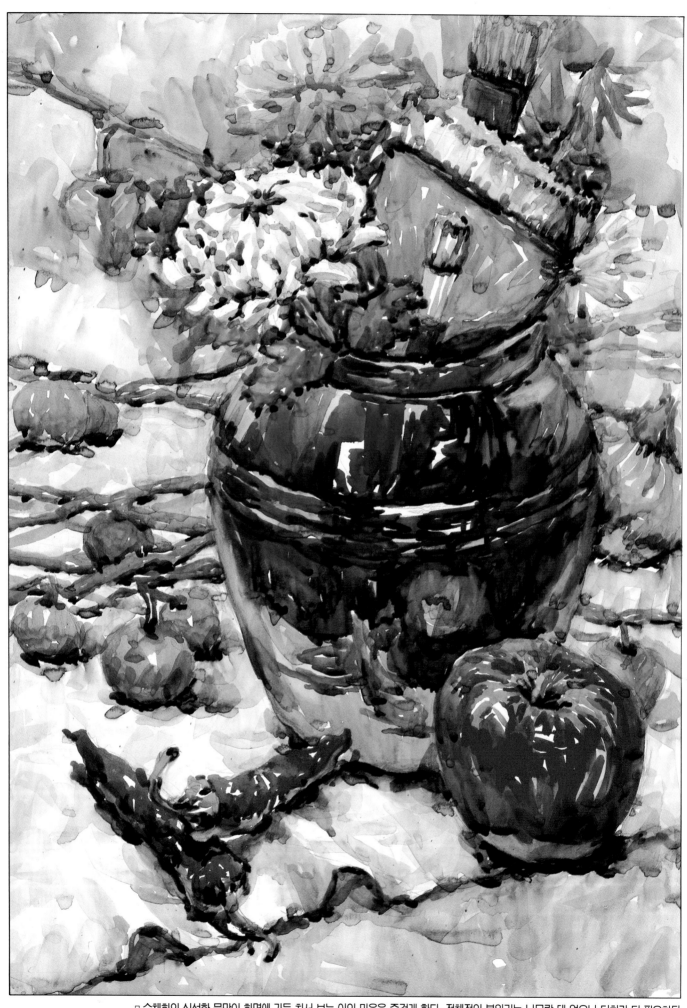

□ 수채화의 신선한 물맛이 화면에 가득 차서 보는 이의 마음을 즐겁게 한다. 전체적인 분위기는 나무랄 데 없으나 터치가 더 필요하다.

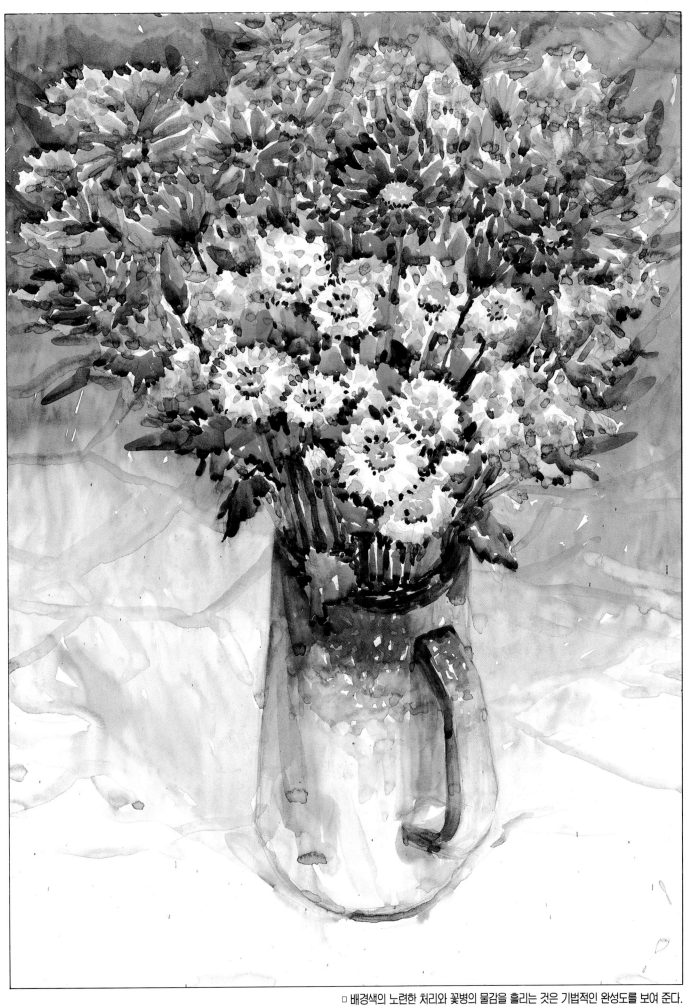

□ 배경색의 노련한 처리와 꽃병의 물감을 흘리는 것은 기법적인 완성도를 보여 준다.

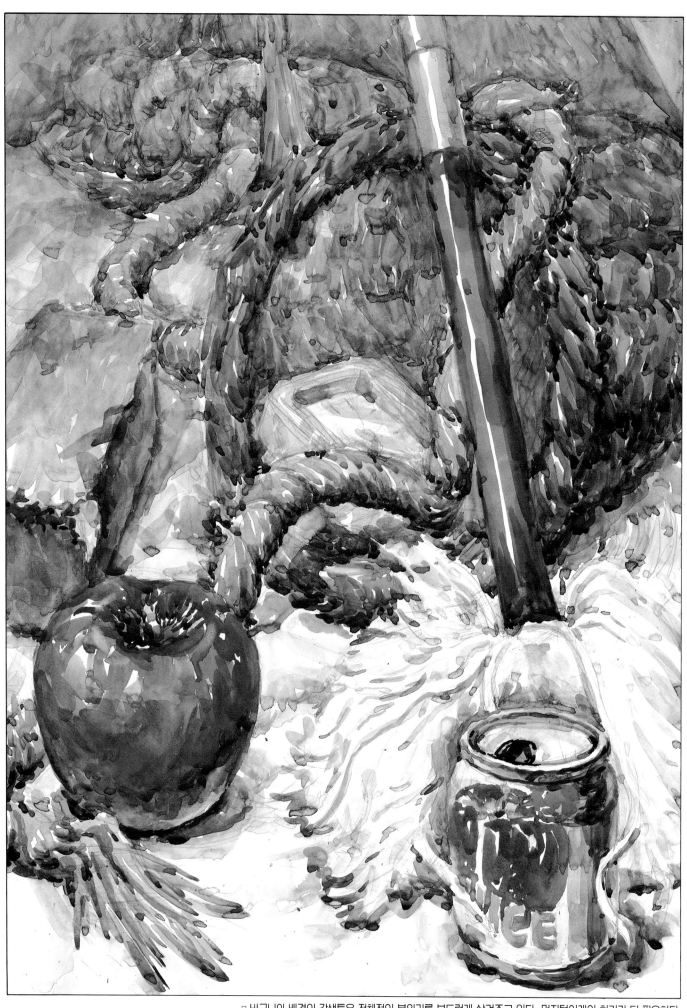

□ 바구니와 배경의 갈색톤은 전체적인 분위기를 부드럽게 살려주고 있다. 먼지털이개의 처리가 더 필요하다.

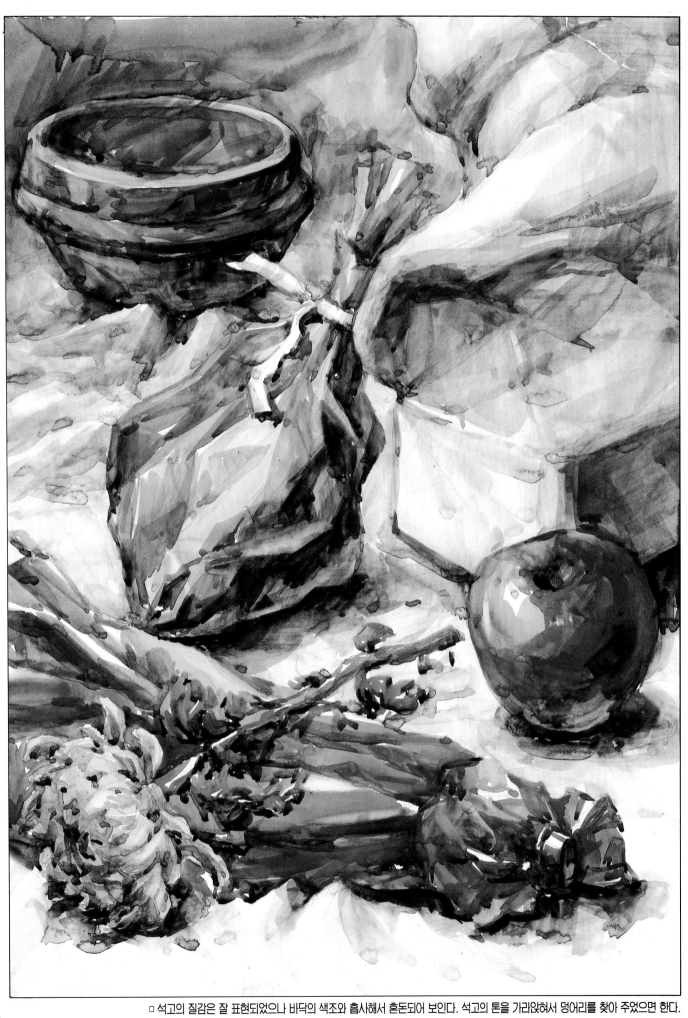

□ 석고의 질감은 잘 표현되었으나 바닥의 색조와 흡사해서 혼돈되어 보인다. 석고의 톤을 가라앉혀서 덩어리를 찾아 주었으면 한다.

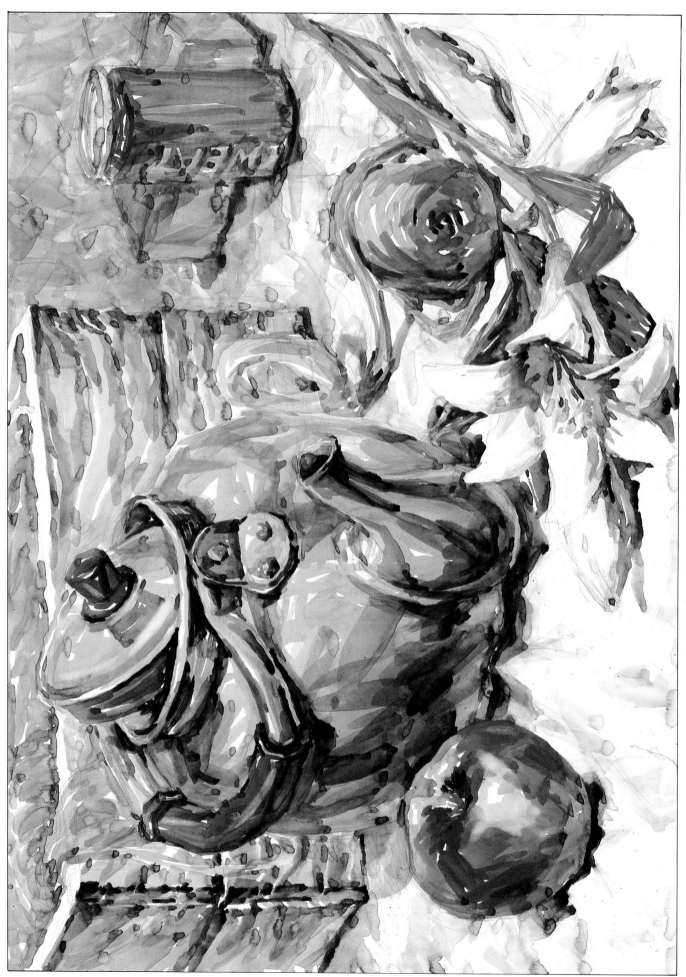

□ 깔끔하고 담백하게 잘 표현했다. 노란 주전자의 처리도 훌륭하며, 주체 부분의 부각도 잘 되었다. 다소 아쉬운 점이 있다면, 너무 깔끔한 것이 흠이랄까?

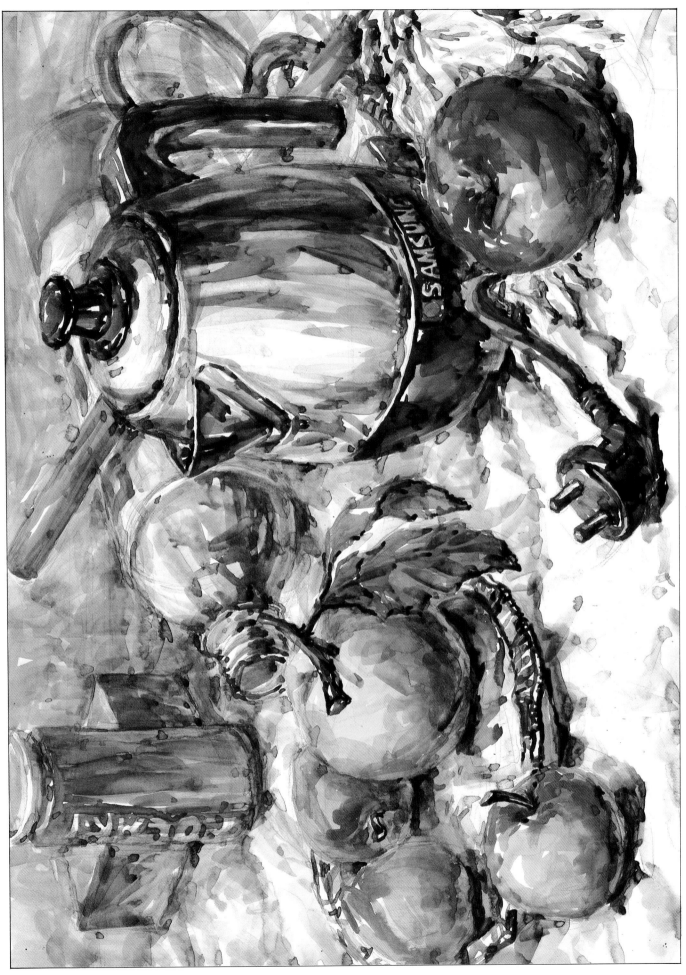

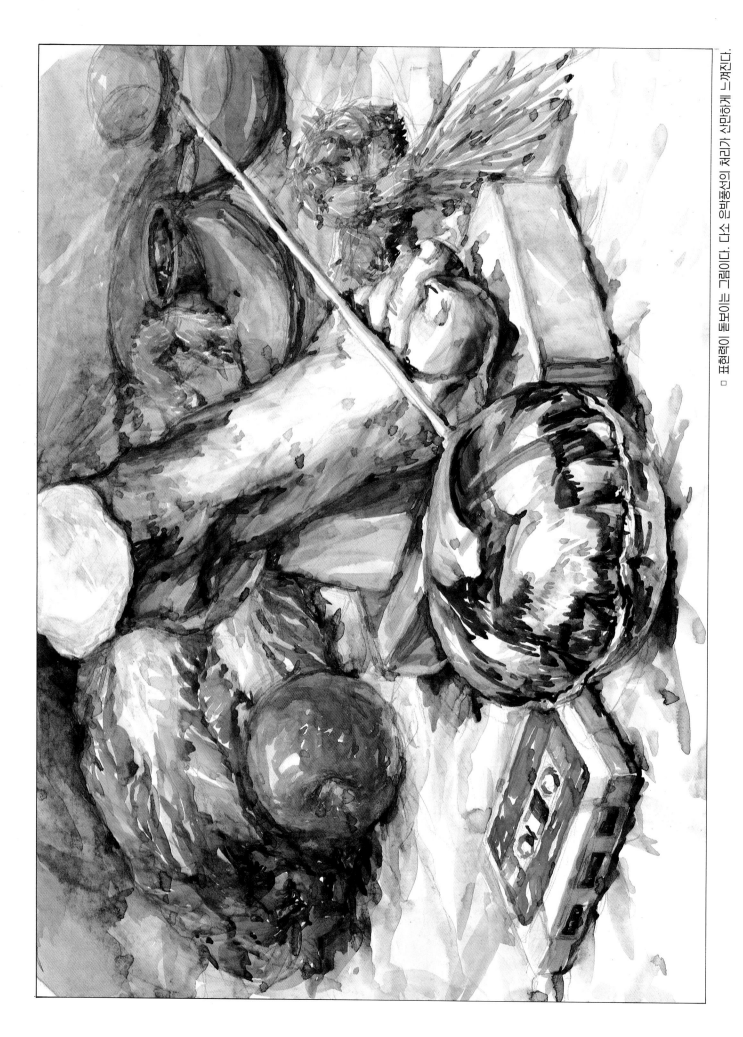

□ 표현력이 돋보이는 그림이다. 다소 은박풍선의 처리가 산만하게 느껴진다.

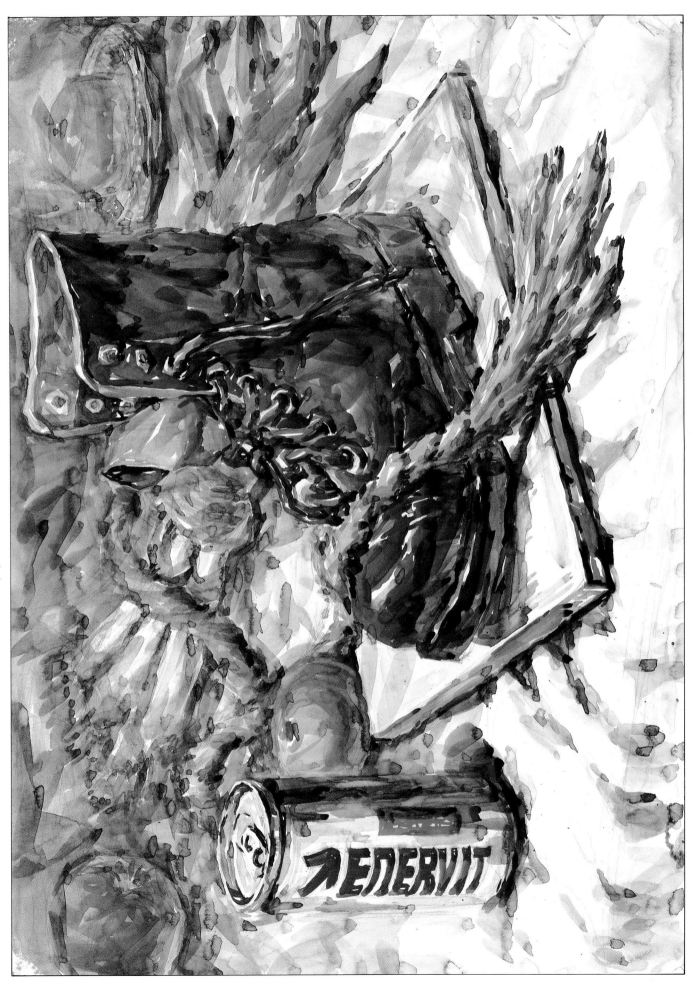

□ 주제인 군화 표현이 훌륭하다. 군화와 새끼줄이 색채 대비도 잘 소화했다. 아쉽다면, 새끼줄의 표현이 좀 더 묘사 되었으면 한다.

151

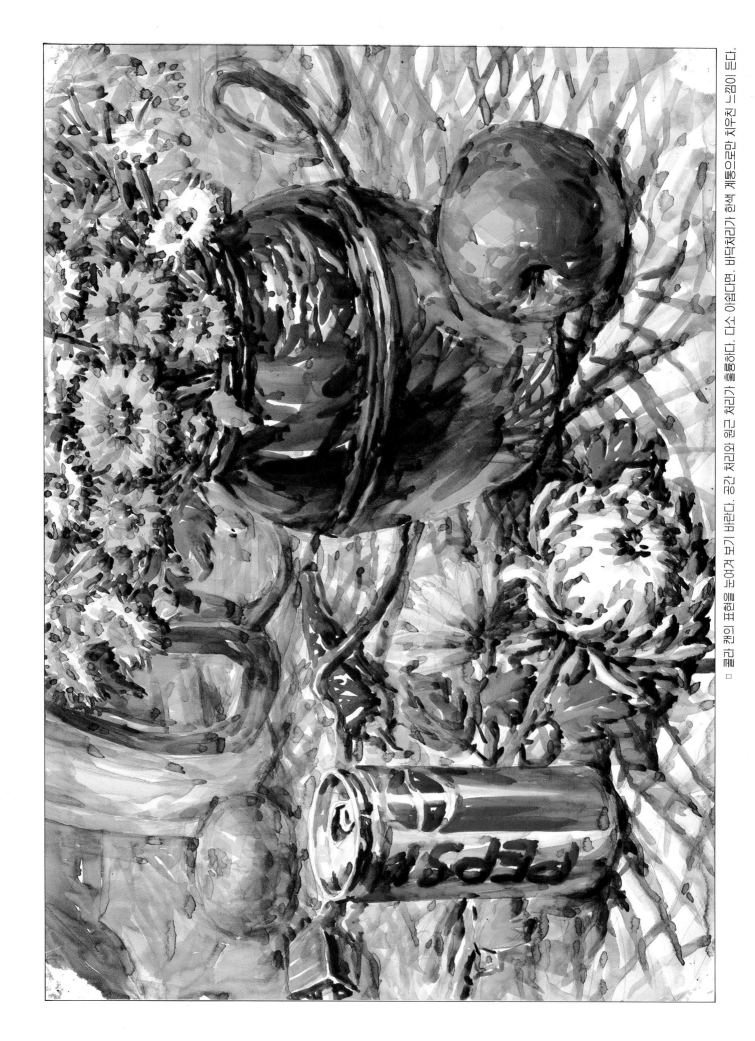

□ 콜라 캐이 표현을 눈여겨 보기 바란다. 공간 처리와 원근 처리가 훌륭하다. 다소 아쉽다면, 바닥처리가 한색 계통으로만 치우친 느낌이 든다.

□ 열심히 그린 느낌이 역력하다. 양파 자루의 표현은 잘 했다. 그러나 다소 콜라병 주위의 공간감이 곤해보이고 흰 운동화의 표현이 어렵다. 늙은 호박과 해바라기의 표현이 갑작스러운 볼륨감으로 둘둘하게 처리 되었다.

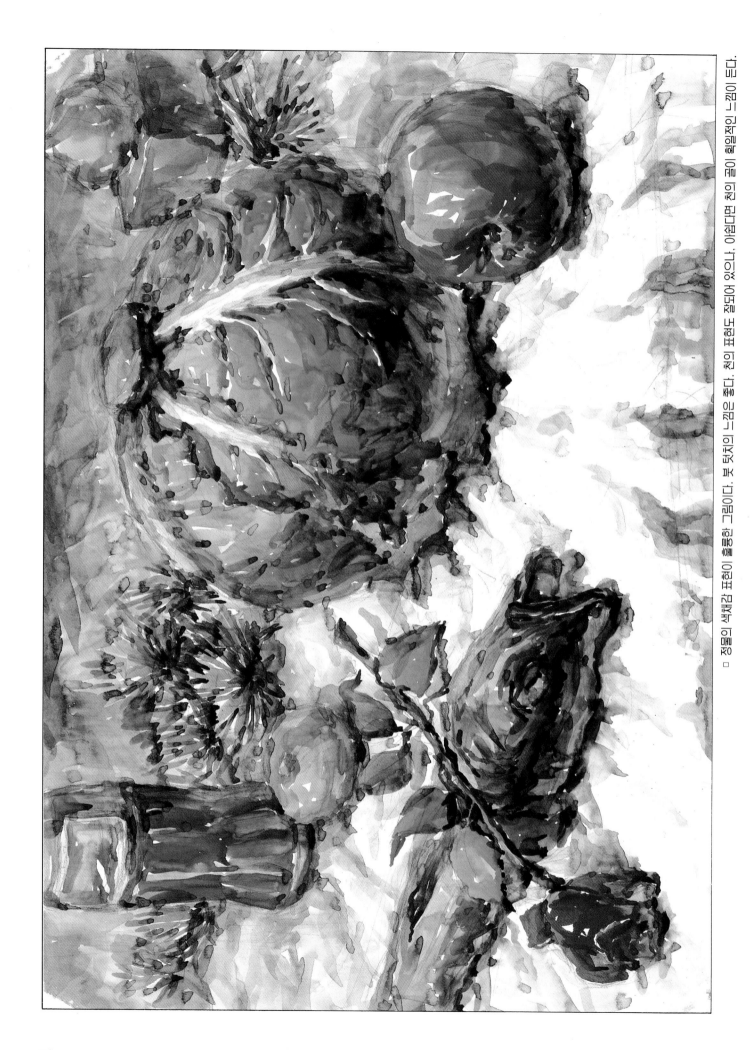

□ 정물의 색채감 표현이 훌륭한 그림이다. 붓 닷치의 느낌은 좋다. 천의 표현도 잘되어 있으나. 이쉽다면 천의 굽이 획일적인 느낌이 든다.

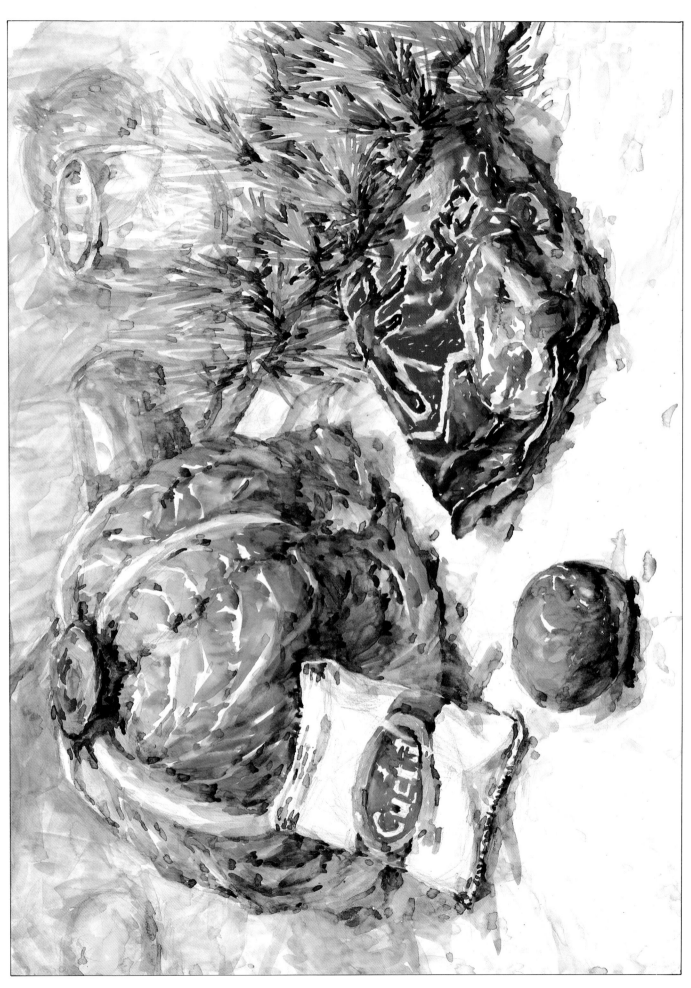

□ 그림은 맑고 담백하게 처리한 표현과 깊이감의 처리가 훌륭하다.

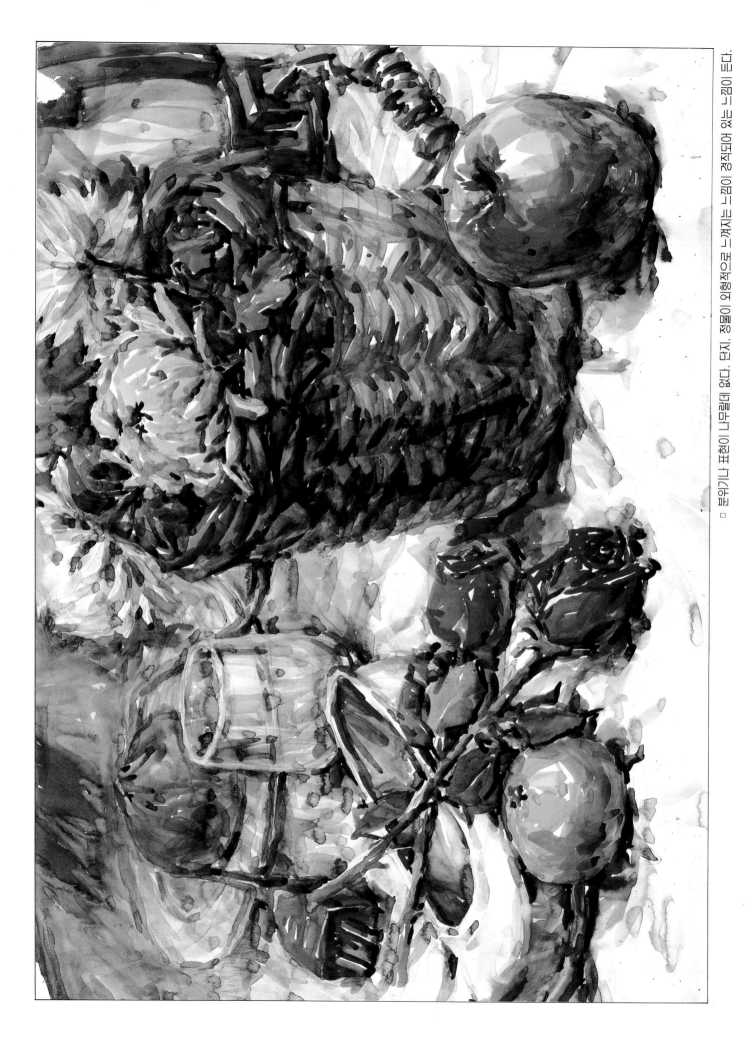

▫ 붓자국이나 표현이 너무 딱딱하지 않다. 단지. 정물이 오형적으로 느껴지는 느낌이 경직되어 있는 느낌이 든다.

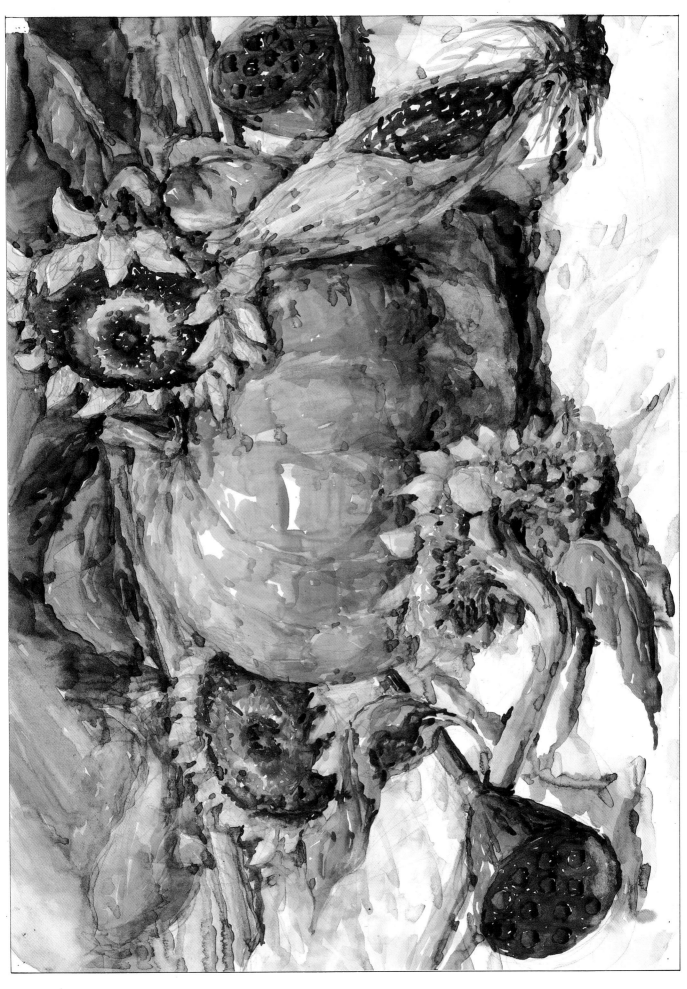

□ 회화적 표현이 돋보이는 그림이다. 다소 어렵다면 배경 부분에서 어둡게 처리한 부분이 눈에 거슬린다.

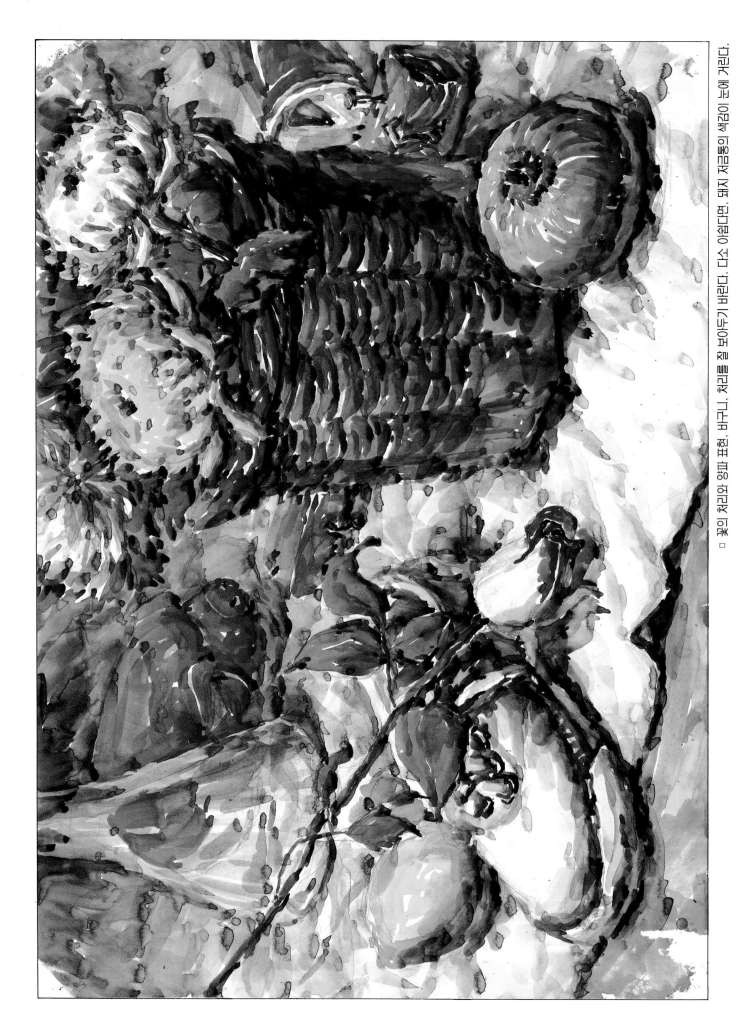

□ 꽃의 처리와 잎과 표현, 바구니, 처리를 잘 보아두기 바란다. 다소 어렵다면, 꽈지 처금통이 색감이 눈에 거린다.

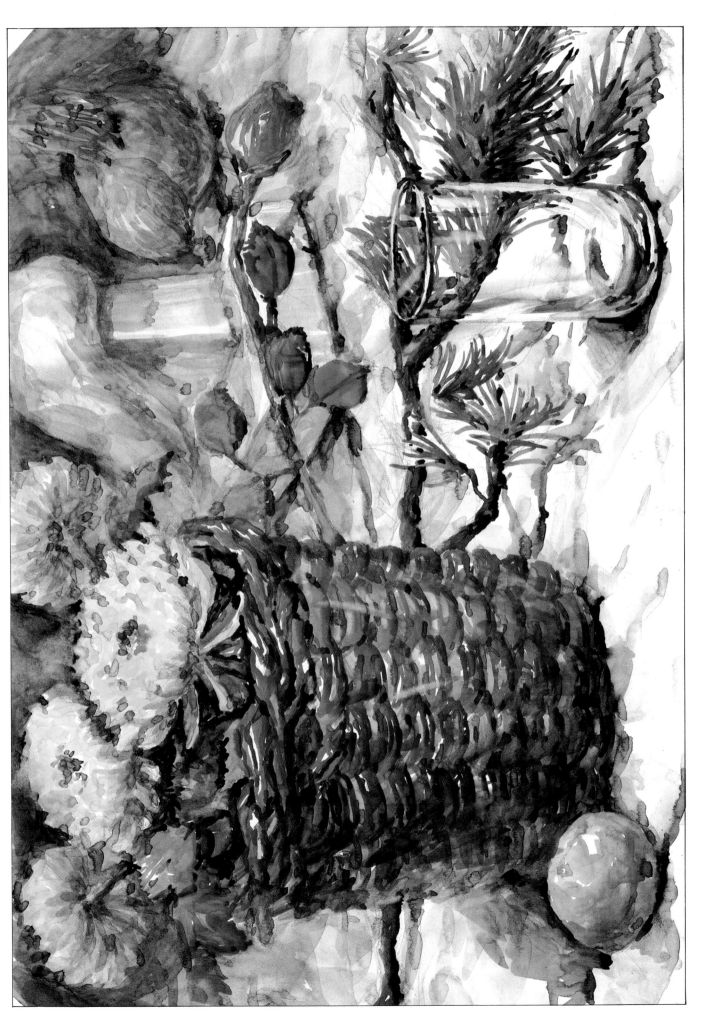

□ 빛의 흐름이 느껴지는 작품이다. 바닥 표현을 눈여겨 보자. 다소 어렵다면, 유리 컵의 입체감이 우해 보인다.

159

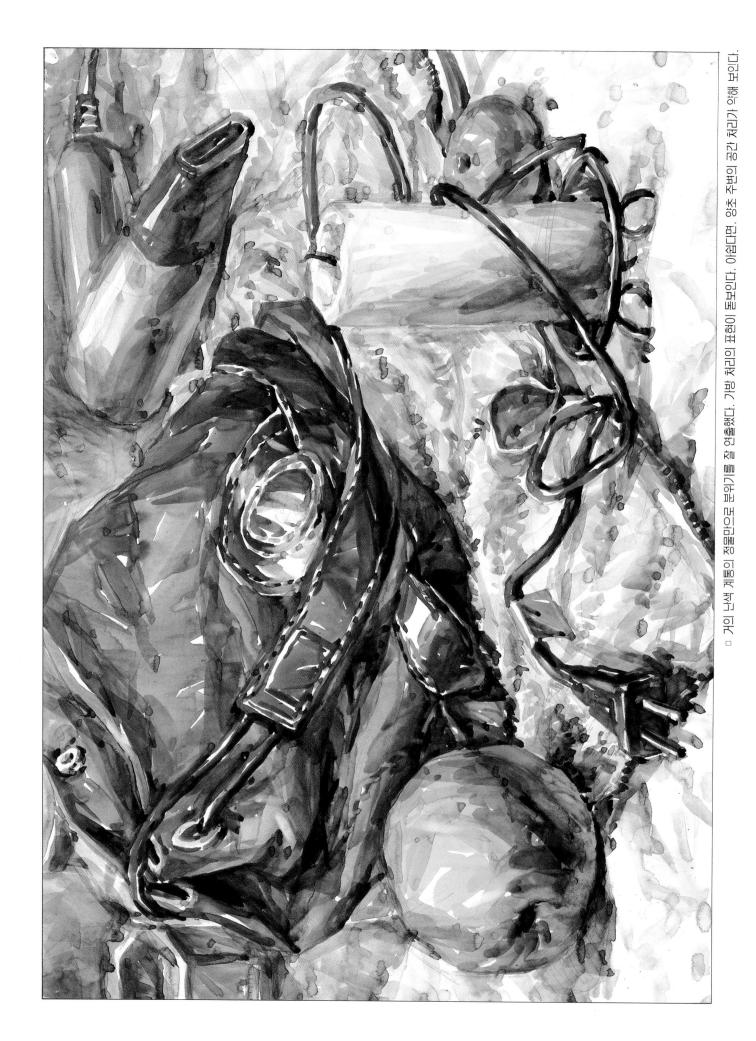

□ 거의 난색 계통의 정물만으로 분위기를 잘 연출했다. 가장 처리의 표현이 돋보인다. 이쯤다면, 양쪽 주변의 공간 처리가 어색해 보인다.

IV. 참고 작품

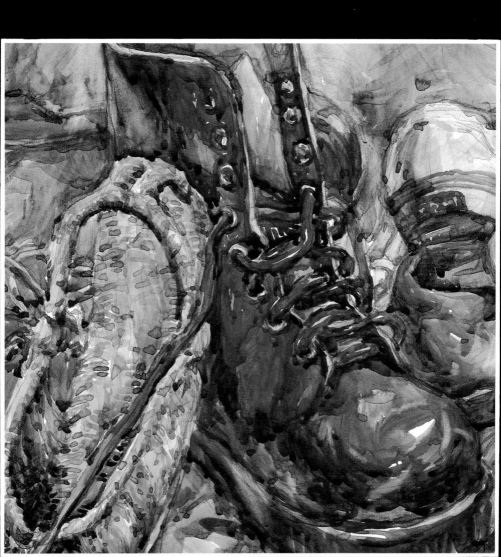

연필소묘

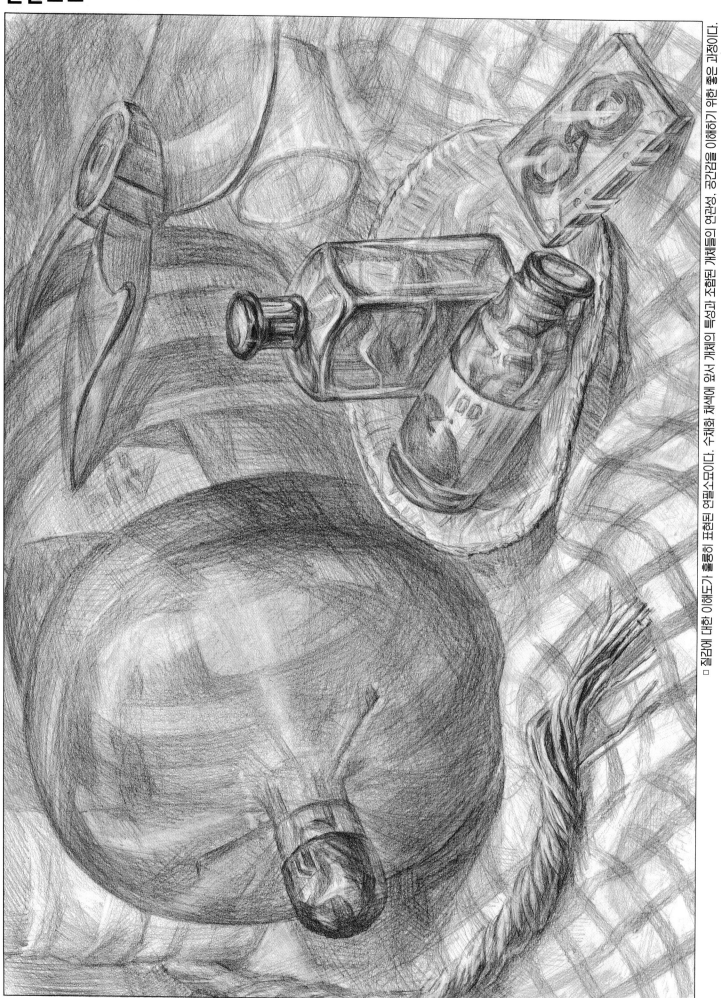

□ 질감에 대한 이해도가 풍부히 표현된 연필소묘이다. 수채화 채색에 앞서 개체들의 재질의 특성과 조형된 개체의 연관성, 공간감을 이해하기 위한 좋은 과정이다.

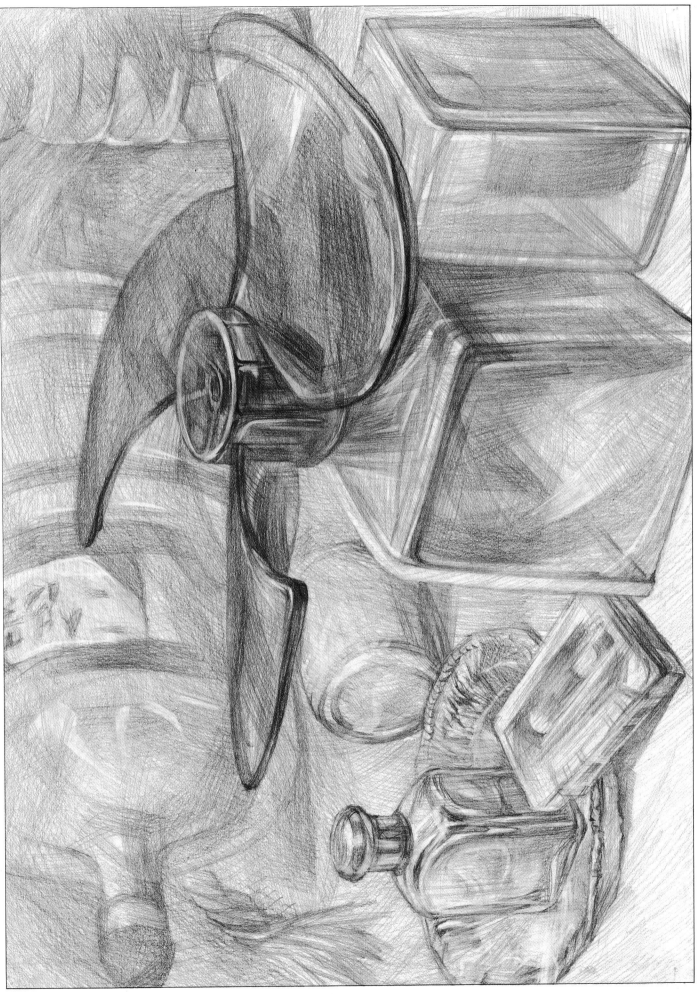

□ 주제의 전달을 극대화 한 의도가 엿보인다. 정물들의 질감이 서로가 비슷한 상태이므로 개체의 표현과 전체와의 연계성을 동시에 생각해 보아야 한다.

목 탄

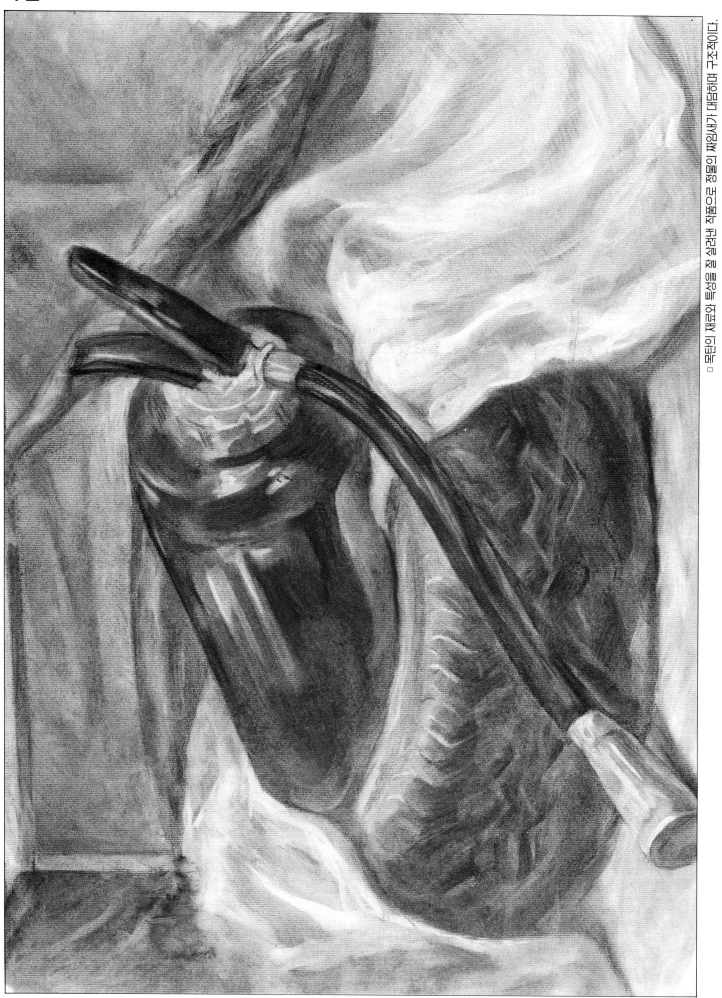

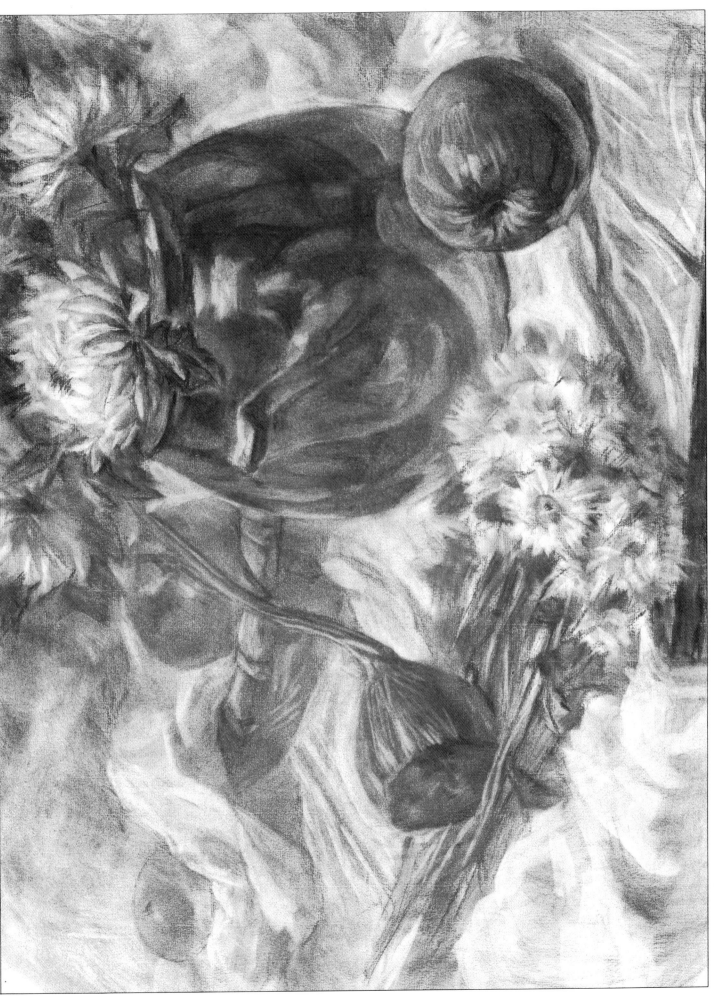

단색화(모노크롬)

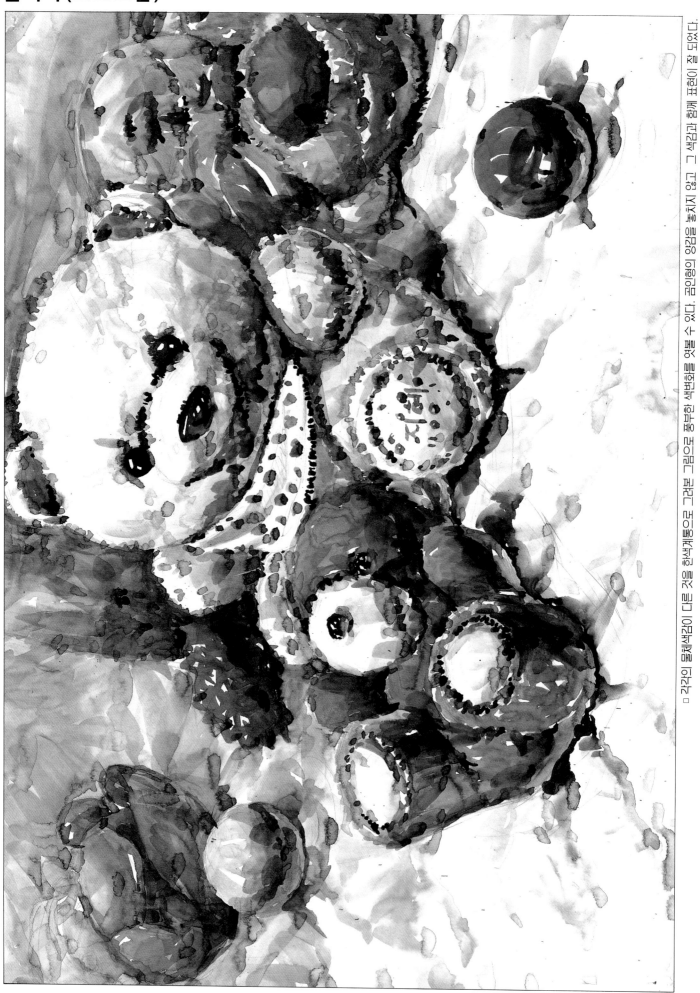

단색화(모노크롬)

□ 각각의 물체색감이 다른 것을 한색계통으로 그린편 그림으로 통부한 색변화를 얻볼 수 있다. 끈인형이 많음을 놓치지 않고 그 색감과 함께 표현이 잘 되었다.

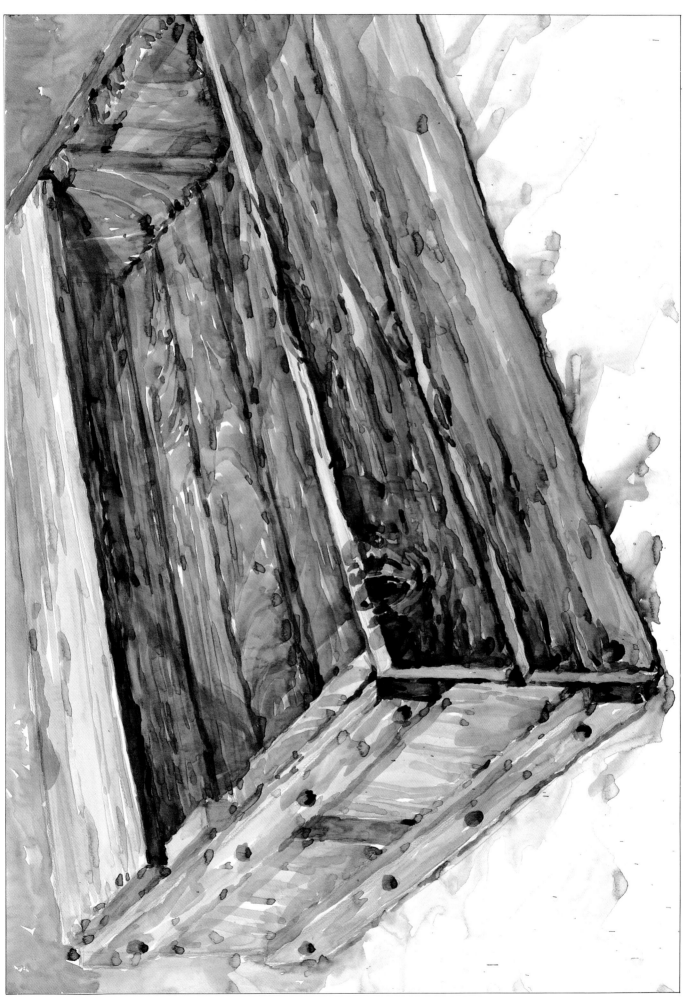

□ 나무상자의 질감과 색감이 모두 잘 표현 되었으며 강조된 모서리부분과 윗근감을 위해 물이 눈도를 이용한 처리가 훌륭하다.

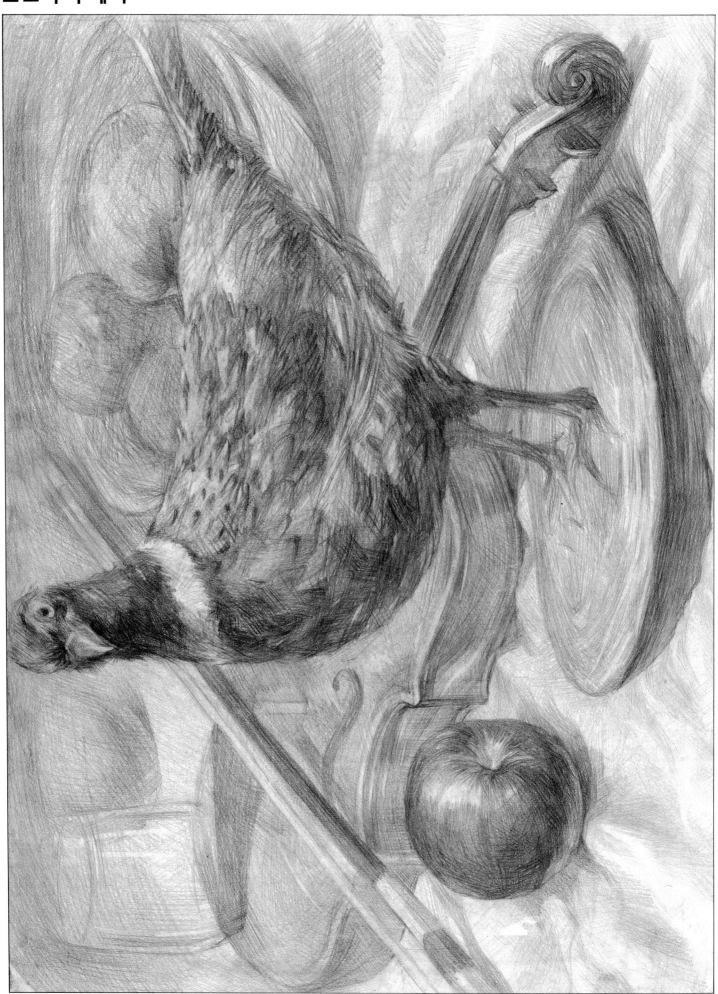

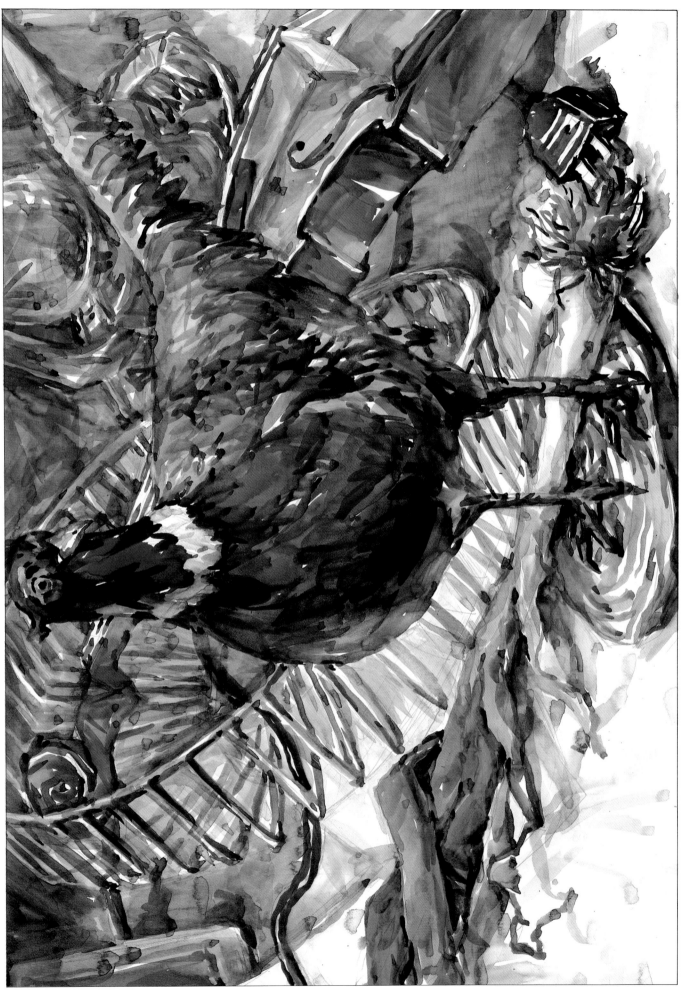

□ 다소 무리가 있는 구도이지만 뒷부분의 복잡한 물체의 짜임새가 주체부분인 평과 점묘하게 처리 되었다. (앞 엉퀼소묘와의 관계를 이해하도록 노력해 보자.)

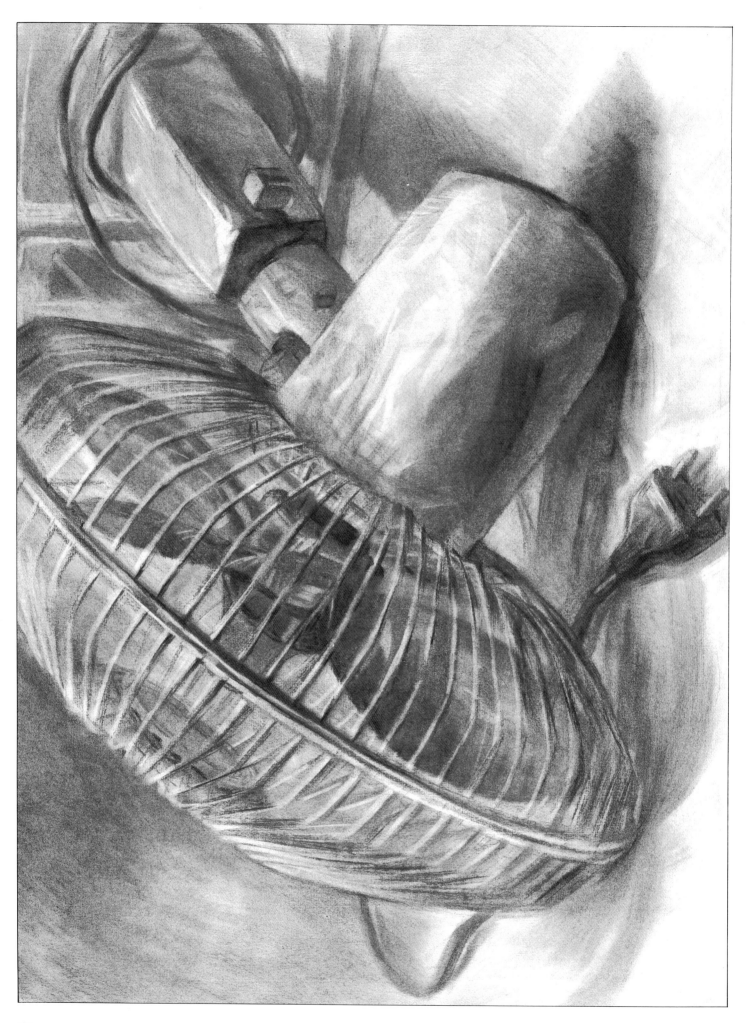

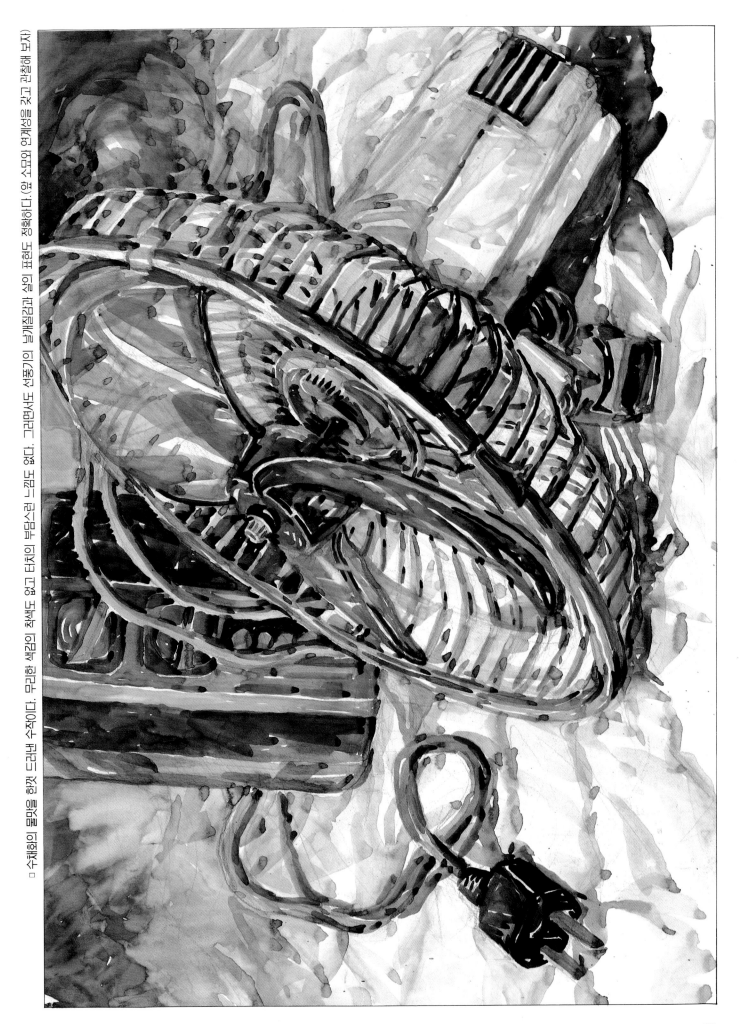

□ 수채화의 물맛을 한껏 드러낸 수작이다. 무리한 색감이 축색도 없고 타지의 부드러운 느낌도 없다. 그런데도 선풍기의 날개질감과 살의 표현도 정확하다.(앞 소묘와 연계성을 갖고 관찰해 보자)

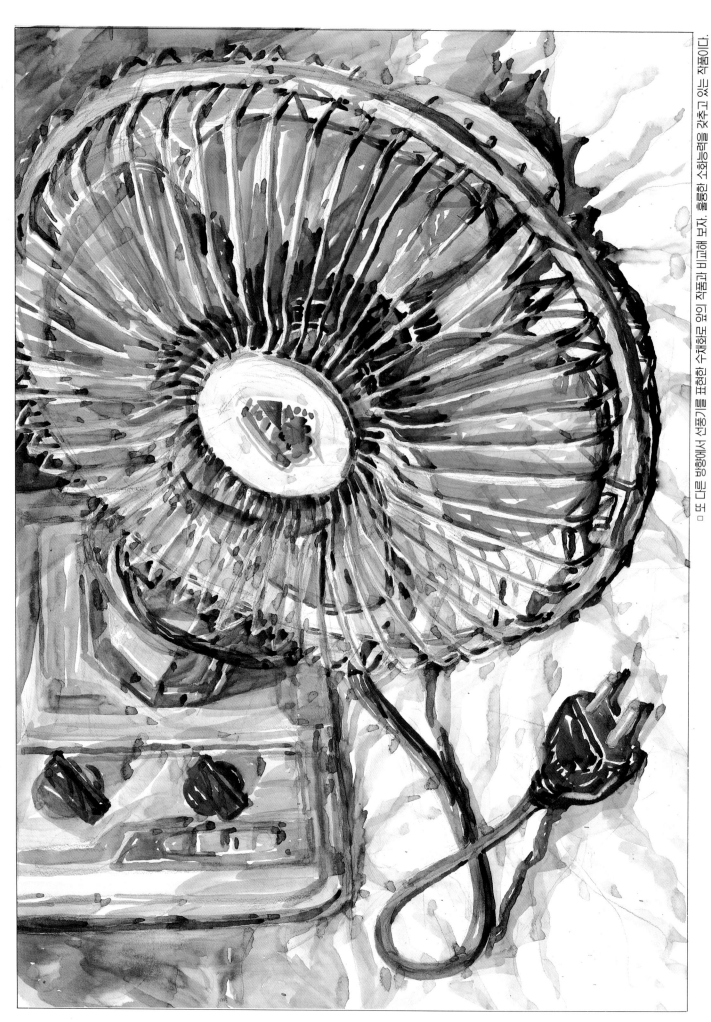

□ 또 다른 방향에서 선풍기를 표현한 수채화로 앞의 작품과 비교해 보자. 훌륭한 소화능력을 갖추고 있는 작품이다.

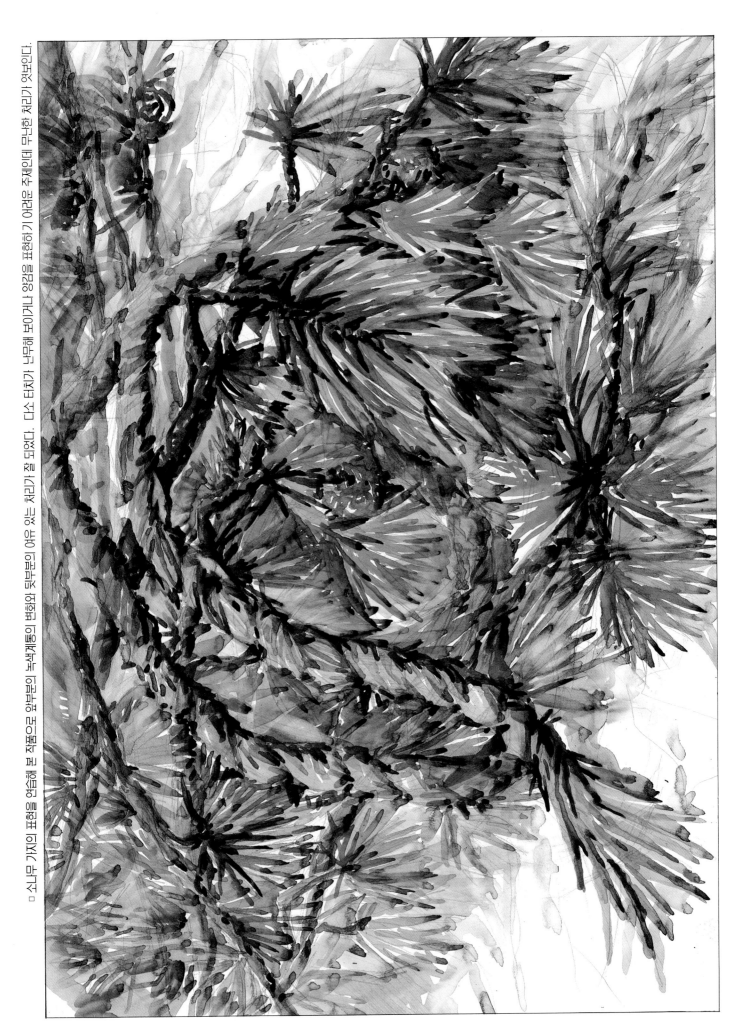

□ 소나무 가지의 표현을 연습해 본 작품으로 앞부분은 녹색계통의 변화와 뒷부분의 이유 있는 처리가 잘 되었다. 다소 터치가 난무해 보이거나 양감을 표현하기 어려운 주제인데 무난한 처리가 엿보인다.

173

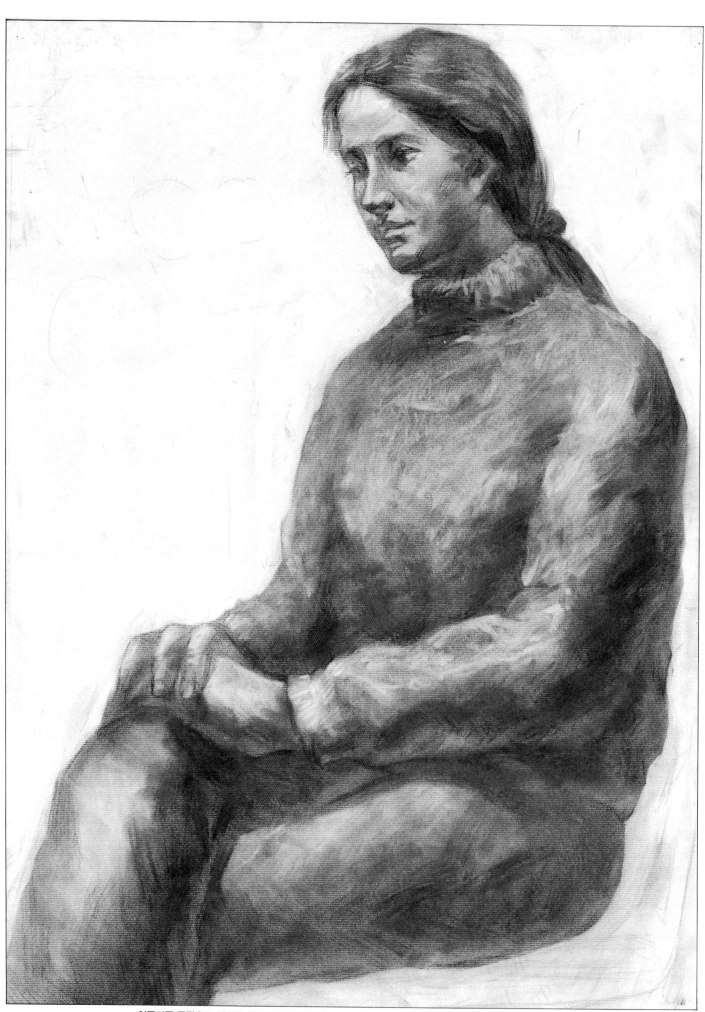

□ 인물화를 목탄으로 처리한 것으로 특이할 만한 표현은 보이지 않지만 안면부위의 정확한 틀과 색감의 부드러움을 느낄 수 있는 작품이다.

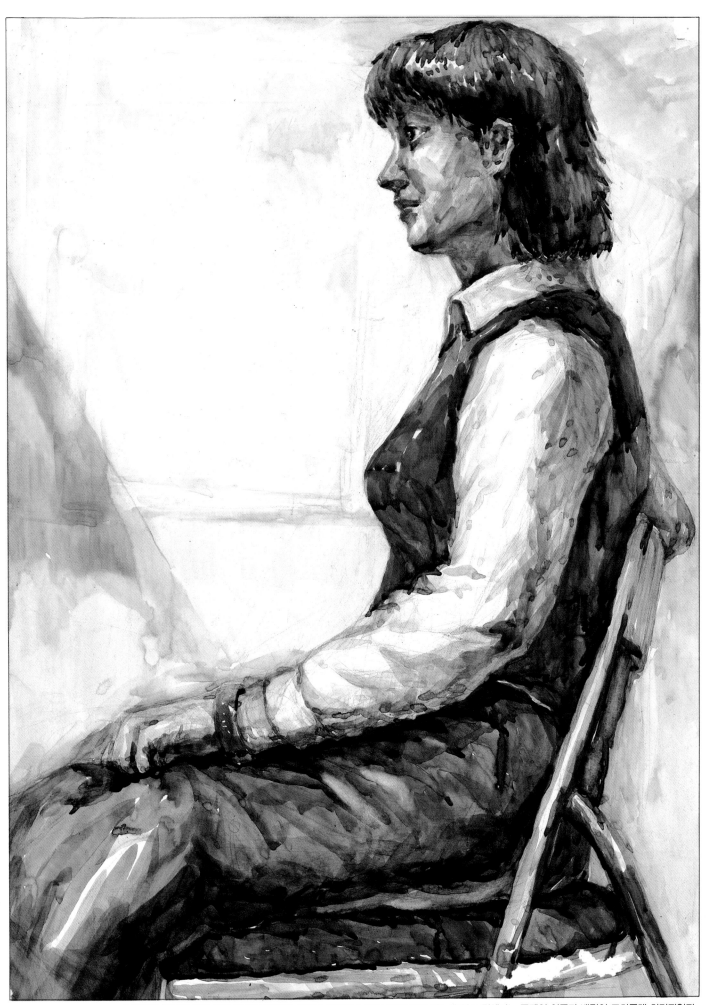

□ 수채화로 인물을 그릴 경우 배경을 어떻게 처리할 것인지 고민을 많이 하게 되는데 이 그림에서는 주제인 인물과 배경이 조화롭게 처리되었다.

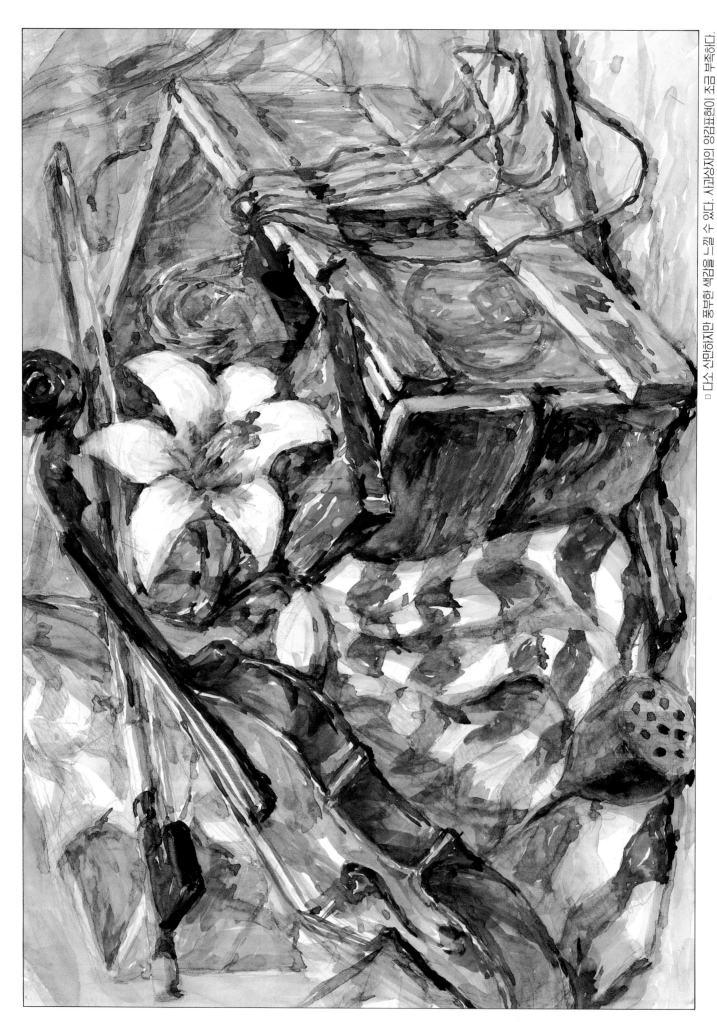

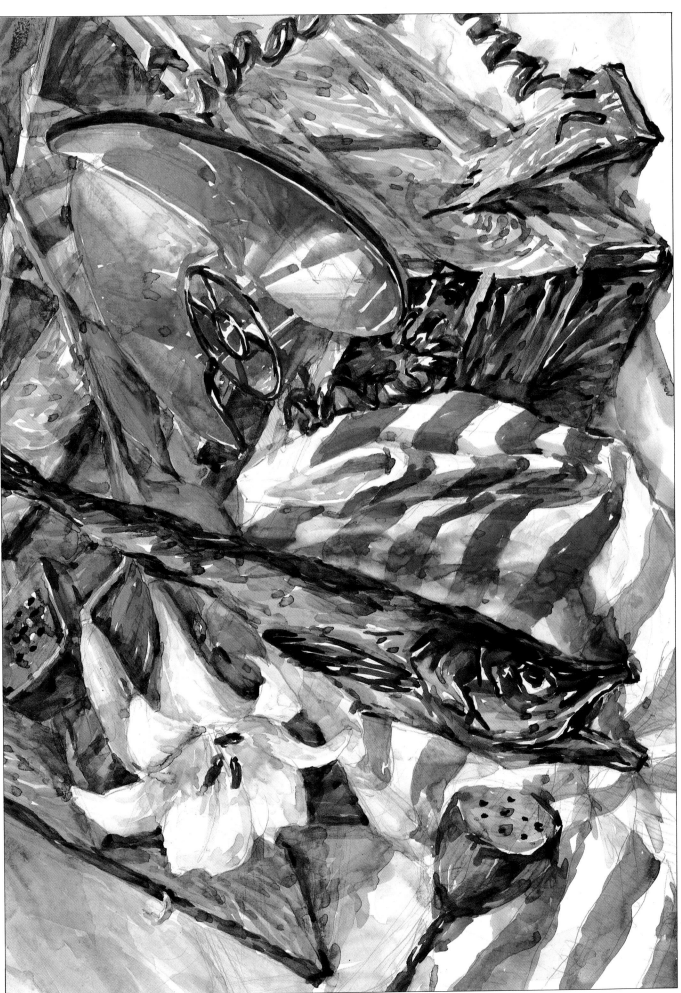

□ 물체 개체의 질감이 그중 북어와 선풍기 날개의 묘사력이 좋다. 전체적인 짜임새가 약간 부족하다.

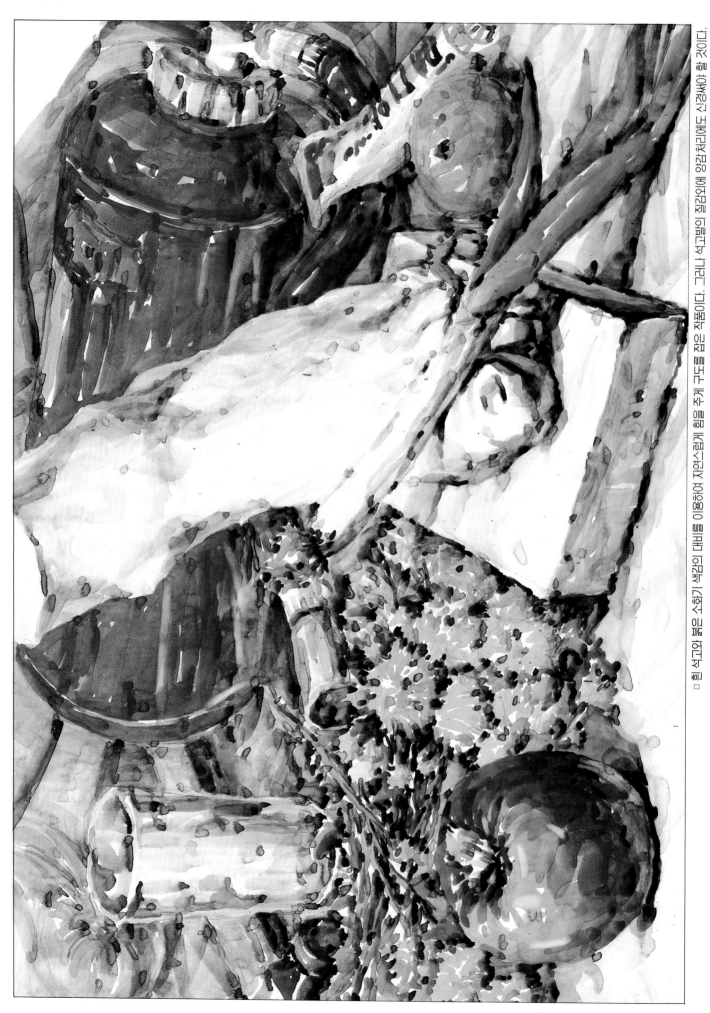

□ 흰 석고와 붉은 소화기 색감의 대비를 이용하여 자연스럽게 접점외에 짐감의 양감처리에도 힘들 주게 구도를 잡은 작품이다. 그러나 석고밭의 짐감처리에도 신경써야 할 것이다.

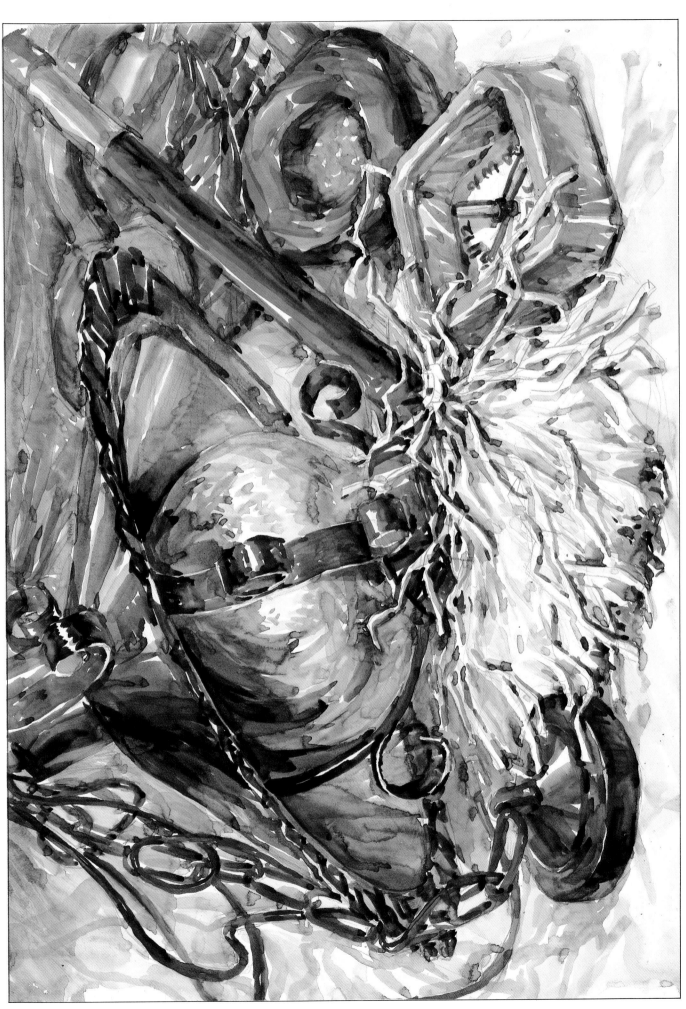

□ 램프와 먼지떨이개의 표현이 뛰어나 구리의 금속적인 느낌이 잘 표현된 그림이다.

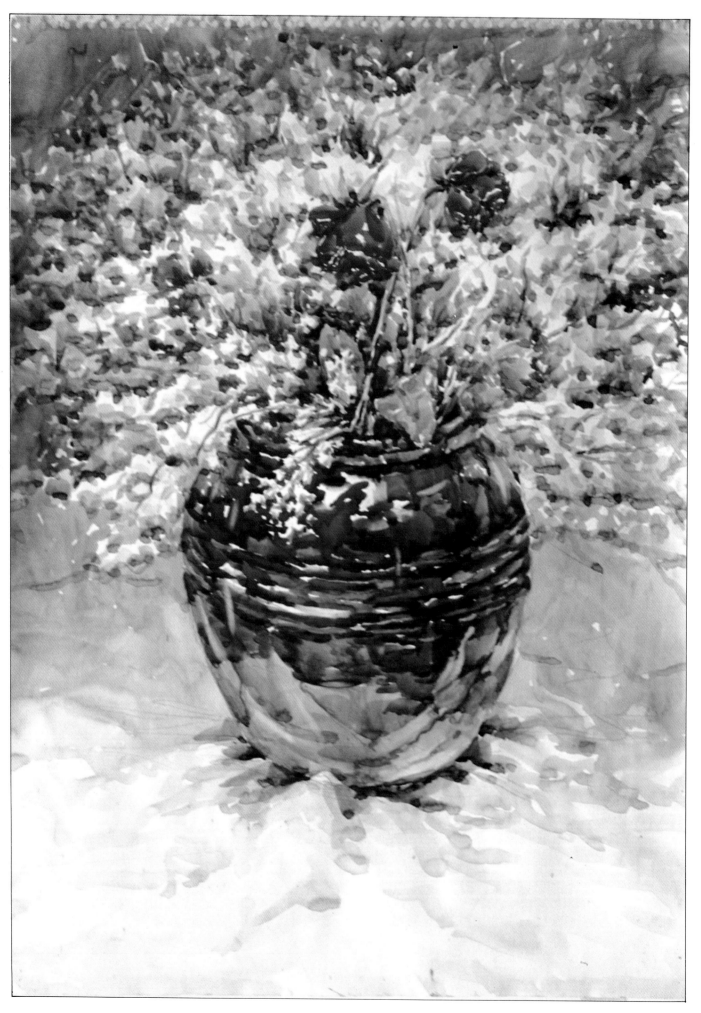

파 스 텔

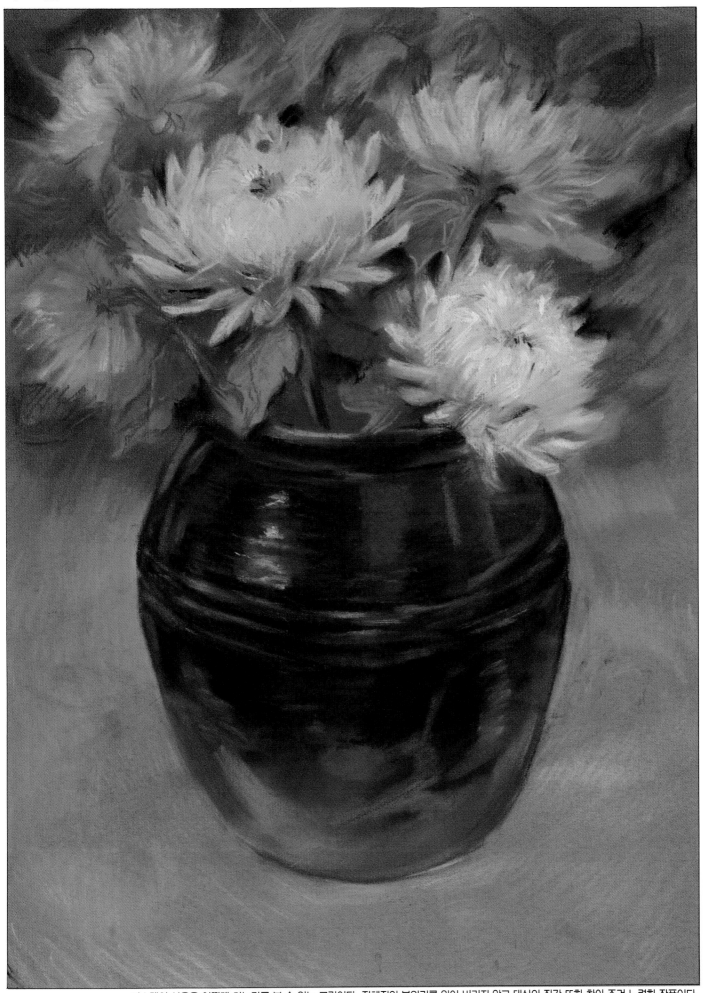

□ 파스텔의 사용을 어떻게 하는가를 볼 수 있는 그림이다. 전체적인 분위기를 잃어 버리지 않고 대상의 질감 또한 찾아 주려 노력한 작품이다.

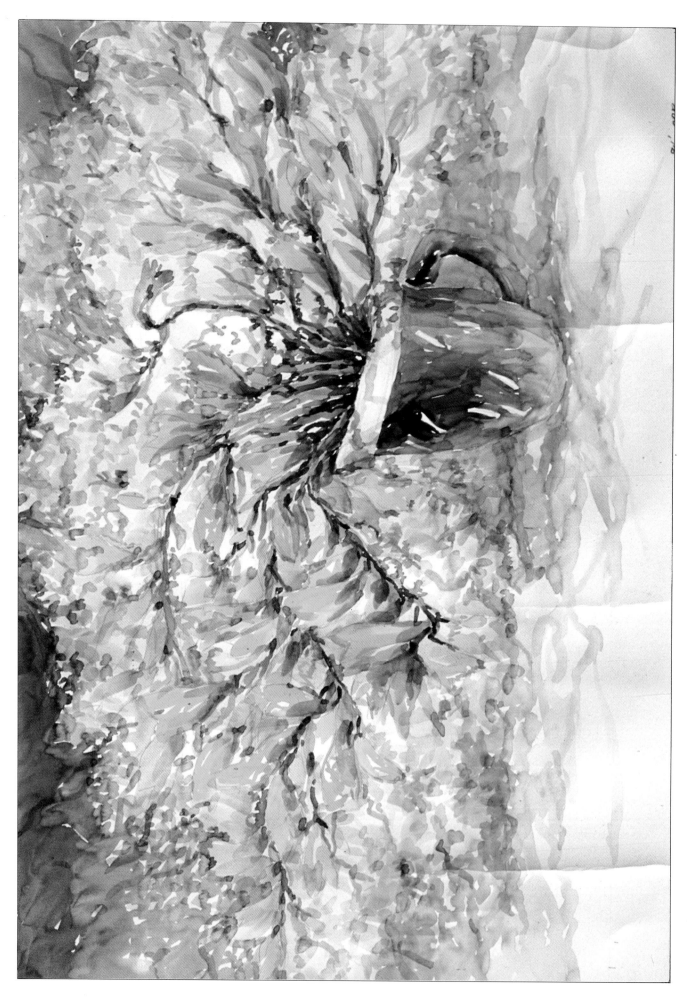

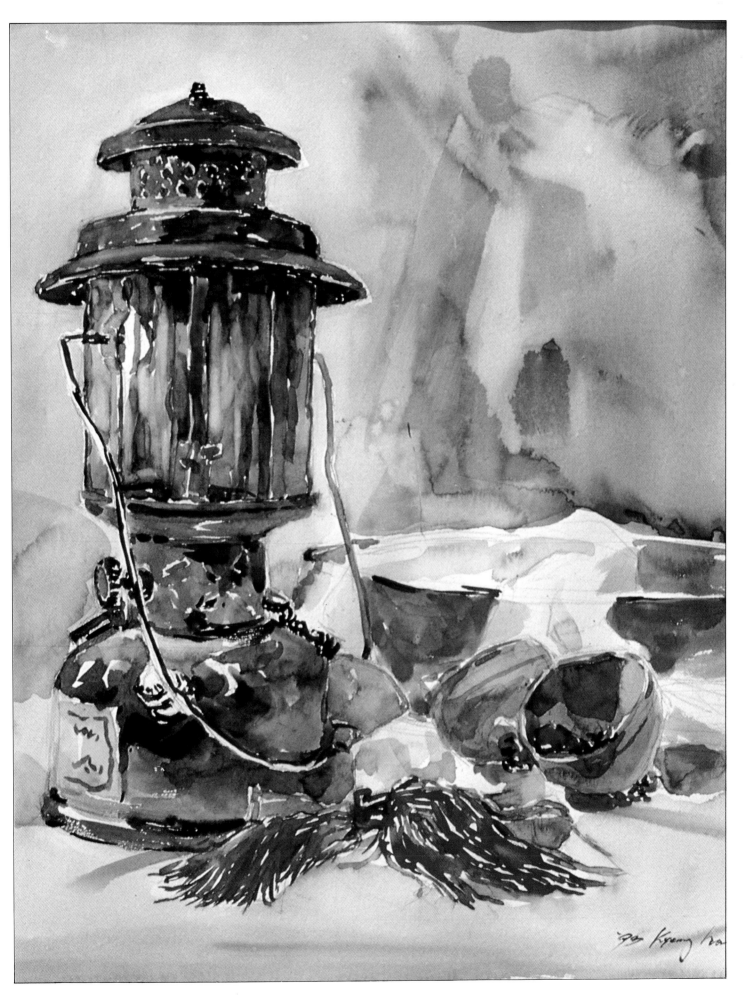

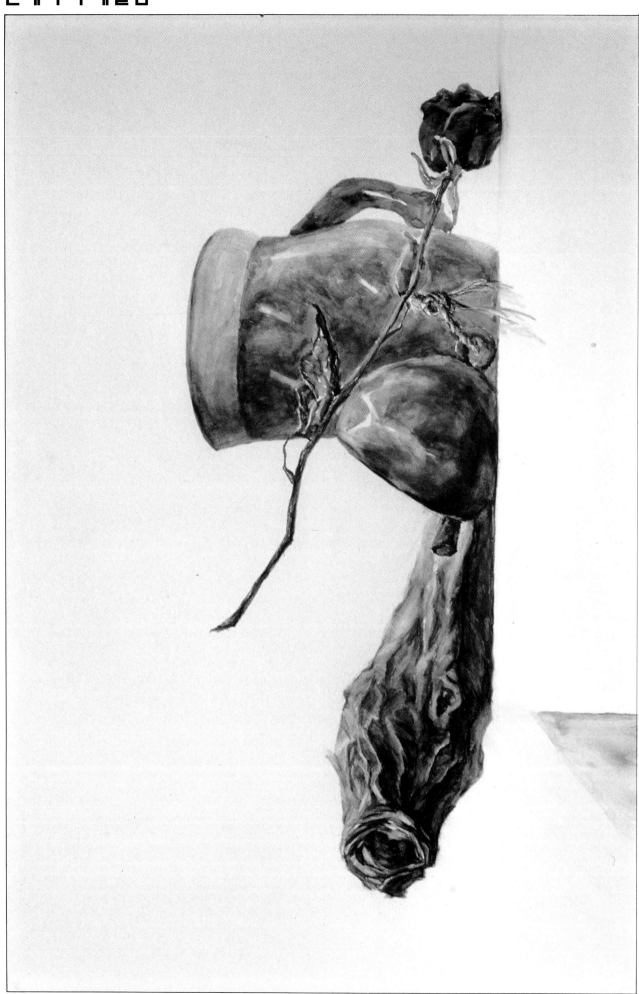

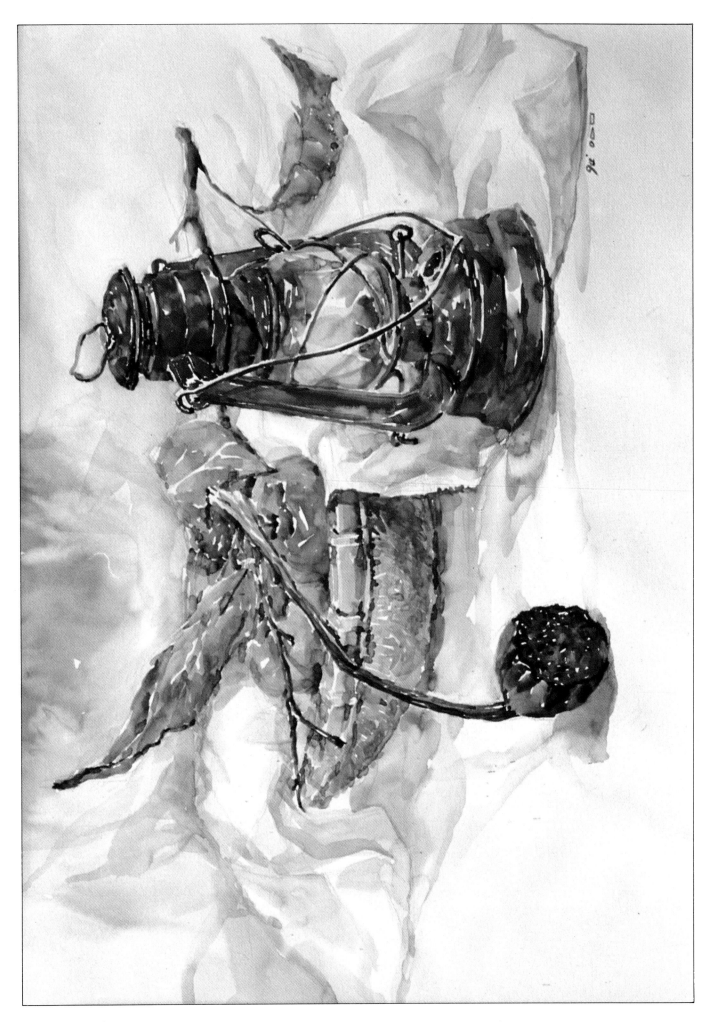

185

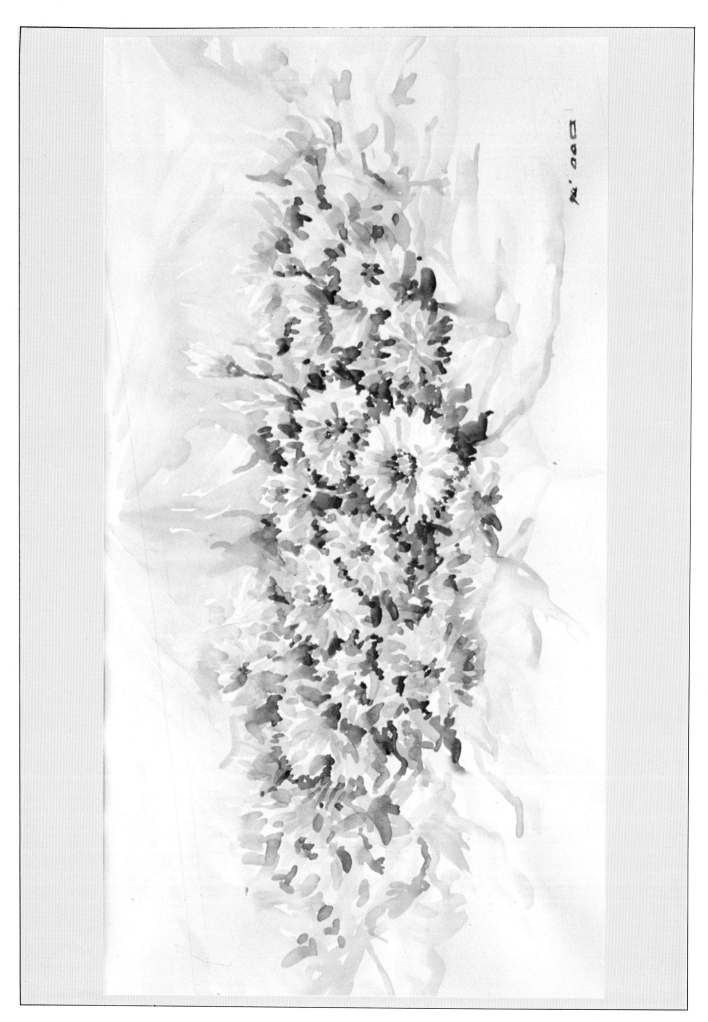

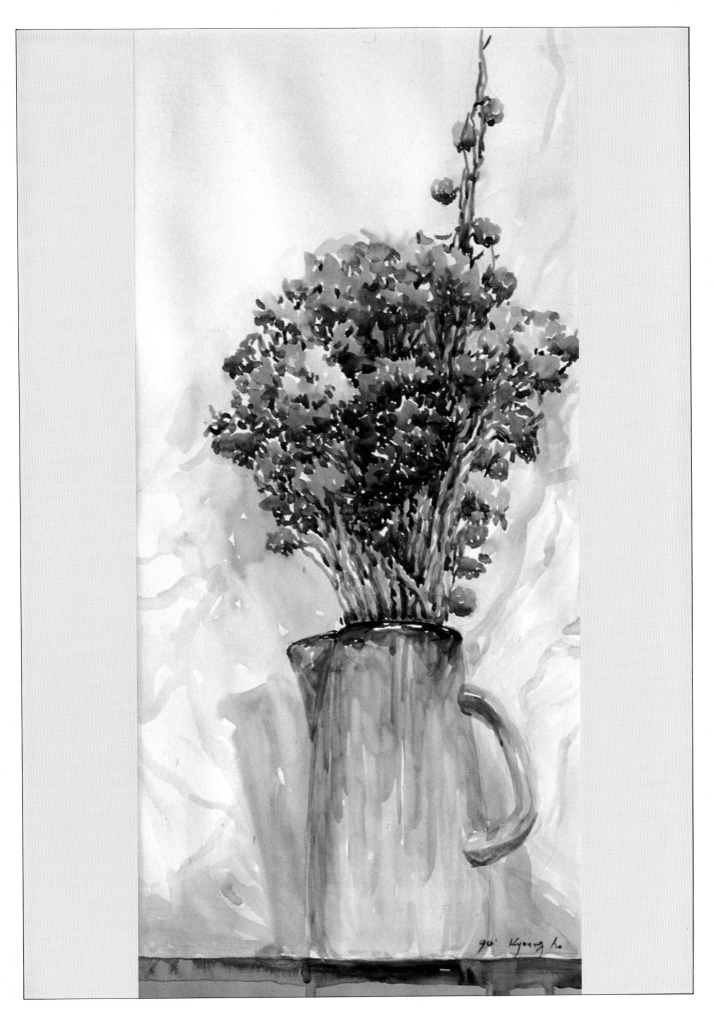

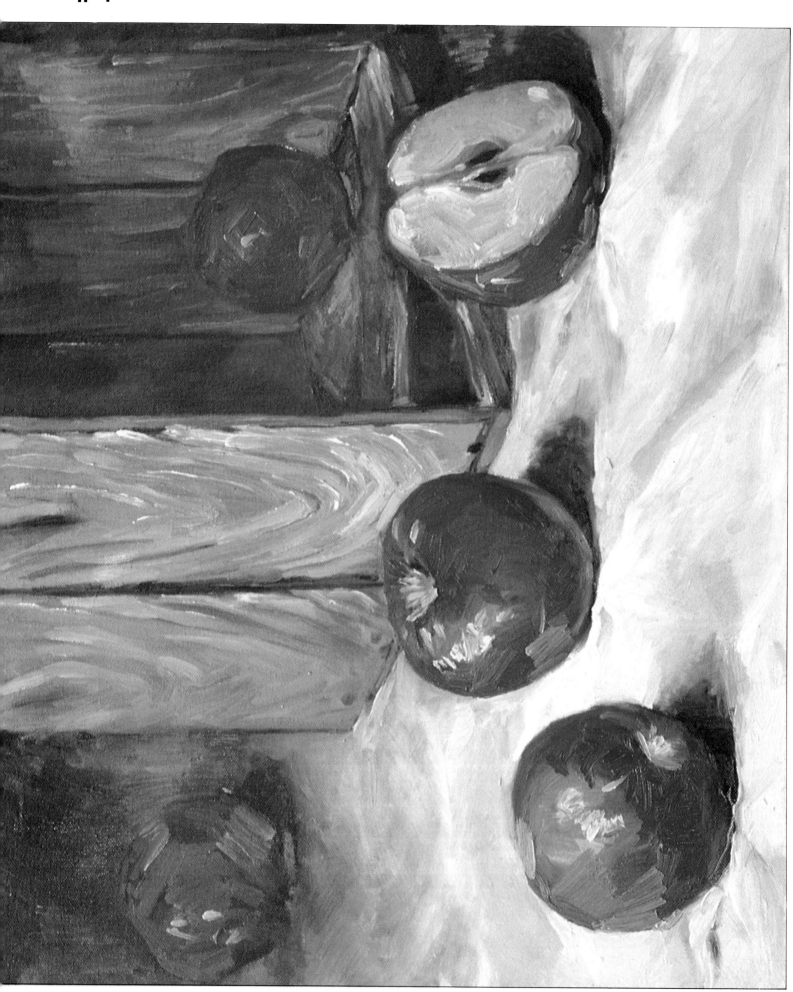

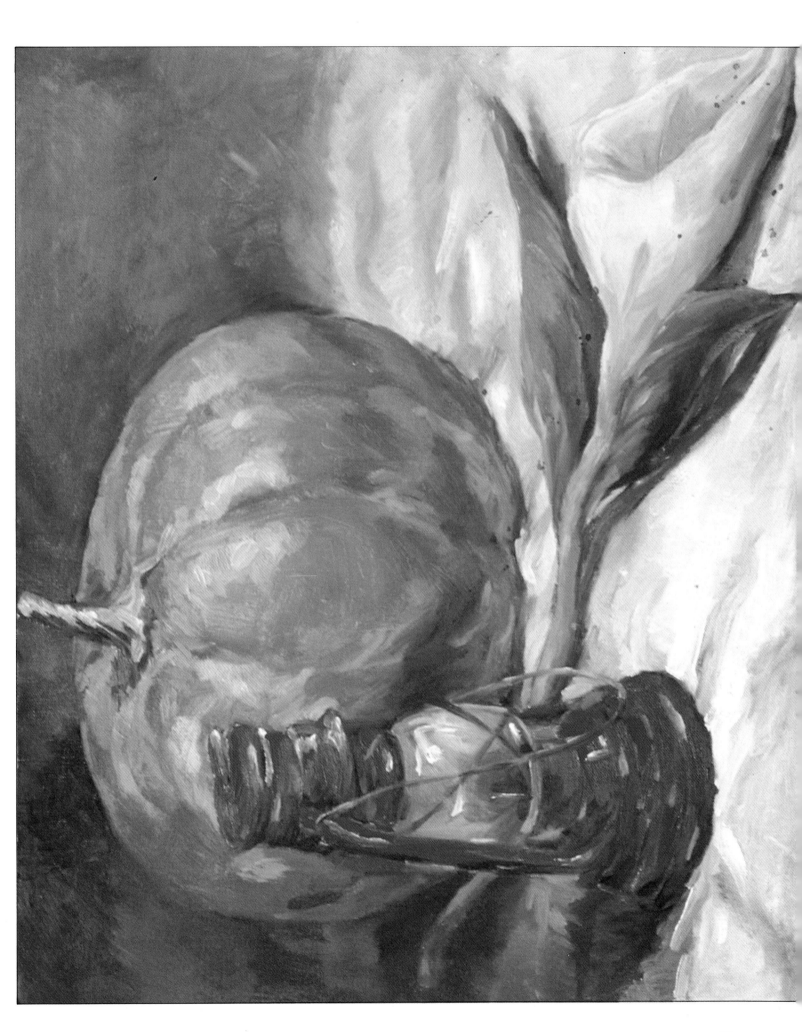

엄 경 호

◆ 경기도 평택 출생
◆ 홍익대학교 서양학과 졸업
◆ 대한민국 미술대전
◆ 동아미술제
◆ MBC미술대전을 통하여 작품활동 중
현 : 엄 미술학원 원장
 주소 : 서울시 강남구 신사동 609-3호
 금사빌딩 2층
 TEL : 02)545-0641
 02)3443-7913

판권본사소유

정물수채화 II

1996년 9월 10일 초판인쇄
2007년 5월 9일 4쇄발행

저자_엄경호
발행인_손진하
발행처_ 돌샘 오람
인쇄소_삼덕정판사

등록번호_8-20
등록날짜_1976.4.15.

서울특별시 성북구 종암2동 3-328
136-092 TEL 941-5551~3
FAX 912-6007

값 : 23,000원

ISBN 89-7363-019-9